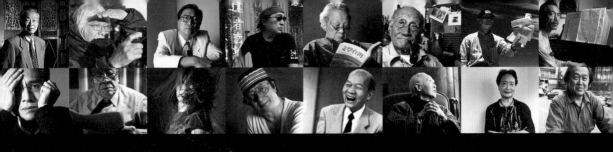

容顏寫真

曾敏雄人物攝影筆記

目錄

台灣人物肖像的星圖 | 吳音寧

「可是，我不懂攝影耶！」我對攝影家曾敏雄說的並不是推託之詞，確實，我對攝影技藝相關的光圈、快門、底片、相機種類、乃至打光設備等，幾乎全無概念，對攝影作品也僅能做出「感覺」的評價。不過，曾敏雄仍然希望我為他的攝影筆記書寫序，我也就恭敬不如從命，模仿他的筆調，以「隨性照片」般的聯想書寫，來談談這本拍攝時間十年、被拍攝人物生命橫跨一百多年的《容顏寫真》。

「而故事總要有個開頭……。」（曾敏雄語）
我初次見到曾敏雄是在二〇〇八年夏天或秋天的某天。他來到溪州拍攝我的父親作家吳晟。拍攝工作結束後，父親邀他去用個便餐，是在溪州街上一家庭園咖啡簡餐店，我和母親於是也都一起去吃飯。席間，曾敏雄說起九二一大地震，造成他「住家半倒，新裝潢好的音響工作室，也被震到沒有一堵牆壁是完好的……」。

音響工作室是他當兵退伍後開始經營的。後來認識他之後，陸續聽聞一些識與不識的名字（包括台北搖滾圈的朋友），都曾到台中找他買音響；算是一間口碑很響亮的音響店。而在九二一之前，他才剛斥資，將音響工作室重新整修一番，怎知……，一夕搖晃，多年努力打拼的經濟基礎全部歸零。「更氣人的是……」曾敏雄說道，地震後，房子倒了，店沒了，連上百萬的車子都被偷走。一連串的打擊，叫人不意志消沈都難。但就在人生彷若被震到谷底的時候，有一天，美術評論家謝里法的助理到他工作室閒聊，繼而問他是否要參與拍攝中部藝術家的計畫？雖然「可能是無償的拍攝工作」，當時一無所有、對攝影甚至還不專業的曾敏雄卻一口就答應了！

索性就答應了！人生轉折始於一念之間。曾敏雄清晰的記得，一九九九年的十一月二十六日，是他踏上人像攝影之路的首拍日，拍得是畫家楊啟東先生。接下來啊…就沒

完沒了了。從中部藝術家群像、嘉義美術家群像、台東藝術家群像、乃至以「台灣頭」為名的百位經典人物肖像，他全島奔波，花時間、花體力、更花錢（借貸）拍攝一位接一位的台灣人。

這⋯⋯，若非有點傻氣，怎麼堅持得下去？我心底暗忖。坐在餐桌旁，初次翻看曾敏雄的人像照片時，便被他持續的專注給感動。十年了，十年了耶⋯⋯，他一次又一次，「經由拍攝的過程中去參與別人的生命⋯⋯，將對象內在最豐富的生命力定影於底片中，顯影於相紙上」；而一張張相紙（一個個人物、一段段生命），攤開來不就是歷史？

這不就像是一顆接著一顆、獨一無二的星星，形成閃爍的、發光的、繁複而迷人的星圖嗎？

雖然，在近代台灣人物星圖體系的形成過程中，那個費力捕捉、繼而默默往夜空中嵌鑲星星的攝影家曾敏雄，其實「時時刻刻想的就是放棄」⋯⋯，並不時「暗罵自己，為何要做吃力不討好的事」？

一來，台灣社會對公眾人物——不管是對藝術家或政治家的評價，大抵是缺乏共識的。一派推崇的，往往是另一派不以為然的；縱使好像同一派，彼此之間也多有意見，誰能夠真正具有「代表性」？挑選的標準為何？「無疑地就會碰觸到台灣近代歷史的發展⋯⋯」（曾敏雄語），迴避不了意識型態及詮釋權的爭奪。雖然攝影家曾敏雄在「茫茫人海」中，尋找被拍攝對象，已漸漸形成自己的歷史觀，但過程中想必是很令人傷腦筋的。

由於台灣社會對「人物」的看法不一，特定人物的肖像攝影，於是在「先天上」就處於比較「弱勢」的位置，比拍攝風景照、事件照、或沒有名字（一概冠以

「民眾」或「普羅」）的人們的照片都要來得「不討好」；這是國族認同、價值定位分歧的島嶼現況。某個人物可能讓某部分人眼睛一亮，但是卻同時讓其他人撇了撇嘴角。譬如，我在曾敏雄拍攝的人物中，一眼就注意到黃文雄（Peter）被顯影在相紙上的銳利眼神，而深受吸引，但那是因為我「本來」就認同、敬重黃文雄，才會進而喜歡這張照片吧？若反之呢，是否匆匆翻過？

另外，造成攝影家備感「吃力」的原因，可能還有一點，那就是，目前在台灣的攝影作品，不論是哪一種類型，哪一個攝影家會沒有困窘之處呢？恐怕大多數致力於藝術創作的攝影家都有一堆苦水吧？政府部門的扶植、輔助少之又少，企業主又盡是利益盤算，或將經費投注（投資）在少數「人脈」廣闊的藝文界明星身上，兩相擠壓之下，埋頭苦幹的獨立創作者如何突圍？真是不容易啊！

但是，縱使環境艱難，攝影家曾敏雄堅持至今，也第十個年頭了。他繼續工程浩大的拍攝計畫，其中一站來到了彰化縣溪州鄉。而我，沒有辦法地，老是被類似的執著給觸動，初次見面，就自不量力地對他說：「請把你的攝影筆記寄給我看看吧！我試著幫你找看看有沒有發表、出版的管道。」於是我成為推銷員……。我常常充當不怎麼稱職的推銷員。在我認識的，不管後來有沒有名氣的朋友當中，不乏如此傻勁的優秀人才，我常想，台灣若稱得上是「寶島」，理應讓這些人有機會被看見，當然，其中一個就是攝影家曾敏雄。

在初次見面後，我和攝影家曾敏雄保持斷斷續續的連繫。他也曾邀請我去他台中的工作室拍照。拍照那天，有部攸關農村的惡法正在立法院審議，我不時和立法院內的朋友們通著電話，心情焦躁。但令人感到十分溫暖的是，曾敏雄的太太聽我描述情況，也感同身受。她有一種動人的純真。尤其，我又吃了曾太太煮的很好吃的咖哩飯，喝了她泡的很好喝的熱咖啡，並且見到曾家兩個可愛的女兒，似乎慢慢地有點理解，攝影家曾敏雄能夠為創作奮不顧身投入的最大支撐，來自哪裡了。

以家庭作為後盾，闖蕩十年了！二〇〇九年曾敏雄終於從數千張影像中，挑選出三十位人像，搭配三十篇攝影筆記，集結成《容顏寫真》這本攝影書。在我讀來，這些環繞拍攝人物，「好像拿著相機上街拍照，見到趣味的畫面就按下快門的記憶光影」……，非常地生動。不同於曾敏雄「正式」拍照時的嚴謹，收錄在《容顏寫真》裡的攝影故事，透過文字描述，讓每張照片都有了前因後果的脈絡，也讓攝影家與拍攝對象的互動、對話、甚至當天拍攝時的氣氛，鮮明的呈現，更有拍照過後，延續數年的點點滴滴的情節。一篇篇，讓一張張照片裡的人物，更加「活」了起來。

這是攝影家曾敏雄用十年的時間，專注認真做出來的一件事（一本書），難道台灣社會「沒空」花一、兩個小時去閱讀嗎？

是的，我又變身推銷員語調了！在《容顏寫真》歷經迂迂迴迴、曲曲折折的過程後，終於、好不容易要「誕生」之際，除了祝福與大力推薦，我並不敢不負責任地建議朋友要繼續吃苦……，不過難免會想像，若攝影家曾敏雄繼續拍攝下去，十年、再一個十年、再一個十年……，台灣人物肖像的星圖，將使得歷史的夜空何等耀眼啊！而星空若要耀眼又浩瀚，是否可以別再放給個別的創作者去承擔？而能夠有更多的社會力量予以支持。

男人四十，想飛　│曾敏雄

從我拍攝中部藝術家開始，謝里法老師就鼓勵我寫些攝影筆記。我嘗試著寫，但總感覺鏡頭比手中的筆銳利，也容易聚焦。這些筆記，有些是我與拍攝對象的聊天或接觸過程的內容，有些是我自己的感想與聯想，有些是朋友的回憶，有點像說書，想到什麼就講什麼，若能再添油加醋一番，味道或許更為濃郁。但我的文筆遠不及鏡頭，東寫一點，西湊一些，好像拿著相機上街拍照，見到趣味的畫面就按下快門，不用對焦，也沒有精準的曝光，拼湊成的往往都是一些片斷式的記憶光影。

但即便是很隨興的街頭攝影作品，在無意間也會拍進街上的建築、人影、光線甚至氣味……。雖然不一定是當時想拍的，時間一久，也許建築倒了，人物散了，甚至整條街的味道也為之變調，但就在此時，這些如拼湊般的隨興相片，也就更加突顯其珍貴的價值，片斷式的書寫記憶光影，歷經時間的焠鍊，也會變身為八釐米的電影螢光幕，畫面不斷地播放……。希望生澀的文字筆記能彌補鏡頭照不到的地方！

故事的緣起……
921大地震至今恰好滿十週年，對一些災區的人來說，人生彷彿就像白布丟進紅色染缸中瞬間變色。我也是受災戶，這個大地震對我的影響，就像是一顆削過皮的蘋果，靜靜的放在空氣中氧化，一段時間後，白色的果肉已經變成鐵褐色，再也無法復原。十年時間，我不是劇變，卻被氧化的極度徹底。

當兵退伍後，我經營一間音響工作室，口碑不錯。921大地震，讓我多年努力的經濟基礎一夕歸零，心情非常沮喪，卻因此意外的機緣與謝里法老師合作，拍攝起中部藝術家的群像。當時是沒有報酬的攝影工作，還必須自己貼錢。那時我才三十來歲，總想說拍攝完成後再回來音響工作室，靠著以往的基礎，老天爺會幫忙的。

拍過中部藝術家後，我又回故鄉，拍攝嘉義地區的美術家，沒想到在拍攝人物的過程中，引爆我對攝影的狂熱，雖然一開始毫無人物肖像的拍攝經驗，技術上也不成熟，但我仍想在攝影上繼續，也持續經營著音響事業作為微薄的經濟來源。

中部藝術家群像、嘉義地區美術家群像、台灣百位經典人物肖像、六十位音樂家群像、台東地區藝術家群像，台灣、澎湖、蘭嶼的《風景 安靜》作品……，每一個系列作品，就像一顆埋在泥土下的地雷被引爆，雖然勉強奮力突圍，但再回頭時，後面已是焦土遍地，我竟然無法再回首過去，重新在單純的音響領域上經營。

拍攝經費毫無後援，經濟壓力沉重到讓我幾乎無法喘息。但為求能夠更專注的創作出極致的成績，我必須作出選擇，在音響與攝影之間擇一，這似乎是我無法逃避，且必須面對的宿命！

2007年，就在我前往美國新墨西哥州流浪了一個月後終於決定，結束經營長達十八年的音響工作室。

那年我剛滿四十歲！

感謝謝里法、朱銘以及所有幫過忙的老師、朋友們。在這計畫進行的過程，曾因為經費困難打算終止時，張照堂老師的鼓勵，讓我咬牙又向銀行貸款才得以繼續。感謝作家吳音寧的幫忙，是她讓我決定重新整理這些攝影筆記出版；也感謝EPSON公司，多次以高品質影像輸出的技術贊助我的展覽。當然，還有田園城市陳社長、小雯小姐與子恆小姐的幫忙，才能讓這些片段的光影記憶，成為八釐米不間斷的畫面……。

最辛苦的是我的內人素琴，以及女兒于倫與千展。感謝她們的寬容，才能讓我在不惑之年，還能無後顧地飛馳在夢想的雲端！

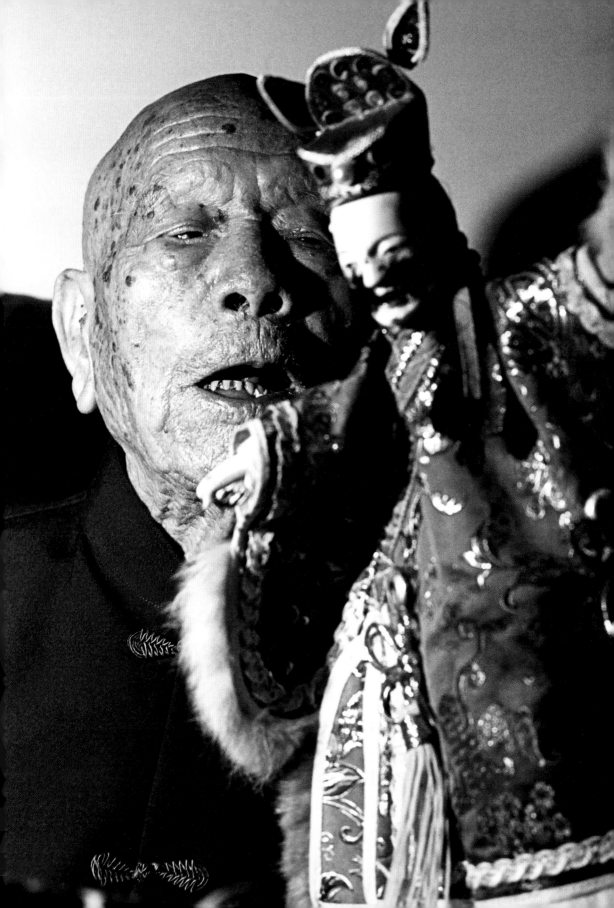

轟動武林 驚動萬教

掌中戲大師・黃海岱 (1901−2007)

十幾年前，每週二、四的下午，車水馬龍的街道，因為愛國獎卷開獎，全民瘋大家樂的關係，變得冷冷清清，大家都擠在電視機前，人手一組號碼，希望能夠得到幸運之神的眷顧。那陣子，如果你到過一些鄉鎮市的小書局裡就會發現，最熱門的不是書與文具，而是賣數字的籤詩。由於影響層面太大，逼得政府不得不出面干涉。

但在三十幾年前，有一種比大家樂更瘋狂的全民運動，一樣守在電視機前，只是所有人的焦點不在數字，而是藏鏡人今天又要使出甚麼絕招，雲州大儒俠史豔文又會以何種化身露面。劉三的智謀、哈麥二齒的爆笑、祕雕的神祕……。在當時，如果你無法掌握今天的劇情發展，那麼，朋友們聚會聊天時，你一定只得坐冷板凳。

引發這個風潮的正是「真五洲劇團」的黃俊雄，他是黃海岱的兒子。雲州大儒俠史豔文是由黃海岱時代就開始，卻在兒子手中發揮到極限。我算幸運！小時候恭逢其盛，雖然僅抓住史豔文的尾巴，但也夠令人回味的。

黃海岱住在雲林縣，是縣裡的國寶級人物。一家三代都是掌中戲的權威，除了兒子黃俊雄將史豔文推上巔峰外，孫子黃文澤更是將布袋戲現代化（俗稱金光戲）的代表人物之一。我與黃海岱見面時，他已經一百零二歲，因輕微中風康復後，正在復健中。他老人家的精神比我預期的要好。見到這位在幕後舞動史豔文的老

師傅，我滿懷興奮，但非常可惜的是史艷文、藏鏡人、祕雕、劉三等等，我小時候的偶像戲偶都不在家裡面。於是，一邊安裝燈光道具，並請家人拿出現有的布袋戲偶來。當戲偶一出現在面前，黃海岱毫不猶豫就想伸手去拿，掌中戲之手的靈魂，像瞬間復活般。只是很可惜，老人家的手因為還在復健中，尚無力撐起戲偶的頭，即便是重量最輕的戲偶，仍然顯得欲振乏力⋯⋯。

面對這種情況，我仍然期待重建黃海岱時代舞動布袋戲的場景。我安排戲偶在前，老人家在後，拍了幾張，但總覺得還缺少了什麼？正苦思對策時，突然靈機一動，將前面的戲偶拿開，我請老人家單純的伸出雙手來，瞬間按下快門，當下我就知道拍到了好照片。相片被沖洗出來時，我真的為之驚豔，這是張多麼令人震撼的作品；老人家佈滿皺紋的手，像是道盡一輩子掌中風華的最佳寫照。

2007年黃海岱老先生百年之後，文建會委託張照堂老師及劉振祥先生出面，邀請拍過黃老先生影像的攝影家提供作品，舉辦了「百年榮耀攝影展」，而這張舉著大手的作品，在當時著實地引起大家的驚嘆！

黃海岱有一個外號叫作「紅岱仙」。在江湖闖蕩多年，我曾看過他抽煙的照片，他媳婦告訴我，他已有一段時間不抽了，但並非因為身體健康因素。於是，我請她拿香煙來，沒想到「紅岱仙」一看到香煙，竟然燦爛得笑了，彷彿小孩子看到好久沒有吃到的糖。他邊抽邊斜著眼看他的媳婦，心裡面大概還在為今天怎麼突然有煙抽而覺得狐疑呢！霎時間，我的快門又捕捉到精彩的神韻了。

由於年事已高，再加上中風康復不久，我只讓老人家坐在沙發上拍些照片，不敢再找其他的場景。拍過照，正收拾好攝影棚用具時，黃海岱手上拿出一顆復建用的軟橡皮球按來按去，我忍不住又拿出Leica的全自動傻瓜相機，裡面裝的是彩色正片，不知不覺又按了幾張。幾個月後，在台北藝術大學頒給他與陳奇祿兩位榮

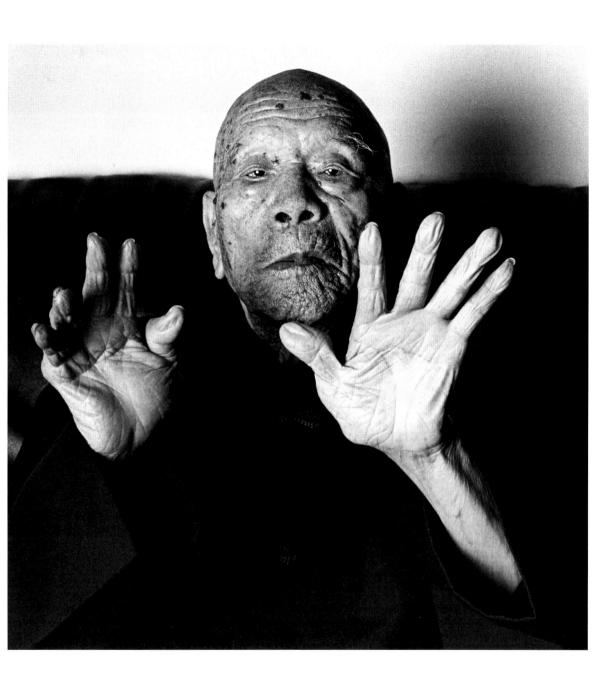

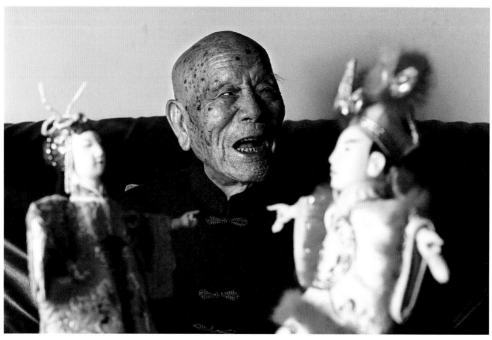

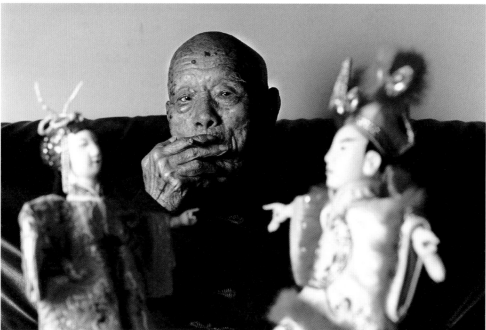

譽博士學位的典禮轉播中，電視螢光幕裡，老人家看來精神很好，布袋戲偶終於能撐直了起來。當下我的內心深深地為了「紅岱仙」堅強的生命力感到敬佩。

史豔文實在是轟動武林，驚動萬教，每次都以不同的新身分出現。到現在，我還有一個疑問（或許年代已久忘了），六合善師與一頁書到底是不是史艷文？還有藏鏡人每次出現時，總來上這麼一段「順我者生，逆我者亡」，成了小孩子那時的順口溜。為了追求史豔文最後結局的真相，2009年7月，黃俊雄帶著戲班子到台中，說是要演出藏鏡人大戰史豔文的完結篇。但劇情依舊沒有結束，藏鏡人戰敗後竟然棄邪歸正，繼續替史豔文與黑白郎君展開決鬥……。

三十年前的農業社會，每次到了播放時間，街頭巷尾彷彿清場一般，幾無人煙，引發當時政府的強力禁演。自此，屬於台灣的布袋戲文化逐漸式微。走過黃海岱這位「通天教主」的年代，彷如見證了台灣布袋戲的一頁滄桑史。望著我所拍攝老人家佈滿歲月痕跡的手，內心卻逐漸溫熱了起來。史豔文、藏鏡人、劉三、二齒、祕雕，這幾個已走入歷史的角色，又在我的記憶裡鮮活了起來……。

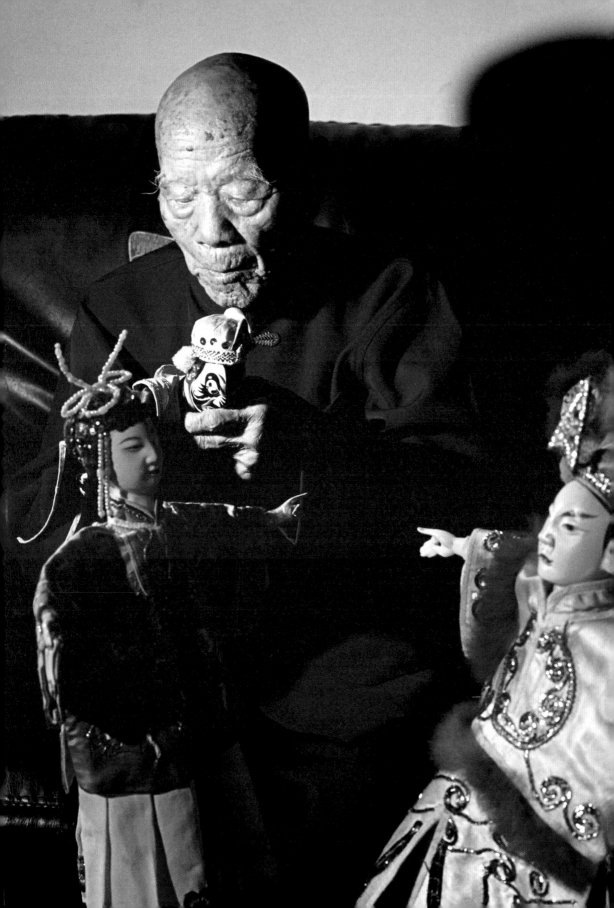

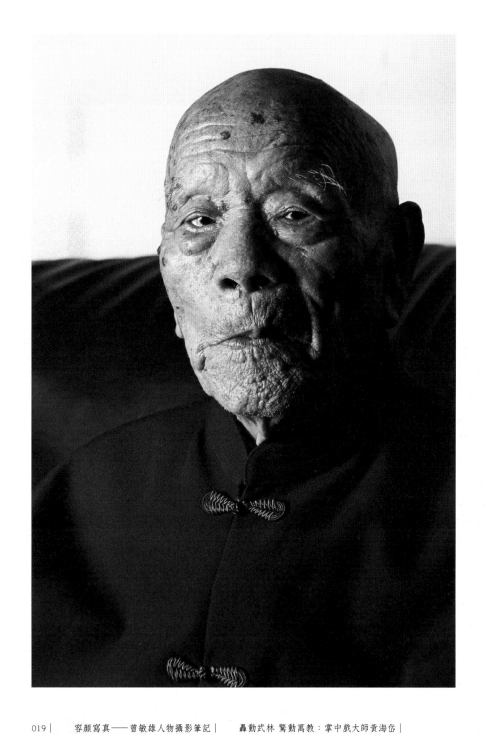

　容顏寫真──曾敏雄人物攝影筆記 ｜　　轟動武林 驚動萬教：掌中戲大師黃海岱 ｜

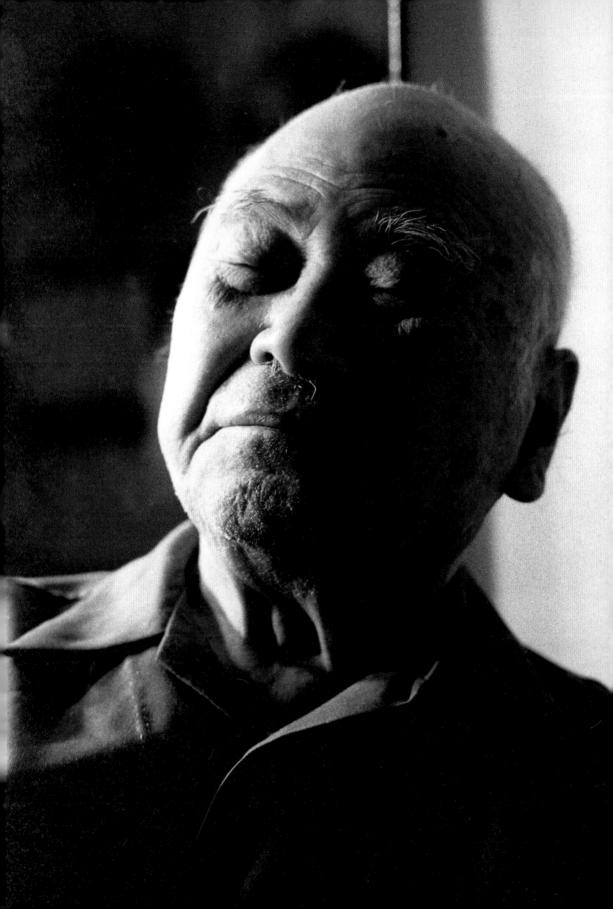

他的臉像蠟筆小新

畫家・楊啟東 （1906－2003）

到台北拍攝楊啟東老師的過程，印象一直很深，因為這是我拍攝中部藝術家的第一人，也是我正式踏入人像攝影所拍攝的第一人。所以，不必翻資料簿，我就可以肯定的說出拍照日期是1999年11月26日。

2000年9月，在我第一次舉辦展覽時，曾在《典藏》雜誌為文寫到，答應謝里法老師拍照的那時，對於人像攝影，僅止於開始研究而已。那時我有一部Nikon相機與三個鏡頭，正式開拍前，又添了一支鏡頭與兩個閃燈，這兩個閃燈當中有一個是感應式的，事先我也沒時間多加練習，就正式上場了！

第一次拍攝，隨行的有當時任國大代表的李明憲，他是楊啟東老師的學生。另外，謝里法的助理則是充當司機與這次計畫的執行者，他也擔心我人生地不熟，因此陪伴前往。還有一位文字採訪的羅小姐與一位用數位相機記錄的先生。除了謝里法老師的助理外，其餘的人，我都是第一次見面。

楊啟東老師住在台大宿舍裡，與滿臉大鬍子的兒子在一起，這位令人印象深刻的教授，就是台灣的數學天才——楊維哲，那時我也為他拍攝了一些照片，沒想到後來也派上用場。對於楊啟東老師，我的第一眼印象是「他好像蠟筆小新」！豐富的臉部表情，以及因為我們一行人來訪而顯得情緒高漲，楊老師一直用台語重複著：「有朋自遠方來，不亦樂乎！」尤其是碰到文字採訪的羅小姐，楊老師一直強調說大家都喜歡看他畫的「百美圖」，他自己則是喜歡看美女本人。九十四

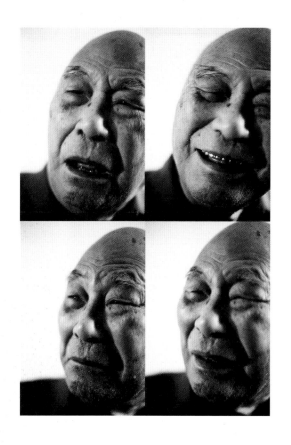

歲的他，倒也顯得有幾分孩子氣了呢！

第一次拍照，我跑上跑下，拍得相當起勁，重點都擺在那張很像蠟筆小新的臉
上。由於不甚了解新閃燈的特性，因此，雖拍了四卷底片，顯影後在影像明暗的
對比上，能用的只有一半。以現在的經驗，只拍臉部是單調了一些。但是，楊老
師的表情變化豐富，如果將好幾張影像擺在一起欣賞，你就可以了解為什麼我會
深受那張臉的吸引，而不斷的拍攝這個畫面。當我後來逐漸往攝影領域深入研究
時，其實非常贊成攝影家按照第一印象來拍攝人物肖像。

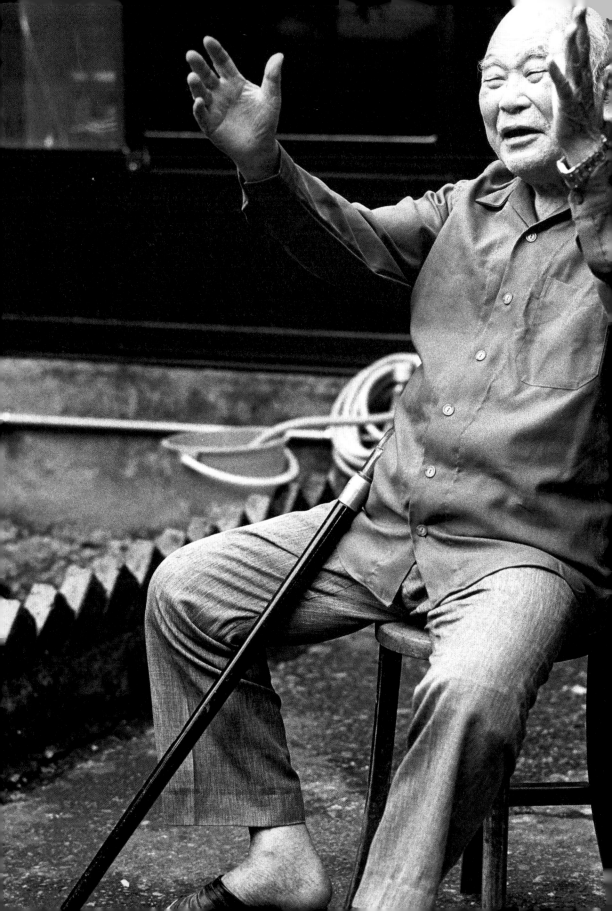

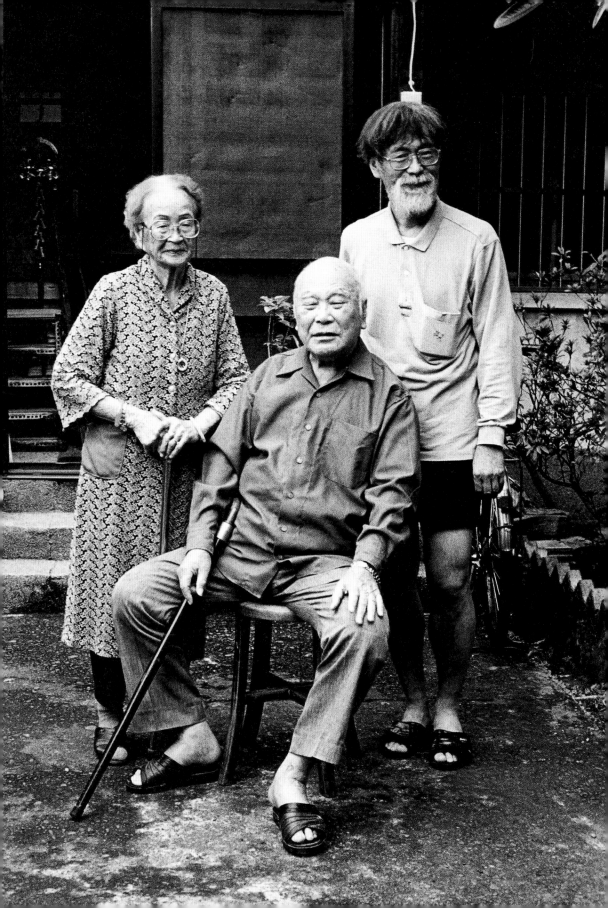

多年來，偶而我也聽聞一些楊老師的過往，其中有一句話，最能道盡中部三位藝術家的行事風格：「林之助結善緣；楊啟東結惡緣；陳夏雨不結緣。」對於林之助老師，我會另外為文介紹，而陳夏雨老師則是緣慳一面，聽說他曾讓拜訪者吃閉門羹，不理你就是不理你，像極了美國女畫家喬治亞‧歐姬芙的行事風格！

早年的楊啟東，靠著自學努力，在台灣的畫壇闖出名號，耳聞當時的他年輕氣盛，時常批評別人的作品。當初謝里法在海外整理「日據時代台灣美術運動史」，準備刊登在《雄獅美術》雜誌時，曾向其索取資料，但遭他婉拒，後來看到謝里法的文章一篇一篇刊登後，才急著將資料寄給他。很可惜，此時「日據時代台灣美術運動史」已經連載完畢，楊老師因此在這本台灣的美術史中缺席了。

年紀大了，脾氣也圓融許多，拍照當天，楊啟東老師給我的印象是很平易近人。在他的語言中，不斷地重複著繪畫生涯中某些片段記憶，生理功能上的退化，更加讓他沉迷在自己的世界。啊！真想看看他當年所畫的「百美圖」（一百張裸女的作品，據聞楊維哲教授將為數不少父親的作品，捐給台北市立美術館）。

劉其偉、陳庭詩相繼於2002年4月過世，2003年楊啟東老師也走了，望著這些老人家的照片，想起可以用畫家高更說得一句話來比喻我的肖像攝影，那是在他第一次前往大溪地待了兩年，準備回巴黎的船上說的：「比來時多了兩歲，卻年輕了二十年；比來時野蠻，卻多了智慧。」

1999年11月26日，因為921地震成為受災戶的我，意外開始了人物肖像攝影的生涯，從音響玩家蛻變成攝影家。在親炙這些大人物的同時，我正學習某些人生道理與智慧。不管楊啟東老師當年是如何霸氣，我都將永遠記得，他是我正式拍攝人物系列的第一人！

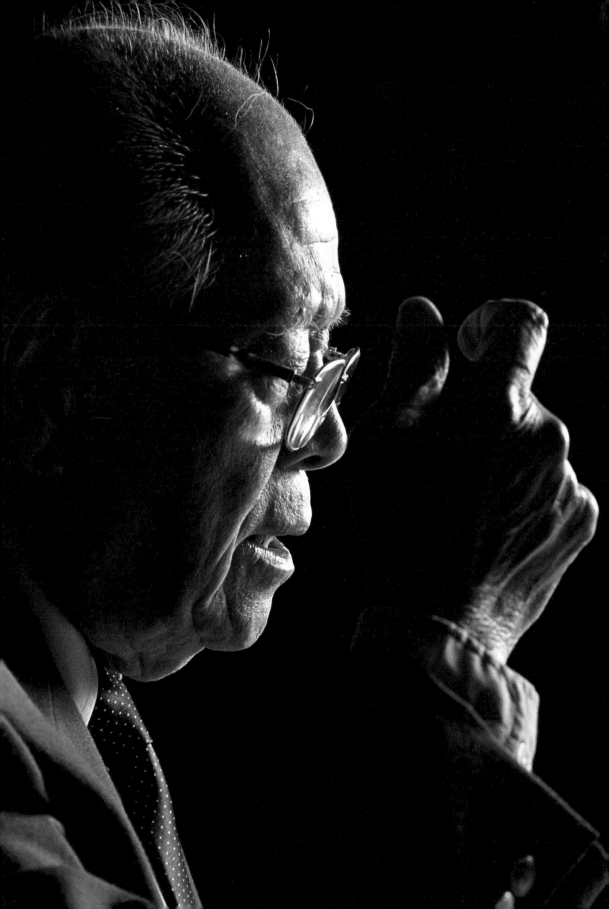

大口吃肉，大口喝酒

國台交創團團長・蔡繼琨 （1908－2004）

你曾想過活到九十歲的時候，會是什麼樣子？垂垂老矣？在家等待子孫的歸來探望？或者為了長壽而專注在養生之道……？再怎麼想像，能像創立國立台灣交響樂團的蔡繼琨團長活得那麼「精彩」的，絕對寥寥可數。

在我認識九十歲這一輩的人物中，除了身體健康以外，聊起天來還能令人捧腹大笑的，就數劉其偉、鄭世璠、林之助以及去國多年的張義雄。奇怪的是，這幾位都是畫家。如今，終於有一位不是畫家，年紀夠大，聊起天來又能叫人打從心底笑出來的蔡繼琨。只是很可惜的，除了張義雄老師外，其餘幾人都在2008年相繼過世。

由於年齡的差距，起先我並不認識蔡老師。某一天下午四點左右，正在暗房裡沖洗幾天前拍攝的底片，謝里法老師打電話來關心，然後告訴我，老團長回到台灣，目前正在台中。謝老師只告訴我，九十四歲的蔡繼琨，講話還很有氣力。待我暗房作業結束後與他連絡，隨即約定晚上拍照。掛完電話，馬上上網查詢資料，但是，電腦畫面竟然出現「查無資料」，我不禁懷疑，這人有這麼重要嗎？

提早半個小時到飯店，沒想到正巧遇上蔡老師與樂團刊物的採訪小姐也正要到飯店咖啡廳，想來是老人家記錯時間，把「兩組人馬」給約在一起了。一會兒功夫，又來了一組人，過程中又接到了兩位文建會前主委申學庸與陳郁秀的來電，希望隔天能安排時間與蔡繼琨團長一起吃飯。

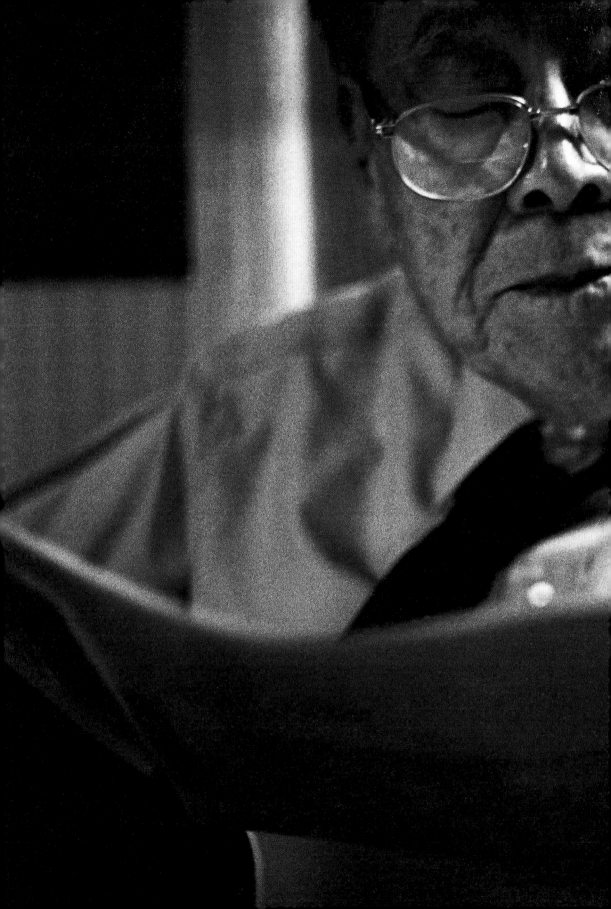

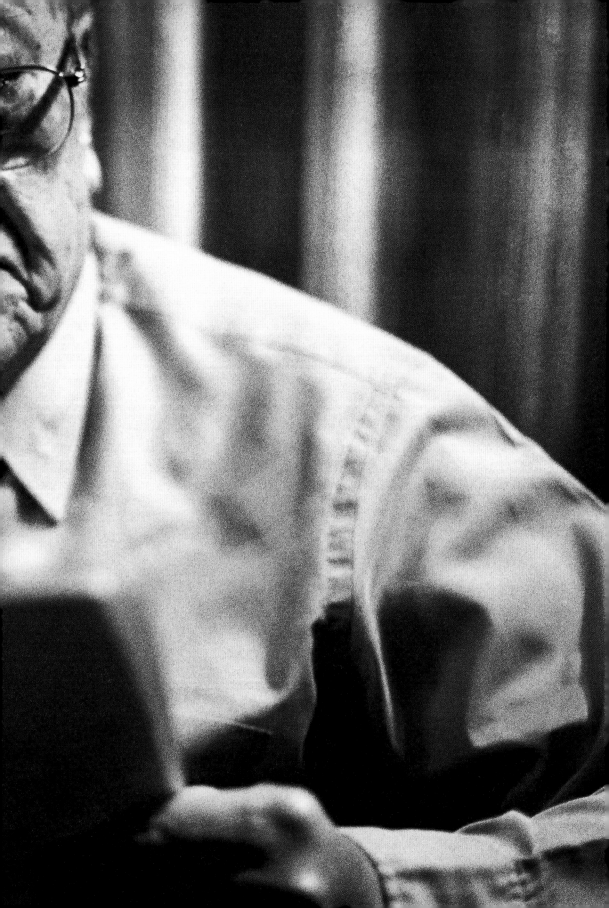

蔡團長實在健談，原本希望能私下拍照的願望也落空，我只要求蔡團長能在與她們聊天時，偶爾轉頭關照我這邊拍照的需要，讓我能捕捉一、兩個鏡頭。但只見他談話當中，突然就轉過頭來看我，由於轉得實在太硬了，令人啼笑皆非。但我還是捕捉到三張比較特別的鏡頭：一張是眼睛閉著，但嘴巴還在說話；一張則是他開口笑著，轉過頭望著右上方；另一張則是用手托著下巴在沉思。

人不只要活得夠久，也要夠有趣，這位國台交的創團團長到底多有趣呢？首先，他的酒量之好令人不敢相信，當晚拍攝完後到他房間聊天，老人家與兩、三位年輕人，不一會兒功夫便把謝里法老師送的一瓶XO喝完，幾位年輕人的酒量加起來，恐怕還不及蔡團長的一半。這不打緊，他還催問著這些年輕人還要不要？事實上，他還藏有三瓶。第二，當晚十二點多，蔡團長嚷著要大家陪他外出吃擔仔麵當宵夜，一位年輕人接口說：「這麼晚了，不知哪裡有擔仔麵？好吃的鵝肉攤倒是知道一家，不過，會不會太油了？」沒想到他馬上接口說：油才好，他不怕油。這位蔡繼琨老師曾嚴重中風四次，一輩子娶了四位太太，雖然並不是同一時間，但我私下想，如果同時間的話，說不定以他的聰明幽默，一樣可以搞定！

整晚都是蔡團長在談話，幾個毛頭小子只有在旁恭聽的份。聽他娶四個太太的曲折過程（蔡老特別交代不能公開此段過程），聽他談起創立交響樂團的經過，聽他說被菲律賓總統夫人伊美黛找去當俄文翻譯，他是如何臨時抱佛腳的，爾後竟傳出全亞洲俄文最棒的就是Steven（蔡老的英文名字）的說法。不過，既然他是指揮，問他最喜歡哪位作曲家，沒想到老人家語出驚人：「對於大家都喜歡的莫札特，我至今仍未深入了解，最喜歡的是柴可夫斯基。」

回台幾天，從白天到晚上，行程排得滿滿的，依舊不見九十四歲的蔡繼琨臉上有絲毫倦容。當晚我並沒有與他們一起去吃宵夜，臨走時，蔡團長給了我名片，希望我一定要把照片給他過目。我看到名片，才發現下午上網時竟是因為打錯名

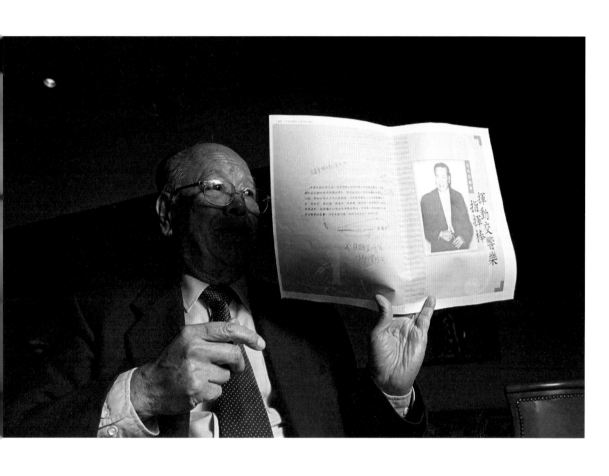

字，才會找不到他的資料，隔天再上網查詢，有關蔡繼琨的資料不斷地一頁又一頁的被搜尋出來，不禁讚嘆：「這老人家真是不得了！」

但令人扼腕的是，他老人家來不及看到我為他拍攝的作品，就意外地從中國大陸傳來過世的消息。連前文建會主委陳郁秀都告訴我，當時蔡繼琨回台與他父親陳慧坤兩人酒敘時，他的身子骨硬朗，還健步如飛呢！而老畫家陳慧坤則坐在輪椅上，需人攙扶，沒想到兩、三年後，陳慧坤風光的辦百歲回顧展，蔡老先生卻已經不在了。而我為蔡繼琨拍攝的肖像作品，當時不斷被國立台灣交響樂團引用，付的費用雖然不多，卻多少補貼了一點龐大的拍攝經費。

我們都讀過項羽「大丈夫當如是也」的故事，指男人想在功名上有所成就。當我想起蔡繼琨時，只希望自己年老時，在生活與心境上也能有「大丈夫當如是也」的胸懷與境界！

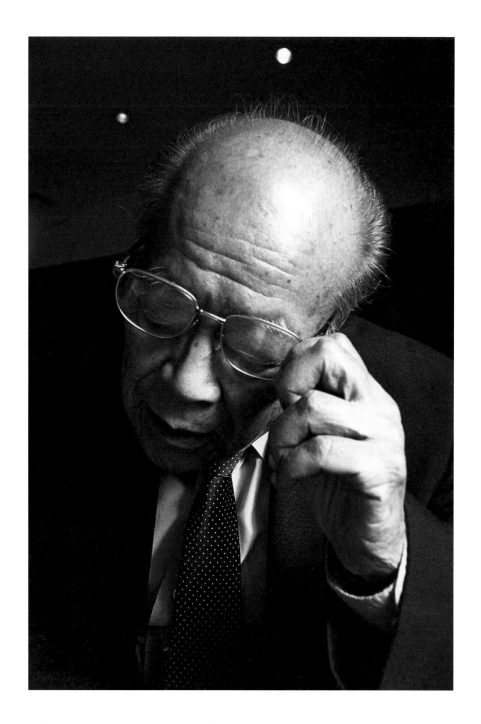

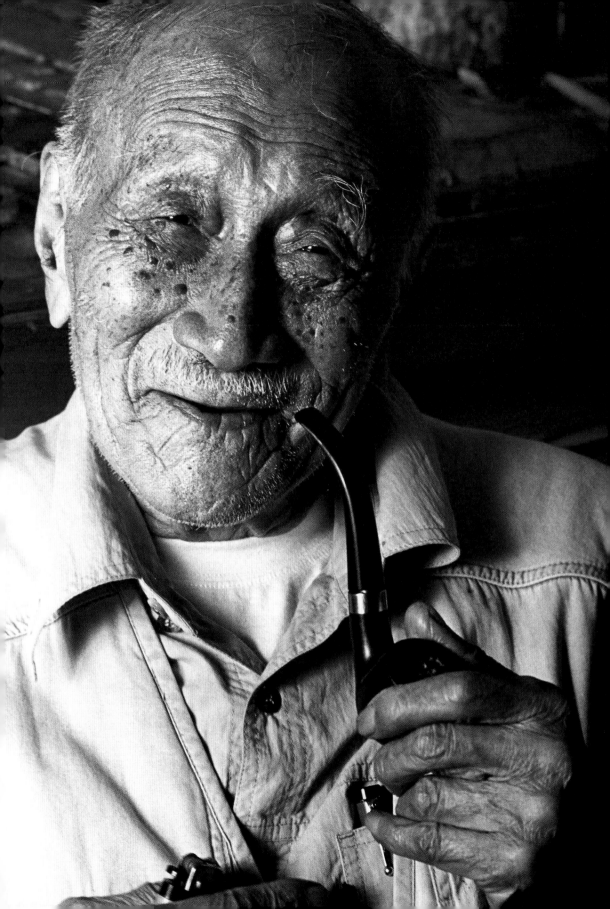

你的體力夠嗎？

人類學家・劉其偉 (1912－2002)

幾年前看過公共電視節目「紀錄觀點」，內容是關於台灣糖廠因為經營成本太高，大部份不得不歇業關廠，其中一個畫面是拍攝新營糖廠煙囪倒塌的一幕，這已是好幾年前的事。我人並不在現場，但從畫面傳來煙囪倒下的剎那，我的心情卻異常沉重，好像再一次從電視新聞中傳來劉其偉過世消息般震撼，那是2002年4月13日，10天前，我才與他這麼近距離的拍攝……。

2000年，知名美術評論家謝里法為我舉辦攝影個展「12分39秒」。在藝廊的展覽會場上，前國美館館長倪再沁曾說過和劉其偉這麼一段故事：話說四十幾歲的倪再沁問近九十歲的劉其偉何時再去探險，是否可以當他的跟班時，劉其偉一臉懷疑的回答：「你體力夠嗎？」從那時候起，我就打從心底佩服他，如有機會一定要為他拍照。後來，我把攝影的範圍從中台灣擴大到全國，他就是我一直想要聯絡的對象。只是，每次撥電話過去，總是「嘟」一聲後就沒有任何訊息。

幾個月連絡下來，依舊不得其門而入。有人告訴我可能要先連絡經紀公司。當時因為手上有幾個人準備拍攝，因此並不急著找他。但就這麼巧，某天中午碰上國美館的一位小姐，當時她們剛要結束一檔劉其偉的展覽，我連忙跟她詢問之後才知道，原來，那「嘟」的一聲是答錄機，只要留話即可。一回家就趕忙撥了電話，那天是2002年4月1日下午，果然隔天一早劉其偉的兒子便與我連絡，隨即約定4月3日拍照。

閱讀過劉其偉的傳記，對他豐富而多彩多姿的探險生活略知一二。在他的工作室內，並沒有很多他探險時收集自各國原住民部落的文物，書倒是不少。通常我拍照時，總是會與被拍者聊天，盡量讓氣氛熱絡，拍劉其偉時，因為那天他聲帶受感染，聲音沙啞難懂，因此對話不多，場面顯得有點冷場，偶爾他會流露出不知所云的表情。我卻意外發現，這樣的「冷場」某些時候也不壞，反倒顯得更真、更自然。因此，之後再拍其他人時，我就刻意減少對話。

其實，劉其偉是有問必答的。當他得知我幾乎都是自費拍攝時，劈頭就一句：「瘋子！」他知道我拍攝的經費得來很辛苦，建議我應該讓被拍者出資，才能夠更順利的將攝影集完成。

雖然和他的對話不多，但我還是問了他一個比較嚴肅的問題：「您是位工程師，又是美術家，又探險家……，百年後，您希望後輩把您定位成美術家或探險家？」他沙啞的聲音實在無法辨音，我只好請他寫下來。當他寫出「民族誌」幾個字時，我趕快用相機拍下，這張照片，成了劉其偉認為自己是人類學家最好的佐證。其實，不管他被定位成什麼身分，他留下的典範才是最重要的。

綜觀劉其偉的一生，從電機工程師到參加美軍越戰，1949年受畫家香洪影響開始拿起畫筆，在越南畫風丕變，自成一格。後來深入蠻荒之地，成了資深的探險家，然後整理資料出版……。問他何以這麼拼命，他會正經八百的跟你說：「我需要錢啊！」問他如何無師自通，做那麼多事，他會對著你做做鬼臉，一臉俏皮的說：「我天生聰明！」劉其偉最發人深省的一句話是：「非洲沒有食人族，台北才有食人族！」

劉其偉的體質據說也與眾不同，除了菸斗不離手之外，一天也要來上好幾杯濃咖啡，晚上又要熬夜寫書到三、四點，早上要早起給學生上課去，睡眠時間很短，

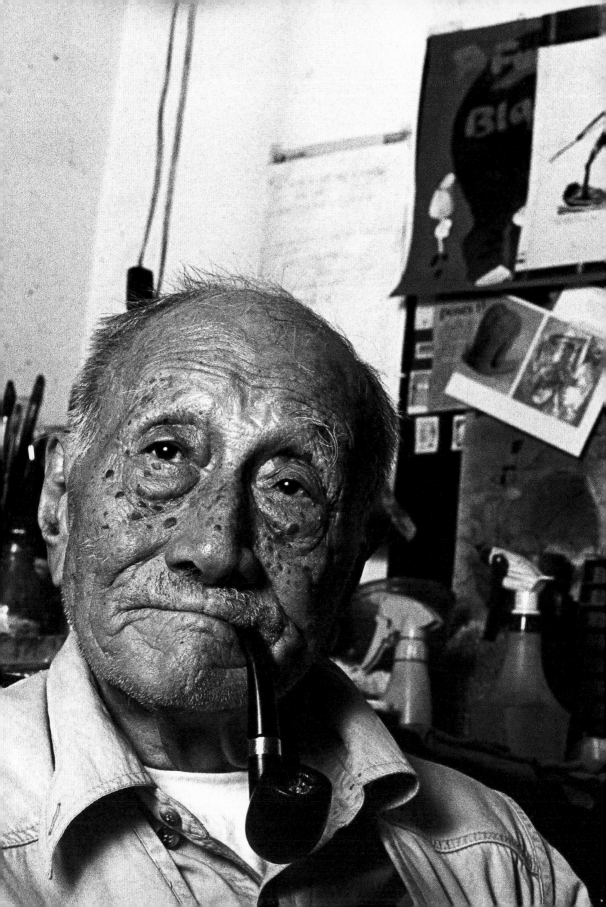

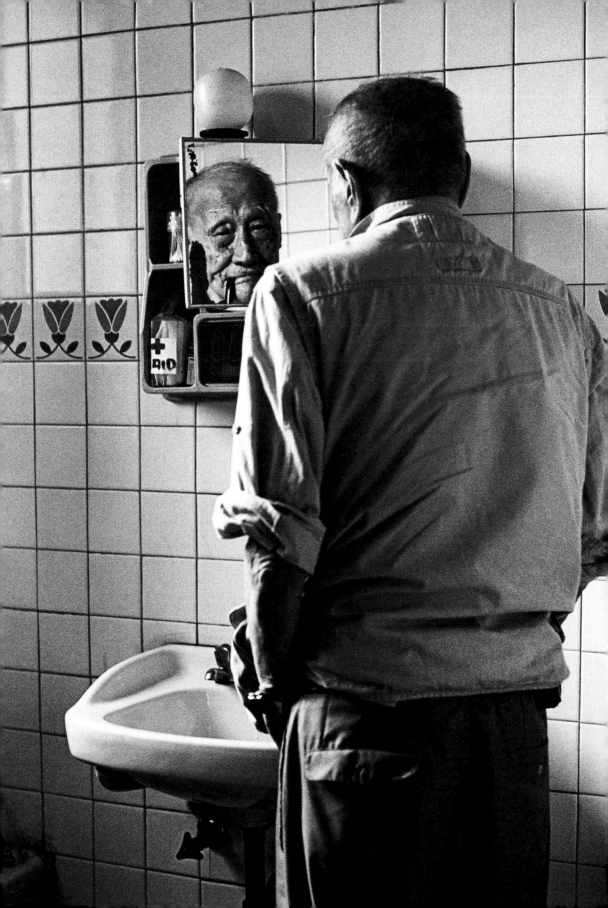

經年如此，但他卻能一直維持精神飽滿，還能隨時保持俏皮的幽默感，我想，這是他能一直對事情充滿動力的原因；因為他享受這樣的快樂！

拍完他的隔天，我親自沖洗底片，竟然發生了疊片現象，有幾張底片必須作廢，當時我只覺得怪怪的，但不以為意。一個星期後，再次前往新店拍作家柏楊，回程時想順道繞到他的工作室，拿洗好的照片給他看，但因彼此的時間無法配合，我還對他說下次找機會再看，那天是4月10日。五天後的早晨，我被電視新聞所震懾：劉其偉竟在4月13日過世了！沒想到同時間，藝壇的另一位頑童陳庭詩，亦在15日過世。

在拍劉其偉之前，我鮮少與拍攝對象合照，總想說以後還有機會。但世事多舛，自從他過世後，每次拍攝其他人物時，總會刻意與拍攝對象合照，希望在時間的洪流奔馳間，能多留下些值得的記憶。就在得知他過世的那天午後，我刻意的重新整理手上的拍攝資料，特別用紅筆圈起幾位九十歲以上還未拍過的人物，希望能盡快連絡、拍攝。

翻閱國立歷史博物館為我出版的作品集《台灣頭》，在看到劉老背對著我站在浴室洗手台前的照片時，他劈頭對我說「瘋子！」的那一幕躍然於心，他竟替我擔心，怕沒有人願意出版我的人物攝影集呢！當時，我真感念他。

想起他充滿幽默、詼諧的表情與談話，就如他一貫純真、自然的畫風，那麼容易親近。劉老走了，午夜夢迴時，偶爾還會記得劉老刁著菸斗，一臉俏皮的說：「我天生聰明啊……！」

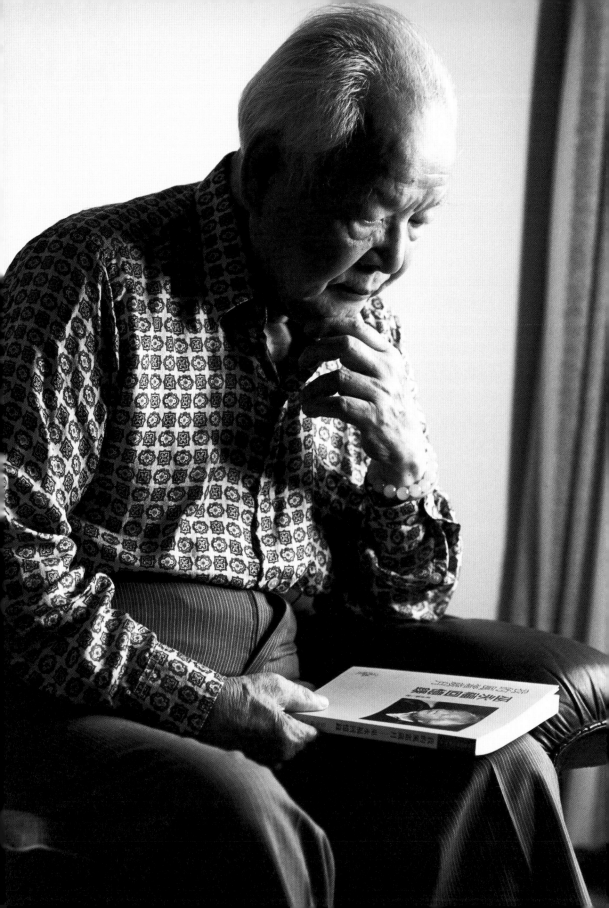

我的風霜歲月

作家・巫永福 （1913－2008）

人的命運實在大不相同。九十二歲的畫壇老頑童劉其偉，在我拍過他十天之後意外去世，當時去拍照時他身體很好啊！還告訴我什麼時候還要去探險……。隨著拍攝肖像的時程一天天過去，每當我受邀演講時，提及我拍過照的老人家們一個個漸漸辭世時，底下聽眾們總會迸出不能隨便讓我拍照的玩笑話……。但在眾多老人家中只有一個例外，就是九十一歲的巫永福。在2003年5月時，我隨詩人趙天儀及評論家彭瑞金去參加巫永福文學獎的評選會，事前說好就在現場拍巫永福，沒想到，那天他女兒代他出面，告訴我她父親於三天前進加護病房，情況相當不樂觀。那陣子正好SARS肆虐，我心想大概拍不到這位老人家了。

四、五個月的時間過去，由於已有拍不到的心理準備，這件事也漸漸淡忘了。沒想到，就在九月的某天，竟然在誠品書店看到巫永福的自傳《我的風霜歲月》，讓我又想起了這位老人家。隔天連絡彭瑞金教授，他告訴我巫永福出院了，而且精神還不錯。我馬上連絡老作家，沒想到巫老師出門了，那時我卻甚感欣喜，因我想能出門的話，拍照一定沒問題。

巫永福的自傳，是選自他多年來在真理大學文學系的刊物《台灣文學評論》連載編撰而成。拍他之前，我讀過一遍，文內提及他老人家老是會提二、三次重覆的事情。關此，在我拍他時就深刻的感受到，他不斷提及書中的情結多次。比如林獻堂、楊肇嘉以及一些仕紳創立的台中一中，或是他的大哥巫永昌博士醫治陳立夫的兄長陳果夫，在二二八時被人密告抓去關了起來，因為陳果夫寫信給蔣介

石，因此得以無罪釋放，後來，陳不聽巫永昌的勸告，執意北上，不多久就病逝……。同樣的情結，他重覆了幾次，然後說因為他聽從兄長的建議，在二二八事件後應該要有份穩定的工作，因此，他接下中國化學股份有限公司的經理職務。從搖筆桿的記者轉變成為實業家，也因此逐漸奠定他的經濟基礎，才有後來的巫永福文學獎的創立。這些歷史雖然已經在他的自傳中讀過，但從他本人口中親自說書，還是比較有臨場感。

他的自傳裡，特別提到一張珍貴且值得紀念的四人合照；分別是彭明敏、巫永福、史明以及楊千鶴。其中除了女作家楊千鶴外，我都已經完成拍攝，在不知不覺中，竟發現自己好像參與了某段歷史，因而更堅定的相信，自己的拍攝計劃是非常重要且有意義的事。

巫永福文學作品的地位，或許不是最高，但放眼當時台灣文學界，卻少有人的資歷比他深。他的經濟狀況良好，但環顧他家的佈置，卻與尋常人家一般，只有一個地方不一樣，在整面牆的櫥櫃中，放滿了玉石雕刻品。他說這櫥櫃原本都裝滿了書，但書捐給了南投埔里鎮的圖書館後，覺得太空了，因此，在路邊買了一些玉石飾品來擺，沒想到陸續竟然就買了滿滿地一櫥櫃。我發現一個有趣的現象，通常美術家對於家居的佈置比較講究，從周遭的擺設可以猜出主人的喜好及個性；文學家的家，很多都是與你我一樣樸素，鍾肇政如此、鄭清文如此、詹冰如此，巫永福也不例外。

巫永福就讀中學時經常寫日記，後來在明治大學，居所常被搜查，回來臺灣後也是一樣，他說很多日記裡提及的人物被約談，造成困擾，此後決定不再寫日記，以免他們受到干擾。然而當老作家想到要寫回憶錄時，中文卻不像日文那般流利，而且因為用台語思考，時常遇到用字遣詞的困境，下筆時便要費一番功夫去找漢字來表達，思緒經常被打斷，無法一氣呵成。過去，我遇到幾位受日本教育

的老人家，都有這樣的困擾。

在我收藏的影片中，有一部日本片《楢山節考》，導演是今村昌平，內容是說在日本一個深山的村落裡，凡是人到了一個年紀之後，被認為沒用了，必須由兒子背到山上丟棄，否則會被村人嘲笑……。但巫永福即便年紀越長，卻越受到珍惜，因為他本身，就是一部「活的台灣近代史」。

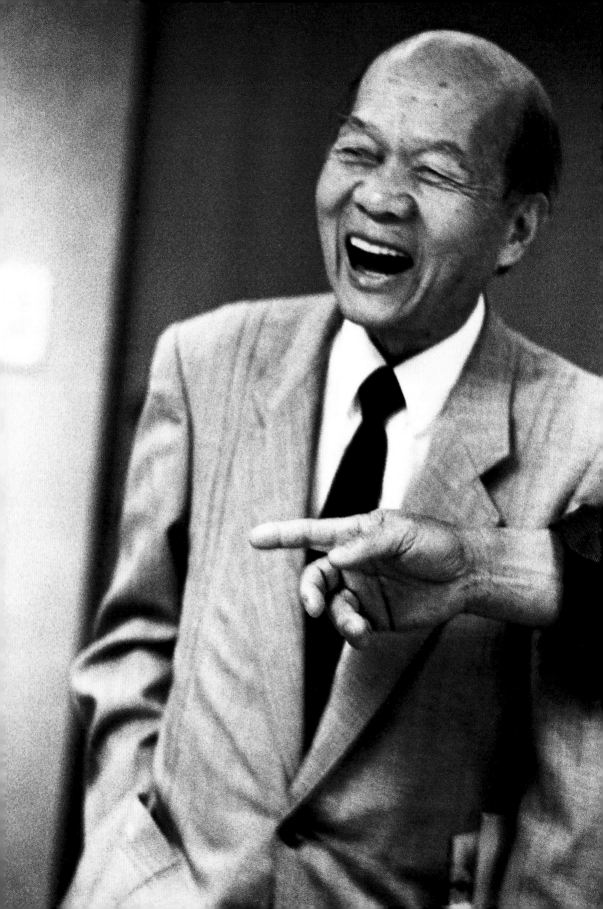

黃昏的故鄉

畫家·張義雄 （1914－）

每次翻到老畫家張義雄的相片時，很奇怪，我的腦海裡就響起了文夏所唱的「黃昏的故鄉」這首歌，這真是一種奇怪的聯想。

還沒拍他，我就已經耳聞不少有關張義雄的傳言：一是他對性的喜好；一是他很喜歡與人絕交，他甚至說過要與台灣絕交。另外，也傳說他的口才很好，常有令人噴飯的幽默。我更聽過他要與另一位已過世老畫家張萬傳打架的故事。但是當我第一眼見到張義雄時，他的身高實在與我的想像有一點差距，令人不禁好奇，架如何打得下去！

應該是謝里法老師說過的故事，話說有一群台灣到法國的年輕學生，聚在蒙馬特一間小咖啡館聊天，無意間看到張義雄從窗戶外經過，眾人起鬨邀他一起入座，只見老畫家氣呼呼的衝進來對著這些年輕人說：「不要以為我老，我的『色故事』不會比你們差！」眾人起初摸不著頭緒，後來才搞清楚，原來聽起來像「色故事」的音，其實是在講SEX。他老人家的意思是：不要以為你們年輕，我的性能力是不會輸給你們的！

我與張老師同是嘉義人，因此對他有特別親近的感覺。而且，我內人在國中時曾玩票性質的去畫室上過課，拜在陳政宏門下，沒想到陳政宏就是張義雄的學生，嚴格說來，內人應尊稱張義雄一聲：「師公！」

2001年，張義雄曾回嘉義辦展覽，那時我便託人安排拍照的事，可惜無法如願。後來，陳政宏竟然告訴我，張老師已罹患攝護腺問題，如要拍照，要盡快安排。為此，我曾計劃到法國的蒙馬特拍他，順便邀請侯錦郎等幾位畫家一起。還好，2002年9月張義雄回台，我不用奔波大半地球到法國去找他。

在台北半天的相聚，使我對張義雄有了更進一步的了解，他幽默的談話真是堪稱一絕，是所有老畫家之最，能與其相提並論的，印象中只有鄭世璠、劉其偉、林之助，音樂界的蔡繼琨以及文學界的葉石濤，這些九十歲以上的前輩們，說話當中夾雜著豐富的人生閱歷，往往神來一筆，就能令人打從內心的想捧腹大笑。

拍照是安排在張老師學生的畫室，當天的談話內容已經模糊。不過，我提了張義雄喜歡與人絕交的事，只見張老師馬上接口說：「對！對！我最近又跟某某人絕交了……。」那天中午與畫壇另一位前輩林玉山一起用完餐聊天時，張義雄說了一個故事，更加深了我腦海裡「黃昏的故鄉」這首歌的印象。話說他在日本的時候，有一次午後在公園為人畫像，老半天沒半個人，直到黃昏時，迎面走來一位非常美麗的小姐，張義雄隨即邀她當模特兒，畫完後，張義雄問應付她多少錢，這位小姐也問張義雄需付他多少費用，兩人就這樣聊起來。到了晚餐時間，小姐邀張義雄到她家去，席間，小姐無微不至的照顧，令他心有所感，眼淚竟掉了下來，小姐問他何事，張義雄說看著這位小姐的溫柔，就想到初戀的愛人……。酒酣耳熱之際，小姐大膽對他說今晚願當他的初戀情人……，後來，張義雄竟藉尿遁逃走了。講到此，張義雄幽幽的用日語當眾唱了一首哀怨的日本情歌，我只記得開頭的前兩句是：「美麗的富士山，下過雨的午後……。」聽著張義雄哀怨而感情豐富的歌聲，大家莫不深受感動，靜默不語，沒想到老畫家卻突然抬起頭俏皮的說：「實在後悔，那晚為什麼沒跟她在一起……。」大家又笑成一團。

張義雄不說話的時候，眉毛深鎖，常帶有某種憂愁、悽涼的表情。這可能與他早

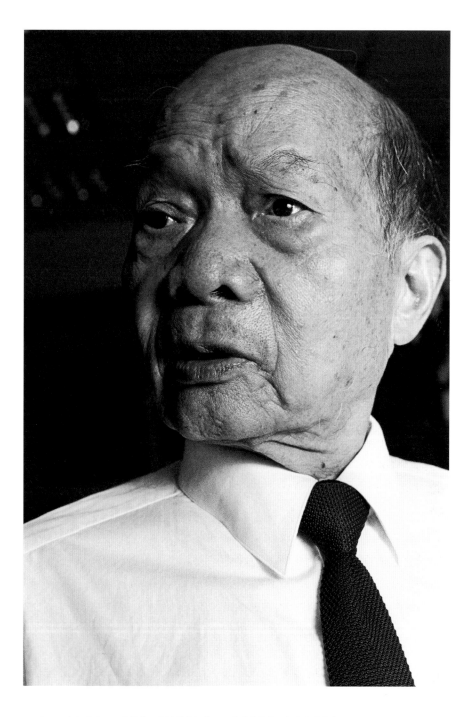

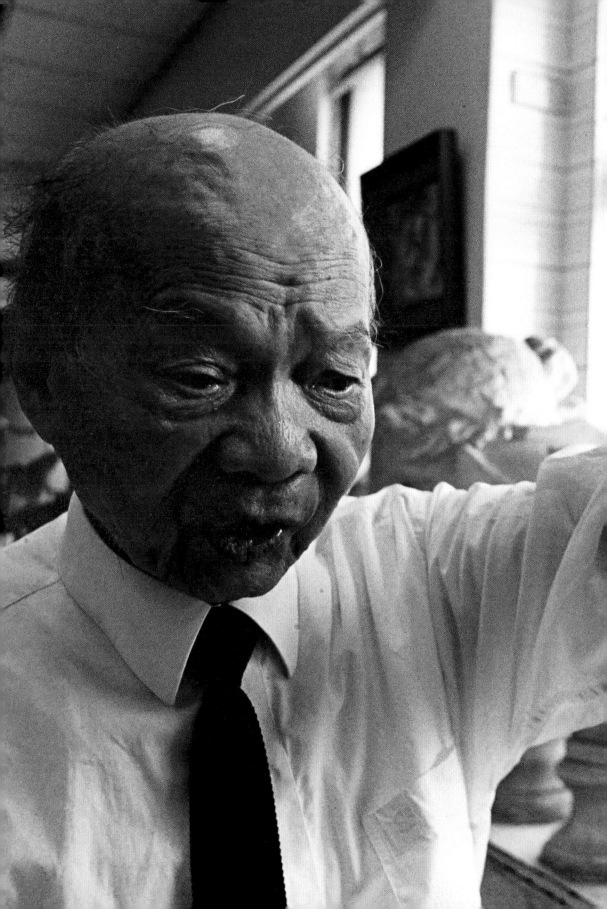

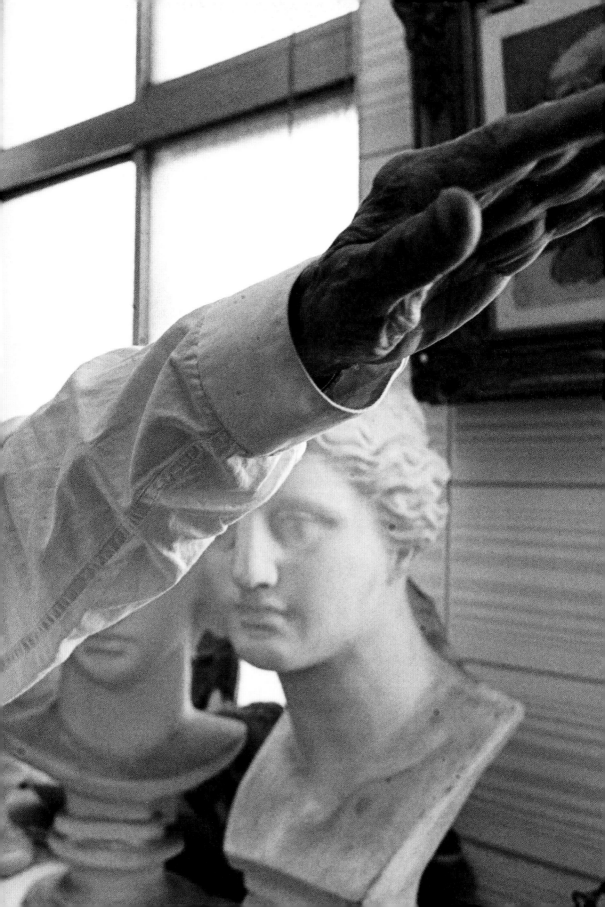

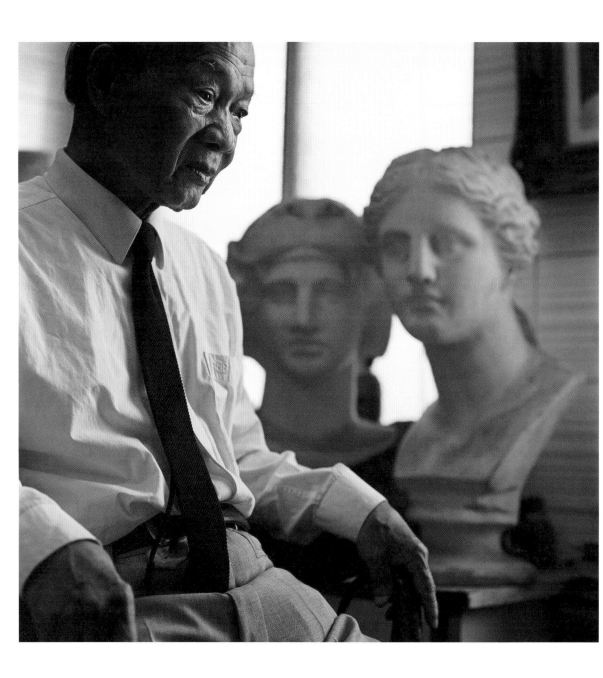

期生活非常艱困有關。他第一次在日本讀書時，半工半讀，這段過程，使我想起文學大家楊逵的作品《送報伕》；第二次來日本，太太幫傭，小孩半工半讀，他與女兒推著一部人力車撿破爛，種種生活上的不如意，想來在他心裡早生了根，以至於不說話時，臉部總是輕帶憂愁。

那天，應學生要求，張義雄說了幾個有顏色的笑話，又表演了不是很順手的魔術，後來，他又到另一展覽場所去做禮貌性的拜訪，待了一會兒，我必須離開，與張老師告別時，他又重複的對我說：「少年家，你真有天份……。啊！你娶某沒，想要幫你找一個……。」張老師還邀請我到日本為師母在日本的畫展拍照，很可惜我無法成行，後來聽說師母在這場展覽結束時不慎跌倒，一陣子後竟然辭世，我為了沒應邀到日本為她拍照而懊惱、後悔。

想起張義雄，就會想起「黃昏的故鄉」這首歌來，但是，我忘記問老畫家，問他要幫我介紹的女孩子，是日本人？台灣人？還是法國人……？

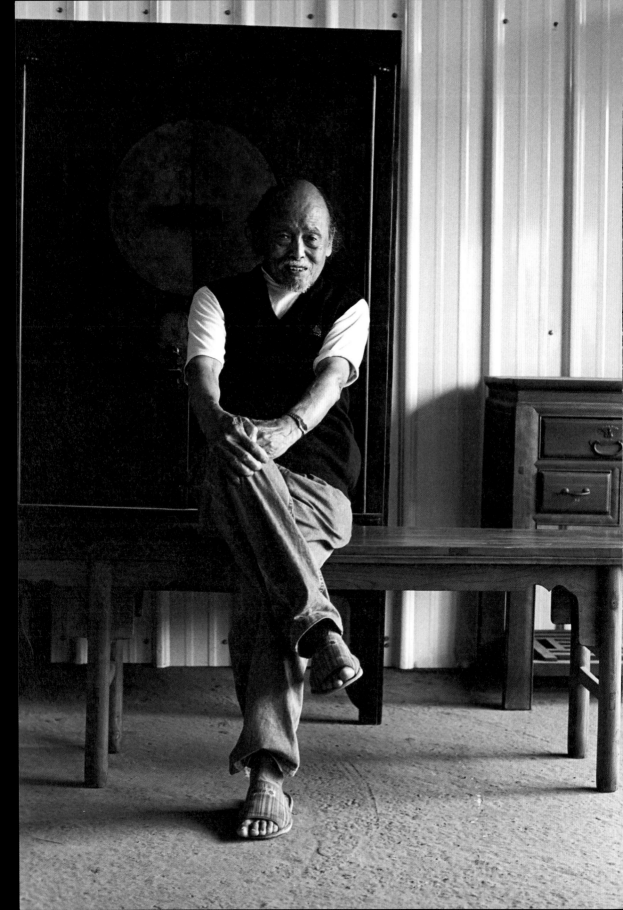

既傳統又現代

書法版畫鐵雕家・陳庭詩　(1915－2002)

日籍作家廚川白村在《苦悶的象徵》裡寫道：「當潛意識裡的慾望與現實衝突愈大時，文藝創作的能量相對的愈高。」陳庭詩有沒有苦悶我不知道，但他創作的能量，在我所拍攝的藝術家當中，毫無疑問的是居於領先地位。他將藝術的想法落實到尋常生活裡，這是一位藝術家最難能可貴的地方。

藝文界稱他為「老頑童」，熟悉的朋友尊稱他「耳公」；老頑童的耳朵不能聽，連帶的發聲功能也喪失。拍攝中部百年藝術史一開始，我就聯絡他，唯一的方式就只能用傳真，否則，必須去他家守株待兔，因為按門鈴他也聽不到，期間嘗試傳真過兩次，皆無回音，原本以為他意願不高，後來才知道他那陣子身體不舒服。在半年後，終於取得他的同意可以進行拍攝工作。

陳庭詩給我的第一個印象是非常蒼老，耳不能聽，口不能說，與人溝通時僅能靠無力的手，顫抖的在紙上寫下想表達的意思。更嚴重的是，因為他頸部脊椎長東西，開過刀後傷口一直無法復原，受到病情影響，精神非常差，站也站不挺。我想從他家的四樓開始看看，他堅持不讓我扶，獨自危危顫顫吃力的爬著樓梯，到了二樓，累的必須停下來休息。三樓是創作空間，四樓是存放作品的地方，我在每個樓層都拍了幾張，下去一樓後他竟然在我拍攝的過程中，累的睡著了，實在不忍心吵他，十餘分鐘後，老藝術家才醒了過來！

陳庭詩因從小就熟識詩書，學習山水、人物、花鳥等繪畫技巧，他揮毫的成就更

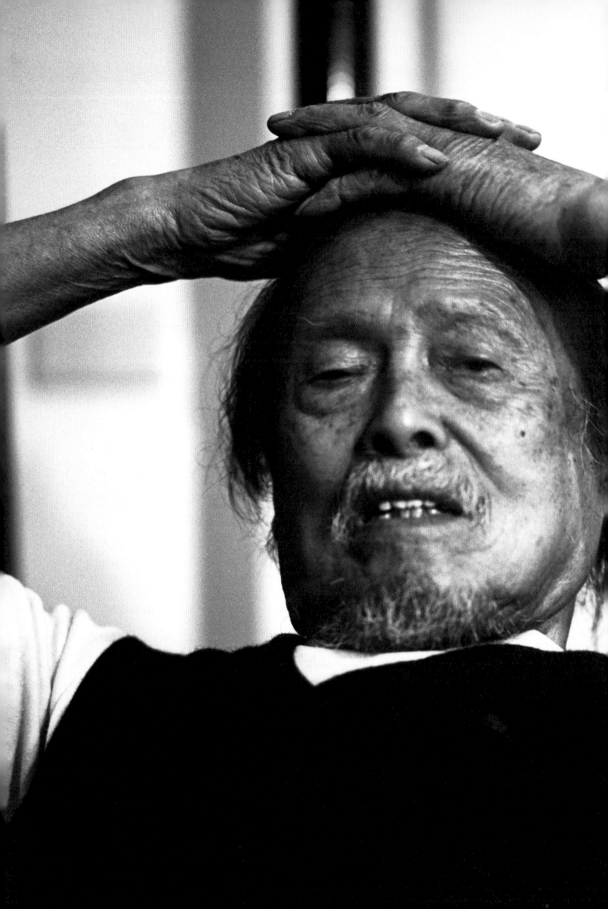

不在話下。他雖以版畫聞名，但後來接觸到西方藝術，晚期改以廢鐵創作，造就他豐富的創作靈魂。即便他在外表、體力上給我的感覺像日暮西山，但在三樓的創作空間裡，當他磨墨拿起毛筆時，筆尖立刻就充滿了生命力。在此，我以中部雕塑家謝棟梁為他所塑的頭像為前景，背後的他身影模糊，彷彿即將消失，當時他的手正好拿著毛筆，準備揮毫，但不記得是什麼事讓他張大嘴巴，看起來像是想用力留下一些什麼！但很難相信拍完這張照片半小時後，他竟會累的睡著了。

在等待他睡醒的空檔，環顧了一樓的空間，發現陳庭詩對於石頭的收藏之豐，堪稱一絕。中部有一個賞玩石頭非常有名的團體叫「八風石頭會」，人數僅限定十五名，要加入的門檻很高，陳庭詩是創始會員，也是該會的精神指標。就在他剛睡醒之際，我對著他按下快門，後來，謝里法第一眼看到雙手環著頭部的這張相片時，脫口而出：「對！對！陳庭詩就是這樣！」能捕捉到這樣真實呈現的狀態，著實讓我高興了好久呢！但這張照片曾引起一個笑話，2000年9月，我在景薰樓舉辦展覽，解說過拍這張照片的典故，中部藝文界的人大都知道來龍去脈。2002年，陳庭詩過世，國立台灣美術館除了舉辦他的遺作展之外，也邀請我展出20幅我拍攝的陳庭詩人像作品。那時文建會主委陳郁秀南下參加展覽開幕，沒想到胡志強市長竟對陳主委說：「你看，陳庭詩創作完成後滿足的表情……。」當我從別人口中轉述得知此事時，我真是笑翻了！這個老頑童是滿足了沒錯，但不是創作，而是「睡飽了」！

拍過他之後一直擔心他的身體，並期盼能在當年我的攝影展裡看到他的身影，可惜失望了，在場的藝術家無人知道他的近況，不禁令我往壞的方面想。2002年初，他與中部另一位藝術家鍾俊雄聯展，地點就在我的工作室旁，特地提早到達等待，見到他的身影時才讓我真正鬆了一口氣，他看來比之前的精神還好，只是一直喊背後的頸部脊椎痛。至今，我仍保留當天與他用手寫來溝通的紙張。

毛筆字，是中國傳統的文化產物；鐵雕，是西方現代概念下的藝術。陳庭詩悠遊於古典與現代之間，融入了東方藝術的深沉與西方藝術的現代，彼此卻不相衝突。正因為他耳不能聽、口不能言，讓他可以摒棄一切世俗的干擾，專心的投注在自己的想法裡，因而在他的作品中，可以看見些許孤寂卻帶有強韌的生命力。

宮本武藏削槳為劍，在巖流島的比武當中，贏了另一派宗師佐佐木小次郎，建立二刀流。雖然不知道陳庭詩有沒有削槳為劍的本事，即使沒有，也應該為期不遠矣！

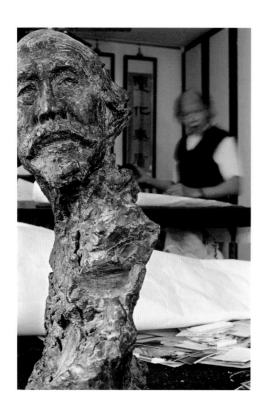

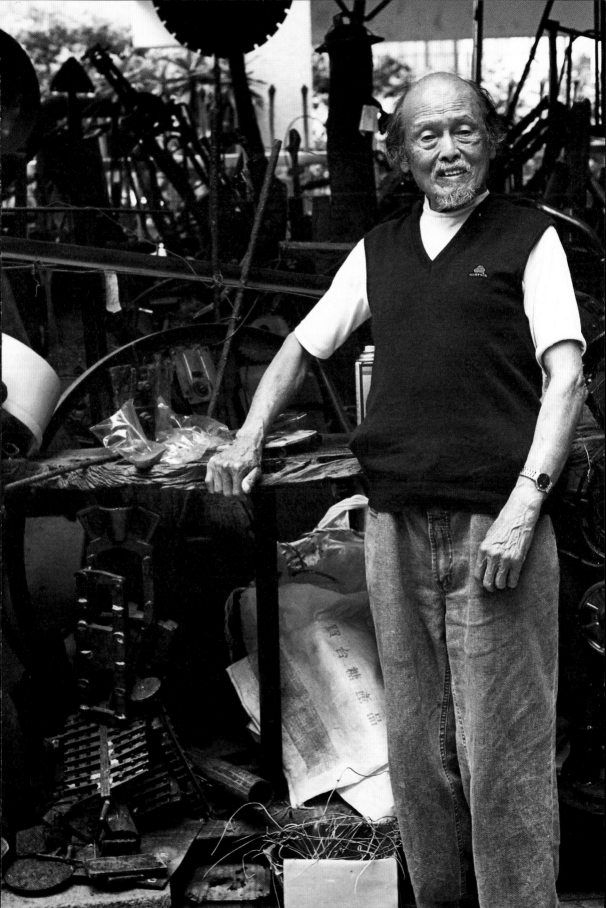

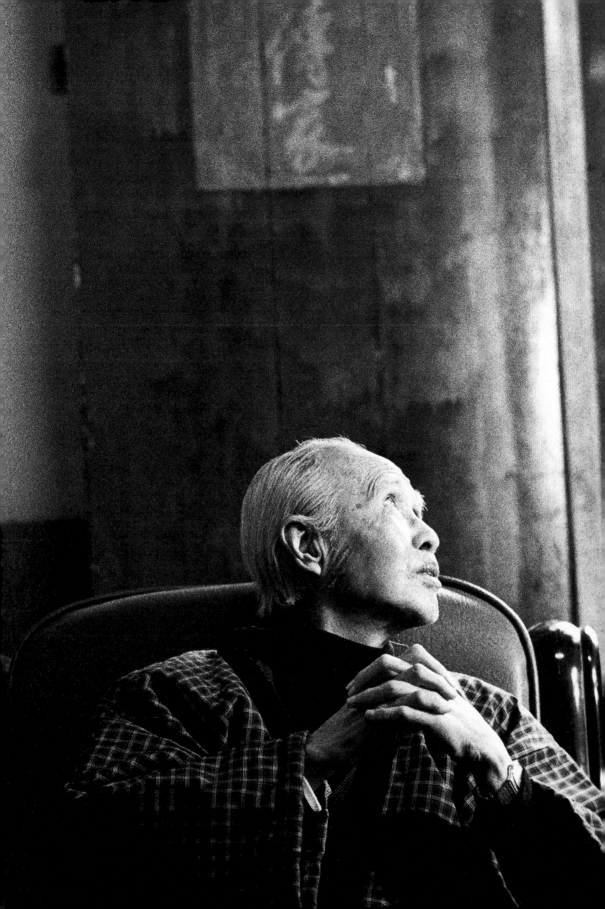

在野的紅薔薇

作曲家・郭芝苑 (1921—)

老作曲家的回憶錄《在野的紅薔薇》裡，曾經提到這麼一個人。話說郭芝苑小時候常到醫師舅舅家聽音樂，舅舅的兒子也是音樂迷，儘管父親反對，表弟仍時常趁其不注意時，偷偷開啟家裡的老式唱盤。「他沒有走上音樂之路實在可惜！」郭老師在回憶錄寫道。而這位對音樂欣賞有過人天賦的「表弟」陳弘典先生，正是引導我對藝術產生興趣的啟蒙者！

我與陳弘典一個晚上所講的話，大概比我與家父一年所說的還要多，而且深入個人的內心世界，可見彼此熟悉的程度。1996年，他拿出用父親遺留下來的Nikon大F老相機所拍的黑白照片給我看，我感覺非常有趣，並且問他：「這部老相機還可以拍？那用我那部已有十年壽命的相機應該也可以囉！」就這樣，我也「跟著」拍黑白照。1999年11月26日，我開始拍攝中部藝術家肖像，當時還處在摸索人像攝影階段。有一天，陳弘典說想到郭芝苑家走走，我與他隨行前往，當然是揹著相機一起去。就這樣，約在同年的12月26日，距離我開始拍攝藝術家系列不過一個月的時間。

那時我在攝影技術上還相當不純熟，正在做底片感光度的實驗，對於燈具沒什麼概念，只拿一盞小燈泡來打光，因為光線不夠，所以必須用高感度的底片（ISO 3200度，現在看來，用3200度底片拍肖像實在有點好笑）拍照。九年後，當我重新整理底片時才發現，那時用的是兩種感光度的底片，一是AGFA 100度的底片拍了兩卷（相機應該有架在腳架上），一是Kodak 3200度的底片一卷（手持

相機）。雖然當時沖底片還不夠專業，但即便以現在的眼光來看，這卷3200度的底片，在粒子的處理上仍算是非常好的，也就是說那時底片感光度的實驗做得很準！

第一眼看到郭芝苑，感覺上是屬於秀才型的人，在我所拍攝的藝術家當中，他倒是有點像美術家林玉山。在拍攝的過程中，我發現一個有趣的現象，八十幾歲以上的老藝術家，多半保有早期台灣仕紳的風範，七十來歲以下就很少。郭芝苑家在苗栗苑裡鎮，外公是鎮長，在良好的家庭環境下，培養出他對音樂的興趣，吹口琴是他的拿手本領，很可惜拍照當天無緣欣賞。對演奏抱持高度興趣的他，後來因為手指關係，不得不改學作曲，和早期美術家一樣，郭老師留學日本學習作曲的理論。

在台灣，作曲不像美術那樣容易被理解，在當時是屬於比較冷門的藝術。拍攝那天，郭芝苑娓娓道述整個大環境的困難之處。同時因為有陳弘典在旁，所以幾乎都由他們兩人聊天（後來陳弘典一張也沒拍），我則專心攝影。稍後得知，有很多人想記錄郭老師，郭老師開出一個條件：只要找個懂音樂的人來！聽他們兩位聊音樂是一種享受，偶爾我會提一、兩個問題。印象最深的是，我問他若是以作曲家的身分來看，他自己最喜歡的作曲家是誰？原本我心裡想的答案應該是巴赫（Bach）或是較早期的作曲家，沒想到郭芝苑老師給我的答案，竟是一位很現代的法國作曲家，實在是出乎我的意料之外。

12月底的天氣有點冷，郭老師家已經在烤火取暖。這一天不知道是事出突然（拍照）或是真的因為天氣關係，開始時熱絡的話題隨著時間過去而逐漸降溫，加上我當時拍照速度不夠快，後來他們聊天的過程竟然出現冷場，喀擦！喀擦！的快門聲倒顯得格外清亮。拍完三卷底片，雖想再裝底片，但考慮現場情況，只能就此收工。

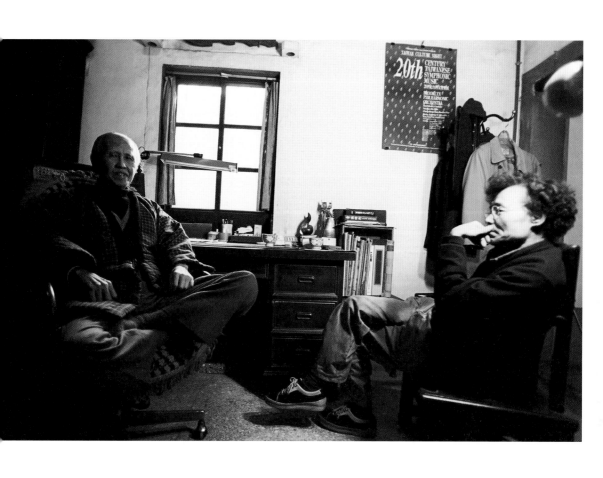

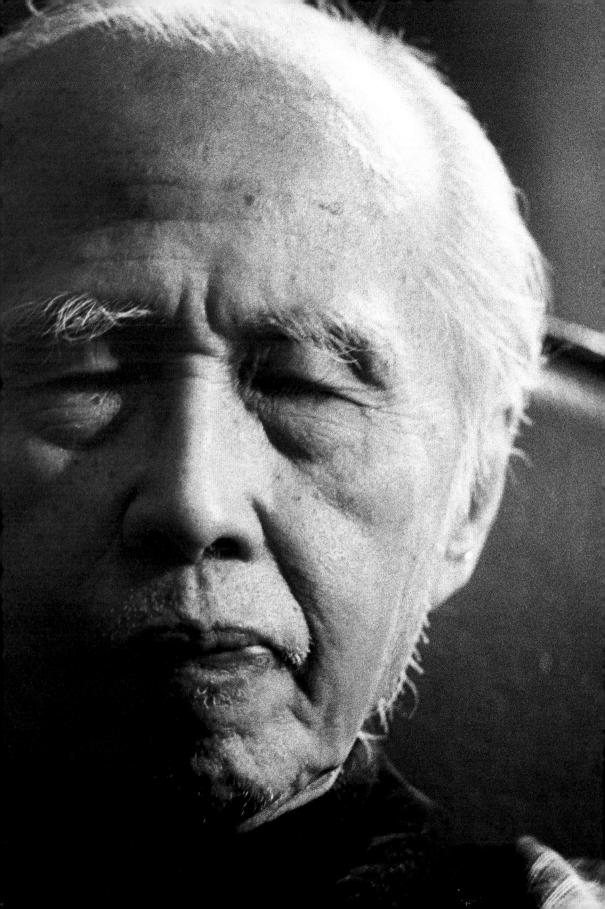

拍過郭芝苑後，我還時常到范裡找陳弘典聊天聽音樂，談話的題材依舊很廣泛，可以從巴哈純淨樸素的音樂聊到花花公子的影帶，也可以從攝影家卡許所拍的人像說到武俠小說宮本武藏。偶爾話題會提到郭老師的身體狀況，當時陳弘典說他表哥的身子骨不夠硬朗……。令人扼腕的是，2001年就在我開始拍攝百位台灣經典人物肖像，正遭遇到極大的困難時，卻傳來陳弘典意外在加拿大病逝的消息。聽到這消息的那一陣子，我簡直無法繼續拍照。自此，再也沒有可以陪我聊郭芝苑話題的對象。直到2005年12月1日，在國立台灣交響樂團六十週年的團慶上，我才又見到這位六年前曾為他拍過照的老作曲家，老人家的臉色並不是很好，談起六年前拍攝的事，他已經記不得，但當我提到陳弘典這個名字時，郭芝苑怔了一下，似乎勾起些隱沒許久的記憶，但當時會場太吵，他約了我改天到范裡找他。

法國攝影家法蘭克・霍瓦曾經訪問過眾多國際知名攝影師，在他出版的對話語錄裡談到：「很多好的攝影作品，很奇怪！都是出現在底片的第一張或是最後一張。」我拍了三卷底片，最好的作品竟然就是第三卷Kodak 3200度底片的最後一張。記得拍攝這張眼睛閉著的作品當時，他們聊天的場景已經出現冷場，而當時的我，拍攝的熱情卻正燃燒……。

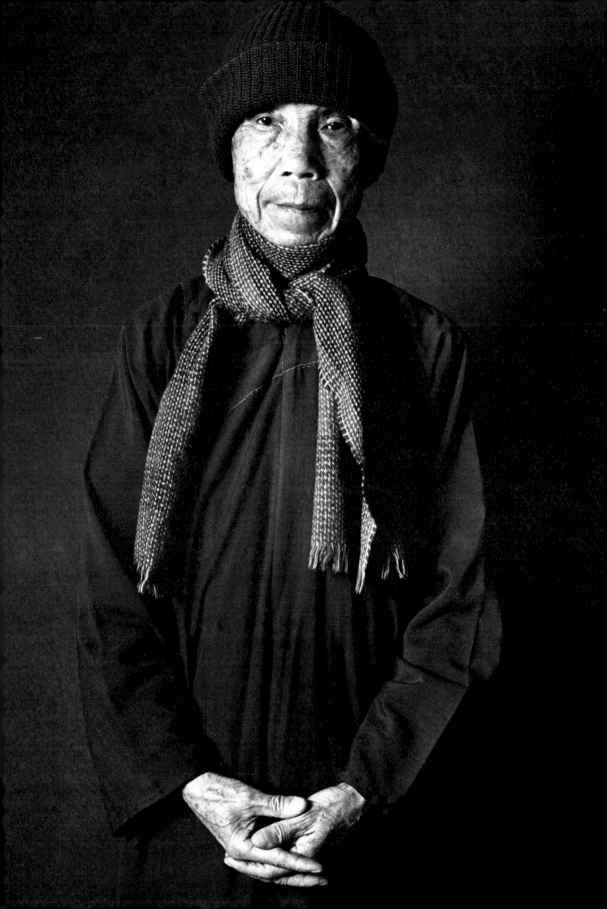

神秘的黑膠帶是詩的實驗

詩人・周夢蝶（1921－）

周夢蝶可謂是一位「傳奇性」的人物，他的一票詩友曾側寫過他，頗能捕捉他的個性。如：洛冰的《那老頭》，形容他為跌落紅塵中的詩人；余光中曾以《孤獨國》為題，描摹老詩人的淡雅風情；我拍過的另一位詩人管管，形容他是「一座古色古香的銅燈」。詩人刻劃詩人，倒是能臨摹的唯妙唯肖。

拍過周夢蝶之後，我停了一段時間不再外出作人像攝影，原因並不是拍攝的人數已超過百人後就可以停止，而是那時台北市正逢SARS肆虐，大家補風捉影，如臨大敵。拍老詩人那時，我的內心還是毛毛的。周夢蝶就住在台北，他習慣把房間門窗緊閉，沒有空調、沒有電風扇，攝影家已是滿頭大汗，但老詩人還是棉襖在身。

周夢蝶，本名周起述，筆名起自莊子午夢，表示對自由有無限的嚮往。光是聽這名字就能感受這位詩人的與眾不同。這位在1949年左右從大陸來台的詩人，1959年起在臺北市武昌街騎樓下擺設書攤，專賣詩集、詩刊及文哲圖書，生活稍為安定時，出版他生平第一本詩集《孤獨國》。除了寫詩外，偶而入定或打打瞌睡，是台北街頭當時著名的風景之一。攝影家張照堂曾拍過他倚在書報攤旁睡覺的照片，我問周夢蝶知不知道這件事，他說當時他真的睡著了，所以不知道拍照這事，事後才有人告訴他張照堂來拍過他。

1980年的愚人節，周夢蝶因胃潰瘍而結束擺書攤的生活，從此臺北街頭引人入勝的風景之一就沒入歷史的洪流之中了。

周夢蝶的「入定」是很有趣的事。1962年開始他禮佛修禪，終日靜默安坐在繁華街頭，冷眼看著熙來攘往的紅男綠女，盤腿趺坐、寫詩、讀書、聽經、練字，偶而就會「入定」。曾有友人拿詩集《孤獨國》請周夢蝶簽名，只見周夢蝶翻開書扉，望了望，簽下一個「周」，然後就此定住，十來分鐘後才再簽下「夢蝶」兩個字……。拍攝周夢蝶的過程與他閒聊，偶爾他會緊張地說不出話來，然後就一個表情定住，久久才回復。拍照第一次遇到這種情況，也令我不知所以……。但可別以為這樣拍他很無聊，原本穿戴著棉襖毛帽的周夢蝶，竟突然主動問我「要不要拍他光頭」。當然好啊！求之不得！

他居住的空間有客廳、臥室及廚房，外加一間小洗手間。四壁蕭條，就是簡簡單單一張床、一個書桌、一部小電視。周夢蝶喜歡孤獨，大概很少有人登門拜訪，所以也沒什麼椅子。令人好奇的是，沿著床邊的牆壁上，貼了一小塊一小塊黑色膠布，不規則，數量不少。我問周夢蝶這有什麼含義？他說：「這是他最近想創作詩的實驗。」這引起我極大的興趣，想再深入點談，沒想到他又定住了。就在這瞬間，我又按了幾下快門，等他回過神來。望著他床邊牆上的黑膠帶，心裡突發奇想，想請周夢蝶整個人躺在床上，與這些黑膠帶一起來拍張帶有超現實意味的照片。但他不同意，只肯坐在床沿，腳落地，讓我拍了幾張後，本想再說服他整個人躺到床上去時，他又定住了……。

在我持續拍照的生涯中，碰到類似周夢蝶這般苦行僧生活的，還真不多見。當時僅有高齡九十五歲的作曲家黃友棣可與之比擬。他老人家也是獨自一人生活，自己料理三餐，從台北搬到高雄，過著隱士般的日子，僅靠著學生微薄的束脩度日。雖說這兩位老人家的生活形態有點雷同，但還是有差異，周夢蝶是苦行僧式，有點刻意的過那樣無所求的生活；黃友棣是隱士，個性比較沒那麼怪！

周夢蝶的怪，可是其來有自的。前台大外文系教授齊邦媛向我提過她曾「撿到周夢

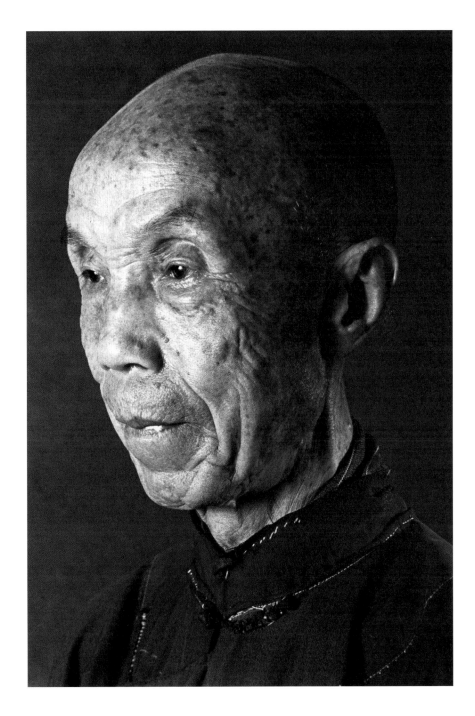

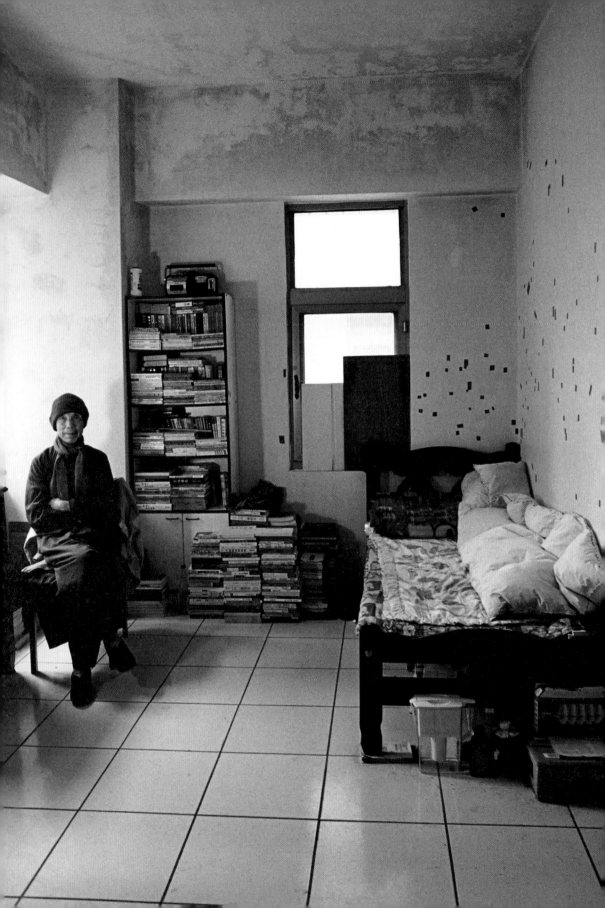

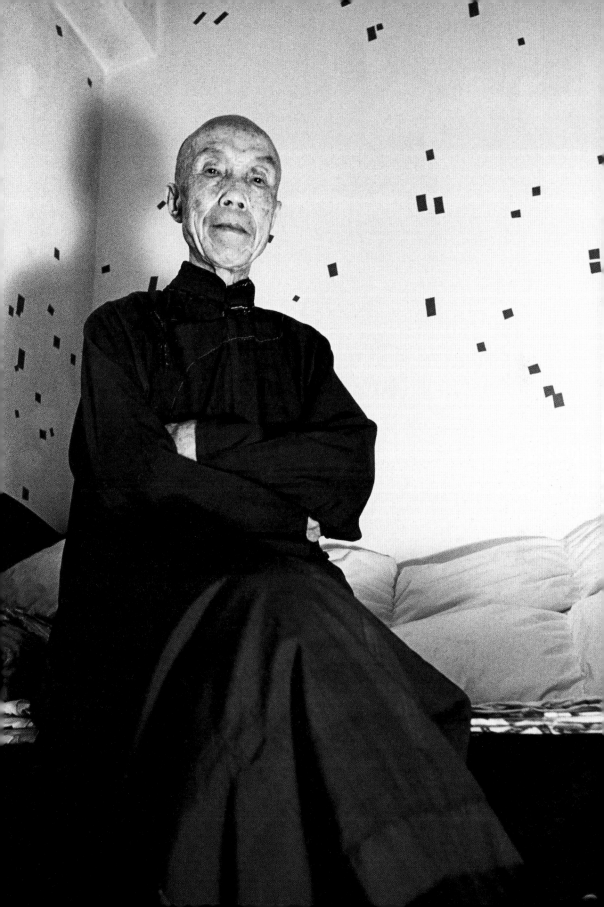

蝶」的趣事。八月台北天氣正熱,某天下午齊邦媛要回家時,在和平東路的巷口看見一個人坐著,頭低低的像在打瞌睡,齊邦媛心想這人怎麼這麼怪,大太陽底下怎麼坐在那兒不動,後來,齊邦媛認出是周夢蝶後吃了一驚,趕忙叫他,發現他已有中暑現象。問他怎麼會在這裡呢?周夢蝶說與人約了兩點在這裡碰面,他提早到,但齊邦媛碰到他時已是五點左右,這麼長的時間,他就愣愣地坐在大太陽底下,也不會到陰涼處。後來齊邦媛帶他到附近冰店喝了冷飲,並替周夢蝶打了通電話給原本跟他約好要碰面的人,但對方竟然說,跟周夢蝶根本沒有約啊!

1980年,美國Orientations雜誌記者亞曼愁特(Fred S. Armentrout)來台專訪他,並以古希臘時期代神發布神諭的oracle為喻,撰文稱許周夢蝶為「峨眉街上的先知」(Oracle on Amoy Street)。當我們都認為淡泊名利,奉行老莊的周夢蝶是入定的僧人時,他仍舊一直在旁寫詩入定,一直在尋求解脫。詩人曾說他不是入定的老僧,他是「直到高寒最處猶不肯結冰的一滴水」。

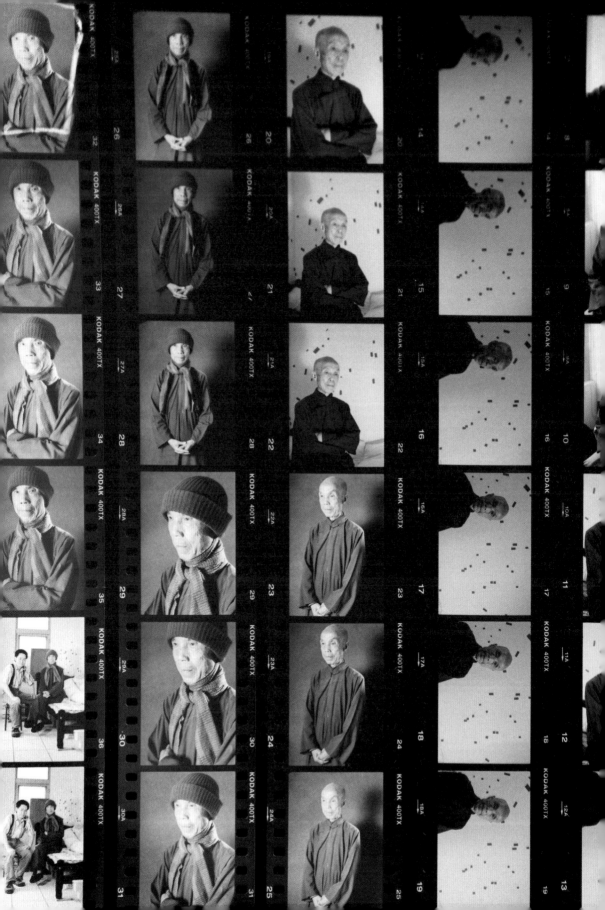

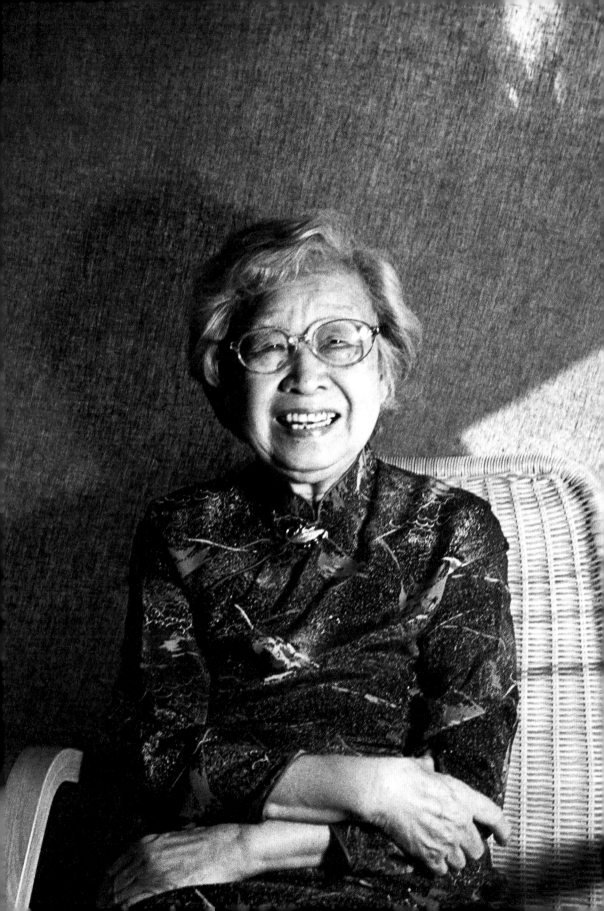

我的朋友們都老了

文學評論家・齊邦媛 (1924–)

「咱們台灣人……。」這是外省籍教授齊邦媛的口頭禪之一，只是，有些外省朋友對她這句話非常感冒，不以為然。我曾到新黨的高新武家與他聊天，他也說過像他這樣的外省人很難過。我問他何解？高新武只回我一句：「像馮××就很輕鬆。」齊邦媛不像高新武，對於這種問題，她總是樂觀以對，有時還會對人曉以大義一番。八十歲的她，全身散發出迷人的風采，捷敏辯給讓人打從心底喜歡。

不過，上了年紀的她，早已謝絕採訪拍照這類的事。她說鏡頭那麼利，拍出臉上明顯的皺紋，加上齜牙咧嘴的表情，豈不嚇壞人。後來，我請文學家鄭清文幫我連絡，勉強讓這位台大外文系退休的齊邦媛教授願意拍照。為什麼要找鄭清文呢？鄭清文是台灣第一位拿到國際性文學獎——環太平洋桐山獎的作家，他得獎的小說——《三腳馬》，就是由齊邦媛翻譯成英文而獲獎的。

她家的牆上，掛著錢穆的一幅字。說起錢穆，齊邦媛又說了一個小故事：她常與中文系的教授討論中國文學。那時還是大學生的齊邦媛，用外文系慣有的思維觀點提出想法，當場令錢穆嘴裡的菸斗掉落到地上。當時她還是個小女孩，不怕被教授取笑，由此也可看出她敢於表達思想的犀利風格。在她二十一歲，正值青春年華時，武漢大學的老師吳宓，用了毛筆在她的論文上加了一句眉批：「佛曰：愛如一炬之火，萬火引之，其火如故。」齊邦媛說這句話是她一輩子的箴言。年輕時與一些中國名家頗有交往，其中最著名的當屬胡適。

白先勇曾以「台灣文壇的保護天使」來形容她，足以見得她對於台灣這塊土地的關愛，和對於台灣文學的盡心。曾聽人說起，在文學界有兩位女姓被尊稱為「先生」，一是已過世的《城南舊事》作者林海音；另一位就是《千年之淚》的齊邦媛。齊邦媛的文學論述數量眾多且犀利、鏗鏘。她告訴我，她最嘔心瀝血之作正是《千年之淚》，看過《千年之淚》後，建議再去看她的《霧漸漸散的時候》。她的文學都是反共文學，最新的著作是一本有關於老兵返鄉的故事，書還沒出版，她倒拿出封面設計來徵詢我的意見！

齊邦媛本身以文學評論見長，鼓勵別人寫大河小說。她說這種將歷史、土地與人民生活的史詩融入素材裡的小說，格局宏觀，才能留下些有價值的東西。說來也意外，齊邦媛與中國文學的緣份肇因於她的外文，早期接受西方文學的薰陶，後來為了將中國文學翻譯成外文，而意外的種下她與台灣文學的淵源。

拍照前，我帶了人物攝影作品給齊邦媛過目，在這一百多張照片中，她認識很多人，最常掛在嘴邊說：「才幾年不見，這某某某也變老了。」每次翻到她熟識的人，總要停下說說這個人的故事。

她提到林懷民很溫暖，說在檯面上的人能維持溫暖的，已經不多。說到《藝術家》雜誌主編何政廣那張照片，她印象特別深刻，問我怎能把人物微妙的表情捕捉得如此生動。聊天當中，齊邦媛重複提了一件事，她說有次參加某醫學院開研討會，一位頗知名的女士上台演講，講到一半，突然說出：「你們不要看我在台上光鮮亮麗，待會兒回家，還是有一堆碗等著我洗。」齊邦媛說，她一直思考這位知名女士為何會在那個場合說出這句話來……。

國民黨政府在1949年由中國大陸戰敗撤退至台灣，因此，追隨過來的中國大陸人士有滄桑落魄感。齊邦媛雖是在同年來台，但她是正式領有聘書，坐船來台，因此，

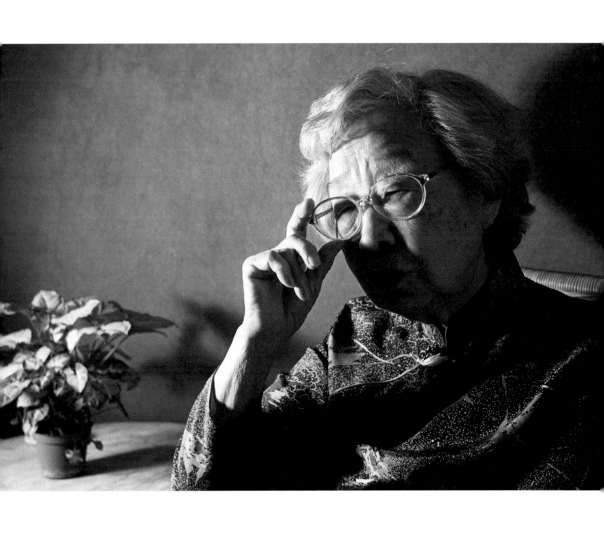

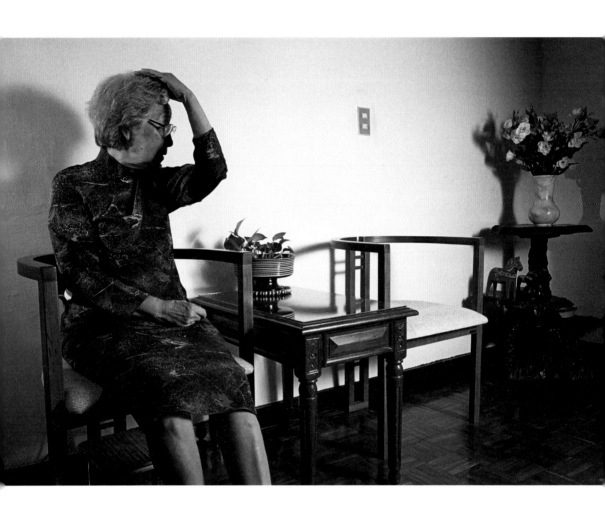

她強調她沒有逃難的感受。由於衷心熱愛台灣，決定以此為埋骨之鄉。她是如此的與「外省人」不同，莫怪她的口頭禪「咱們台灣人」一說出口，便很難在族群裡獲得認同，但當她與台灣人在一起時，對方卻仍當她是不同族群而有所保留。這樣的處境，對她而言，似乎有點矛盾與艱難。還好她有樂觀的胸懷，和一股濃烈地對台灣的熱愛。

我非常喜愛日本的武俠小說《宮本武藏》，在這分屬不同作者的上下集裡，充分描述出宮本武藏從一介武夫至一派宗師的蛻變過程。幾年前，我在詩人季野的家中意外發現一本書，這本書的書名就是宮本武藏的死對頭《佐佐木小次郎》，兩人在兩本書裡是完全不同的價值論述，一個人可以是正義的化身，也可以是痞子的代表；小說寫得精彩絕倫。這就像台灣與中國大陸是兩種不同的制度與觀點，齊邦媛選擇以她安身立命的台灣為出發，竟不容於她原本所屬的族群。

真想坐在當年台大外文系齊邦媛上課的教室中，親身體驗她在台上妙語如珠與幽默的談吐，想必我也會是底下那群笑倒的學生之一吧！

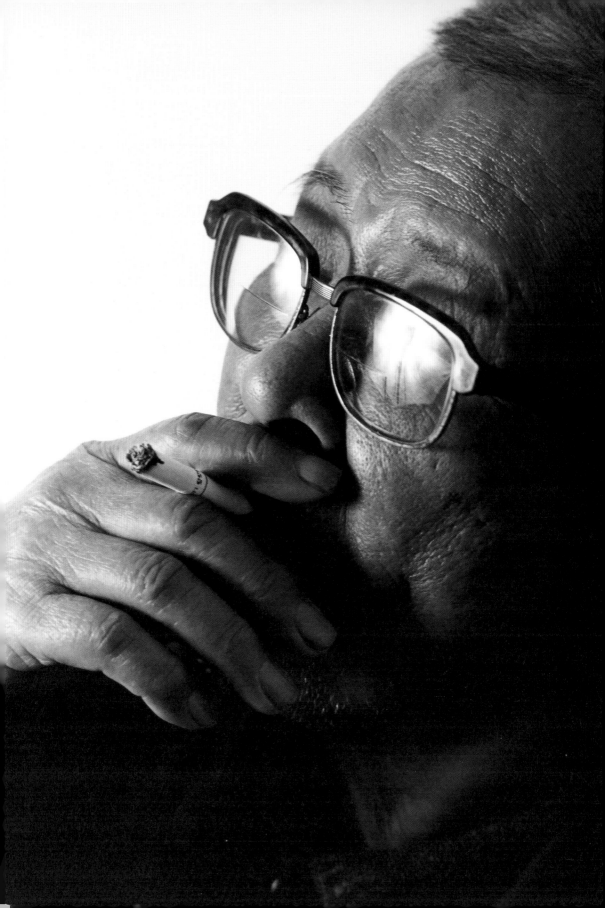

啊！跟你講了你又不認識

文學家・葉石濤 (1925－2008)

葉石濤在張義雄、劉其偉、林之助等老前輩中，說話也是相當的幽默風趣。他談得多是自己的生活歷練，言談間經常也是語不驚人死不休，惹來滿堂笑聲不斷。

台灣文學界，流傳著「南葉北鍾」這一句話：北鍾，是指住在龍潭的鍾肇政；南葉，說的是高雄左營的葉石濤。在台灣的大河小說裡，有鍾肇政的《台灣人三部曲》、李喬的《寒夜三部曲》、移居加拿大的東方白的《浪淘沙》，葉石濤雖無大部頭的作品，但他所整理的《台灣文學史綱》，也絕對是無人能及的巨著。

在我拍攝那麼多的藝術家們，畫家「好像」活得比較長壽，身體也硬朗，作家似乎略遜一籌。鍾老與葉老雖說也近八十歲，但鍾肇政咳嗽得嚴重，葉石濤的身子骨在行動方面也顯疲態。話雖如此，葉石濤卻對我說：「人生至此，該看的書都看了，現在連不該看的也在看。」這不該看的書，是指日本的一些言情小說，如作家津田晴子、渡邊淳一、甚至受年輕人歡迎的村上春樹、還有漫畫。他的說法是書那麼大一本，才賣九十九塊或一百多塊，不買可惜。原以為只是說著玩，但是，葉石濤還真能說出部分書本的情節，並開玩笑地說，哪一本的哪一頁內容有影射「性」的成份喔！而當你正經八百地問他最喜歡哪幾位作家時，他也會正經八百地回答你：「啊！跟你講了你又不認識……。」然後他講了一串名字，裡面我還真的沒認識幾個。

葉石濤菸抽得兇，在成功大學拍他時，不時慫恿他拿菸出來抽，想找到他最自然

的鏡頭，只見他用台語不停的說：「拍我呷菸，教壞囡仔大小！」說歸說，菸還是抽得很高興。

他有一個與眾不同的生活作息，就是平常沒事，下午五點多就會在沙發上打盹，七、八點不到就上床睡覺。不過，他雖然很早就去睡覺，但其實和我們的睡眠時間都差不多。因為他每天凌晨三點多就起床，這個習慣，已經有幾十年了。

葉石濤看過無數的文學作品，而且記憶力驚人。台灣有一句用來描述老人的俚語，不知道適不適合用來形容他，俚語的內容必須用台語來唸才會傳神：「坐著就打哈欠，躺著睡不著，說得盡是過去，剛才的事都忘記！」2008年4月，雕刻大師朱銘也對著攝影家柯錫杰與我，用台語唸了這一段，應該也是說自己年紀不小了吧！葉石濤對古典音樂的興趣更早，問他有沒有最喜歡的作品，依舊是一副標準的台灣國語外加幾句台語說：「攏嘛甲意！」其實是他謙虛，他對音樂有相當精闢的看法，如：蕭邦（Chopin）的鋼琴、法國浪漫派的白遼士（Berlioz）、拉威爾（Ravel）、德布西（Debussy）等等。他還曾受過非正式的鋼琴演奏訓練一年，直到被徵召入伍。雖然只有一年的訓練，便已經能彈奏貝多芬、德布西及佛瑞三位作曲家的〈月光〉；更令人莞爾的是，鍾肇政也摸索過鋼琴演奏，彈奏〈少女的祈禱〉也是一絕。兩位老作家不僅在寫作上競爭，竟連彈奏音樂的娛樂也幾乎如出一轍。我最早看葉石濤的一本短篇小說《卡薩爾斯之琴》，書名雖跟音樂家有關，但內容倒是跟音樂一點都扯不上關係。

為葉石濤拍照是在台南成功大學，我在室內架起攝影棚，一直慫恿他抽煙，用哈蘇中型相機拍了幾張，後來覺得畫面單調，於是帶他到校園走走，當時已經接近中午，天氣正熱，葉石濤上完課又被我這麼折騰，再加上走了點路，體力有些支撐不住，在舊城門前，我請他倚在牆壁休息，沒想到這一放鬆，讓他拿下了眼鏡閉上眼睛，就是這一刻……，捕捉到了一張最棒的肖像。

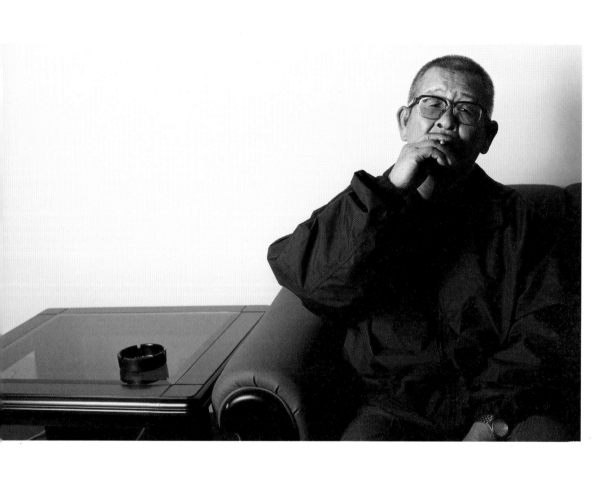

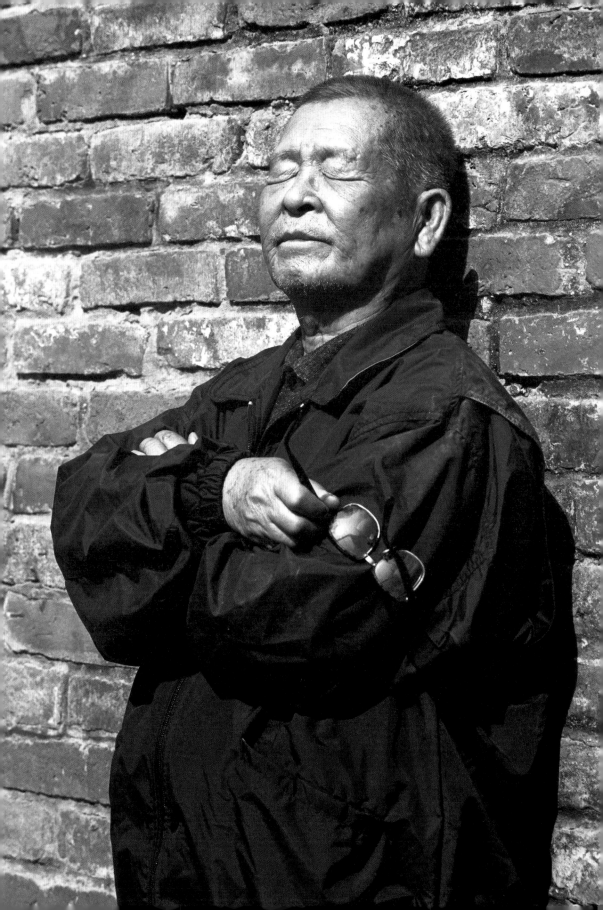

高雄市文化局與國立台灣文學館、文學台灣基金會以三年時間出版葉石濤的作品,全套分小說、評論、隨筆、資料,共二十巨冊,《葉石濤全集》在2008年4月順利印刷出版。但同時間葉石濤已住進加護病房,新書發表會選在榮總醫院內舉辦。但因病情危急,本來主辦單位計畫讓他坐輪椅、戴氧氣筒到會場向大家致意,無奈咫尺天涯,他仍舊無法親自出席自己作品的新書發表會。最傷心的莫過於同為作家的鍾肇政。

本想從西洋藝術家中找一位和葉石濤作比較,但卻遍尋不到。於是想到了一本米蘭·昆德拉所寫的《生命中不能承受之輕》的書名。我個人認為,最精彩的葉石濤在此。想著想著竟不自覺地學起葉石濤的口氣說:「像又怎樣?啊!不像又怎樣?」

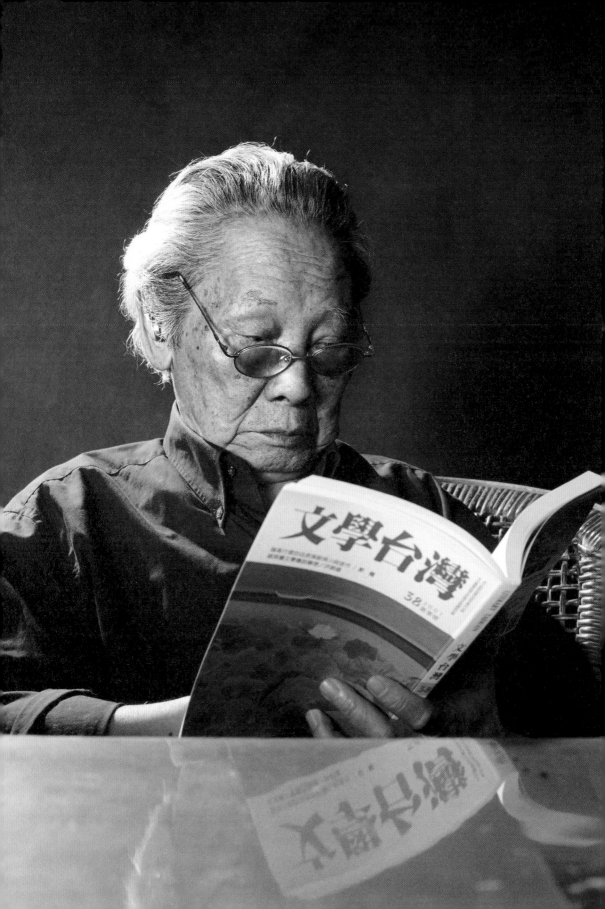

台灣人三部曲

文學家‧鍾肇政 （1925—）

藝術家轉換風格的創作，不管成果好壞，我都打從心底佩服。2002年底，在報紙副刊上，見到七十好幾的文學大家鍾肇政發表情色小說，一時之間，除了感到新鮮外，對他又多了一分景仰。

尚未深入攝影之前，我對台灣本土文學的現況不甚了解，尤其有關台灣歷史、人文、土地的大河小說，幾乎都是為作者攝影之後，才對他們的作品有更多的了解。即便有些無法為之拍攝的如：楊逵、吳濁流等前輩的作品，現在對我而言，都有莫名的吸引力。

身為客家人，童年的鍾肇政搬了幾次家，使他剛學得一口流利的福佬話，回頭就被客家同鄉小孩取笑。這段往事養成鍾肇政不太與人群接觸的習慣，只專注地沉浸在自己的文學天地裡。與他見過面後在回程的路上，我卻突然想到「探戈」（Tango），這種節奏明顯卻不太重，表面有點熱鬧，骨子裡卻帶點滄桑的音樂，似乎頗能代表一些台灣文學作家的個性。

鍾肇政說他小時候感覺「作家是可望不可及」的，他的才華其實是在音樂方面。在七、八歲時，有一次「抽糖」抽到一支小口琴，他就自己把玩吹奏，只要他聽過的曲子，就會記譜，音感異於常人。拍葉石濤時，聊起這個較鮮為人知的話題，葉石濤帶點懷疑的口氣，好像鍾肇政在音樂上沒那麼好吧！至少沒有葉石濤本人好，葉石濤認為鍾肇政的拿手曲子只有演奏那首〈少女的祈禱〉吧！

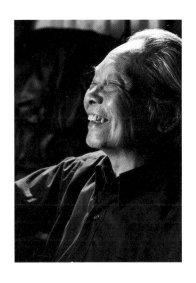

鍾肇政咳嗽得厲害，想必早年菸抽得重。拍照時，不想為了取得好畫面，要他再點燃已經戒掉的煙。拍過一些照片後，他希望能拍看書的鏡頭，我雖不喜歡記錄式的拍法，但這張鍾肇政在讀台灣文學的照片，卻獲得朱銘、謝里法等幾位老師讚賞。

鍾肇政與謝里法兩位是舊識，兩人小時候都住過台北的大稻埕。拍照當時，我用行動電話直撥謝里法老師家裡，讓他們聊了一陣子。我趁這空檔環顧四下，發現除寫作外，含飴弄孫大概是鍾肇政的生活重心之一。後來在國家文化藝術基金會所贊助出版的記錄片中，開始的畫面便出現他為小孫子洗澡的鏡頭。這個年紀，除了能持續創作外，天倫之樂無疑也是另一種人生的享受。

拍完照約半年後，我用百年相紙洗了一張照片寄給他。沒多久，意外收到他用毛筆字工整的寫了一封信來問候，並告訴我，因為舊家整修，目前並不在龍潭。他的舊家位在繁華的市集內，正是大隱隱於市。

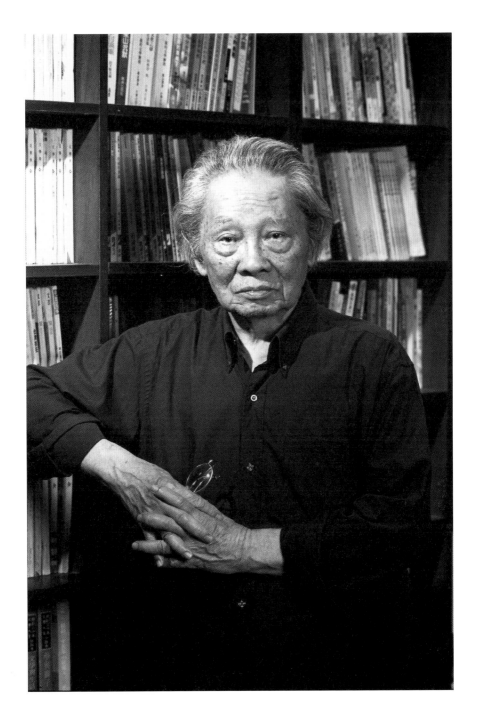

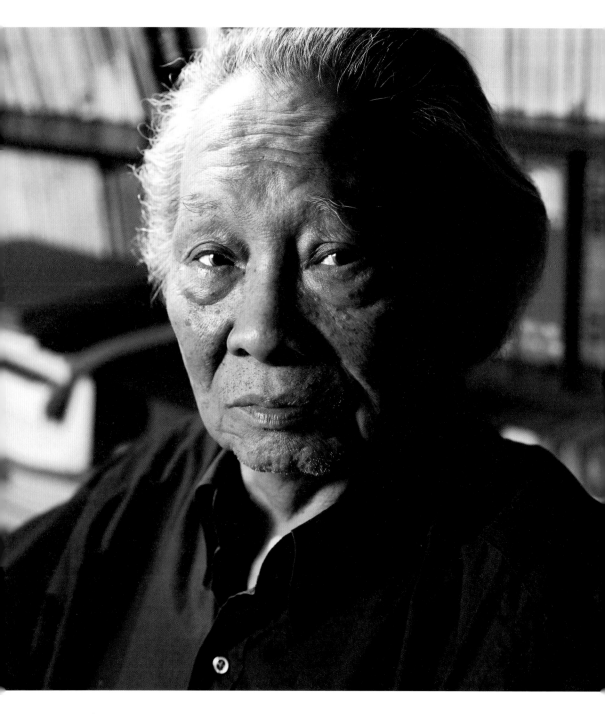

「南葉」的葉石濤曾經形容「北鍾」的鍾肇政寫作帶有「獸性」，說他用了二十年這麼長的時間，創作出百萬字以上的《台灣人三部曲》這部大河小說，必須要有非常人的毅力才能辦到。2003年，在海外收集台灣文學資料，並成立博物館的張良澤教授，約了三位朋友要前往龍潭拜訪鍾肇政，邀我一起前往，後來由於時間上不允許，很遺憾我並沒參加這場台灣文學翹楚們的聚會。

接觸這些文學大家，無可避免的，就會貼近到台灣近代歷史。從日據時代，到徵兵前往南洋，到日本戰敗，台灣知識份子從對國民黨的殷殷期盼到失望，轉而對社會主義的嚮往。二二八事變、白色恐怖，台灣文化這個時候徹底斷層。鍾肇政、葉石濤、李喬等前輩用筆留下不朽的創作，後來電視台根據這些作品，製作節目，以公視所作的李喬「寒夜」開始，後來民視跟進，製播東方白的「浪淘沙」。2008年，國片因為「海角七號」熱賣，連帶的改編自李喬作品的電影「1895」也造成極大的迴響，李登輝前總統看過後也都大力推薦。但或許是作品實在太大，尚未有任何電視台想將鍾肇政的《台灣人三部曲》搬上大螢幕。

2004年，為了我在國立歷史博物館的展覽，又從頭看了一次鍾老（後輩對他的尊稱）的照片，意外找出一張眼神很好的作品，那是用120中型相機拍攝的。專門研究台灣文學的彭瑞金等幾位教授，咸認這張是非常好的鍾肇政。而重新觀看近百張我所拍攝的底片，發現鍾肇政老師表情變化很大，就如同他文章的風格一般，既可以寫大河小說，又可以寫情色文學。早期鍾肇政。有一篇描寫男女情慾的文章〈阿枝與他的女人〉，肉體上纏綿悱惻的描述，僅止於氣氛的想像，並未有露骨的寫法。已逾八十歲的鍾老，毫無顧慮的往這類題材發揮，雖然就年輕人的觀點而言，文章實在不夠「辣」，但文情之間頗有含蓄的內蘊，還是非常值得期待與品味。

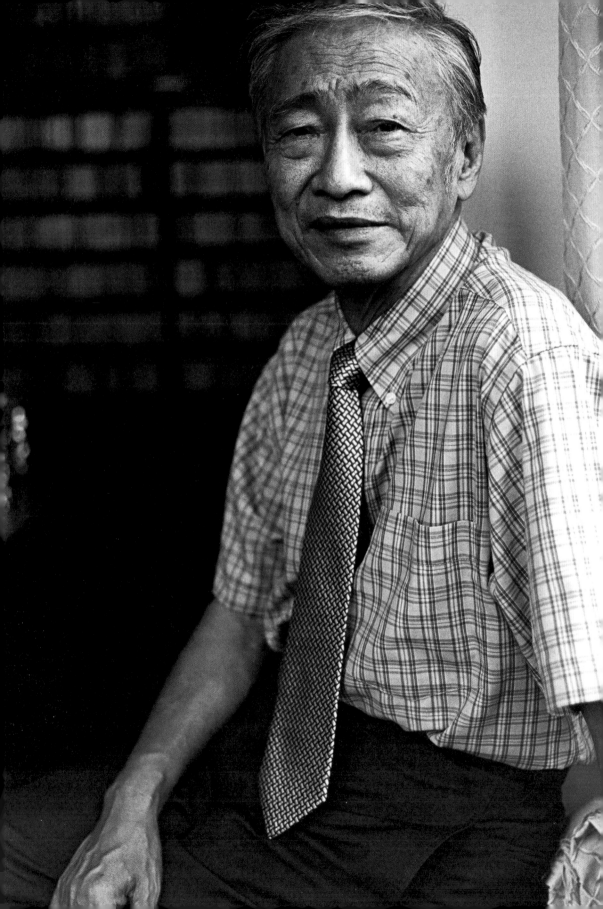

當唱針落在唱片的溝槽裡

樂評家‧曹永坤（1929－2006）

幫「馬格蘭」通訊社及美國國家地理雜誌拍過照的著名攝影家大衛‧哈維曾說過：「當攝影家從觀景窗看出去的影像，正如他站在鏡子前面所看到的一樣。」說明了攝影家所拍得的影像，有意無意間會反應出個人的內心世界。

2002年，荷蘭的現代舞蹈團來台北表演，獲得相當大的好評。曹永坤先生看過之後打電話跟我說，我拍攝的照片如同舞蹈團的表演，透視了被拍攝者的內心世界。當時我並沒有告訴他，那個世界也是我的。

2007年11月4日中午，與攝影家張照堂老師見面，討論我即將舉辦的兩檔攝影展覽，聊天當中曾向他提及想在攝影展開幕時，播放一些音樂，當中包括了修伯特（Schubert）的降B大調鋼琴奏鳴曲第三樂章開頭幾分鐘的樂段。沒想到，在我後來離開去參加曹先生的紀念音樂會中，就聽到由鋼琴家陳宏寬先生現場彈奏此曲，那時，我的心情非常激動。

與曹先生是舊識，他除了是音樂評論家之外，更是超級的音響迷，俗稱的發燒友。我對音響也充滿狂熱，曾多次受邀到曹永坤先生位在天母住宅的音響室聽過音樂。那時的試聽室在二樓，除了世界一流的音響器材外，也擺放了兩部大型演奏用的鋼琴，一是史坦威（Steinway），一是號稱世界最大的fazioli——這型鋼琴產量很少，當時台灣僅有少數幾部時，曹先生就擁有了。我看過的另一部fazioli鋼琴，是在台中的晶華書店，十幾年前書店老闆黃先生曾帶我參觀過，只是很可

惜，這家書店已經停止營業，後來，琴由小提琴家林文也收藏，2005年我在他家再次看到這部fazioli，不禁感嘆不只是人會流浪，連鋼琴也會。

曹先生曾特地在法國待了一段時間，請他女兒慧中幫忙尋找當地的老師傅製作一部大鍵琴。這部作工華麗細緻的大鍵琴，在運回台灣後我曾見過，並聽過其音色。琴不放在音響室，而是特別放在另一個房間。那次除了這台大鍵琴，還有三部老式的留聲機，是充滿歷史痕跡的那種（如果我沒記錯，兩部是1902年製，一部是1904年製）。那次我造訪曹宅時，已運回兩部，一部還在路上。當時曹先生還特地為我放了幾首音樂。我是第一位拍攝這兩部留聲機的人，原本想在自己的音響工作室資料上介紹，但沒想到那時攝影技巧上不純熟的我，所拍得照片幾乎都因曝光不足而不能使用。

與曹先生碰面，話題總圍繞在音樂及音響上。我個人喜愛設計音響器材，曾做過一部改善CD唱盤聲音的小機器，曹先生借去用，還俏皮的說因為器材體積小，要藏起來讓朋友們猜，為什麼他的音響組合聲音可以更好。幾天前，意外翻到了民國八十六年，曹先生特地從台北南下台中，為我的音響工作室主持音樂會所拍攝的照片；這幾張朋友幫忙拍攝並已經開始泛黃的老照片，對我意義重大。照片中，一頭長髮及滿臉鬍子的年輕人就是我，事隔五、六年，當我拍攝曹先生時，頭髮剪了、鬍子剃了，我笑著問他認得出我嗎？他說還可以。

我一直都把曹永坤先生當成資深的音響迷，忽略了他早期對音樂評論的重要性，直到有一次與作曲家蕭泰然共進午餐時，他提醒了我，這才恍然大悟。之前聽說曹先生正在改裝一樓的空間，要做一間新的試聽室，這次的拍攝，就是在新的音響室內進行，看著嵌入牆壁的超低音喇叭，看著眾多名貴的器材，看著施工嚴謹的空調，甚至有著比音樂廳更低的雜訊比……不愧是超級的音響發燒友，更難能可貴的是到了他這個年紀，還能如此興致勃勃，對細節如此謹慎要求，絲毫不

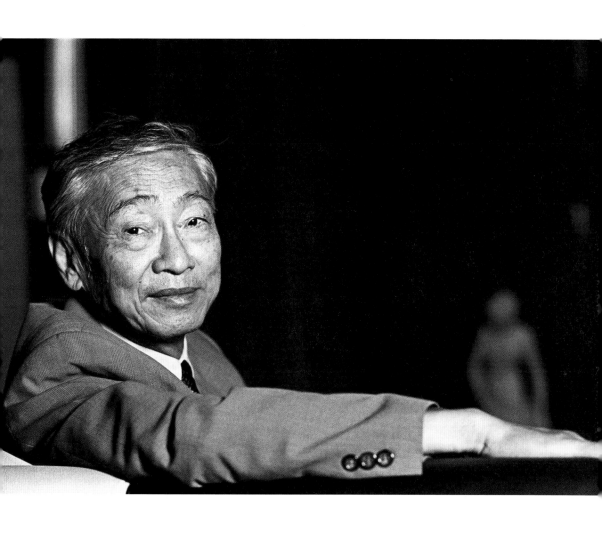

　容顏寫真——曾敏雄人物攝影筆記　　當唱針落在唱片的溝槽裡：樂評家曹永坤

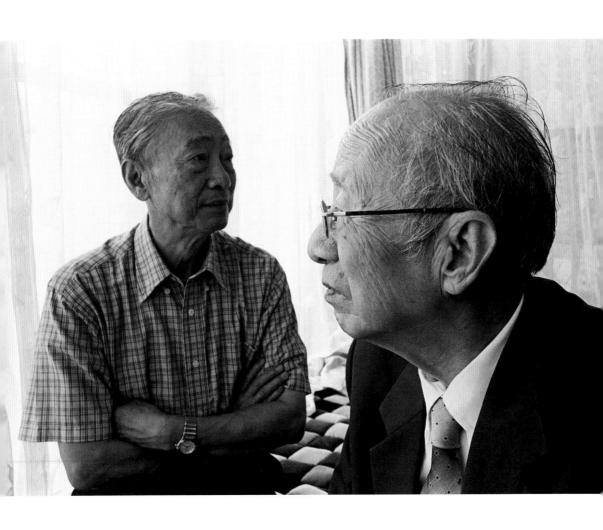

妥協。

拍他的那天中午，與幾位藝文界人士在曹宅用餐，席間，除了音樂、音響的話題外，曹先生還提及了一本我讀過多次的書籍《流動的饗宴——海明威巴黎回憶錄》。他待在巴黎期間，曾經想按照海明威走過的路線走一次，到底曹先生走過幾個海明威住過的旅館、喝過酒的酒吧、閒磕牙的咖啡廳⋯⋯，時間已久，我不太有印象，但因這本書我也非常喜歡，由曹先生口中敘述，別有一番滋味。

拍過曹先生之後隔了好些日子，某天接到他的電話，說在我拍攝他的作品中，有一張褲子上的拉鍊竟然未拉上（據說這個很糗的問題，是他法籍女婿第一個發現的），這麼糗的作品還曾放大尺寸，在國立歷史博物館展出，並印刷成作品集。曹先生並沒有怪我的意思，根據彗中的說法，當時曹先生僅聳聳肩，跟家人說剛從洗手間出來就被我抓來拍照，根本就忘了褲子拉鍊還沒拉上。我努力回想，拼湊出當時的情形：拍照當天，邀請曹先生的兄長曹永和一同入鏡，他是研究台灣歷史權威的中研院退休院士，那天先拍過曹永和先生後，我看曹永坤先生剛從別的房間出來，便邀請他在那間音響室內拍照，由於專注力都在人物的表情上，壓根兒沒看到曹先生褲子上的拉鍊沒拉。

曹先生並不是特別好拍的人，愈是溫和的人愈是難拍出其個性。我本來想用高反差的表現方式去刻意營造出他的性格，但拍照那時想到，如果儒雅是他的本性，又怎能以光線去製造出強烈個性來？

2005年5月，曹永坤先生受邀到台中演講，主題是談作曲家馬勒。那晚我請他吃日本料理，相談甚歡，氣氛非常溫馨，也因此延誤了時間，抵達演講現場時，已足足遲到十五分鐘，讓主辦單位急得不得了。當時我坐在台下，只見曹先生不疾不徐地介紹馬勒第二號交響曲。他說，「音樂開頭的低音表現，好像地獄張開了嘴

巴，低音愈強，血盆大口張得愈開」。當年12月14日，世界知名男高音帕華洛帝告別巡迴演唱會，全台灣只在台中辦一場，我為不少朋友訂票，卻沒為自己買，沒想到，曹先生特地請快遞送了兩張票給我，要我帶太太前往欣賞。

2006年8月，我人正在南投友人家，突然接到曹先生昔日的部屬來電，告知曹先生過世的消息，雖然我早已知道他患有肝臟疾病，但聽到消息還是很意外。一年後，住在法國的彗中來電，邀請我北上參加曹先生逝世週年的追思音樂會，她說她找我很久了……。

認識曹永坤先生這麼久的時間，若你問我對他印象最深刻的是哪件事，我會告訴你，是他欣賞音樂的態度。十幾年前，我初次造訪他，只見地上尚有一整箱未開封的唱片，期間，因為還不太熟識，他偶爾與我聊天，偶爾跑去接電話處理雜事，更多時候，他是邊看新唱片，邊查資料。在他收藏幾萬張唱片後，還是孜孜不倦於再聽聽新的演奏版本。

當唱針落在唱片的溝槽裡轉啊轉的，曲子結束時唱針總要離開唱片，有些唱盤是自動將唱臂提起，有些則是需要靠手動。曹先生就像他遠從法國帶回來的那幾部老留聲機，在溫文儒雅的外表下，擁有經過時間淬煉後所留下的最豐富內涵。雕刻大師朱銘曾與我聊到，藝術包含工藝與人文兩部份，工藝即技術，而人文則是哲學。曹永坤先生的人生哲學，就在他音樂欣賞的態度中表露無疑。

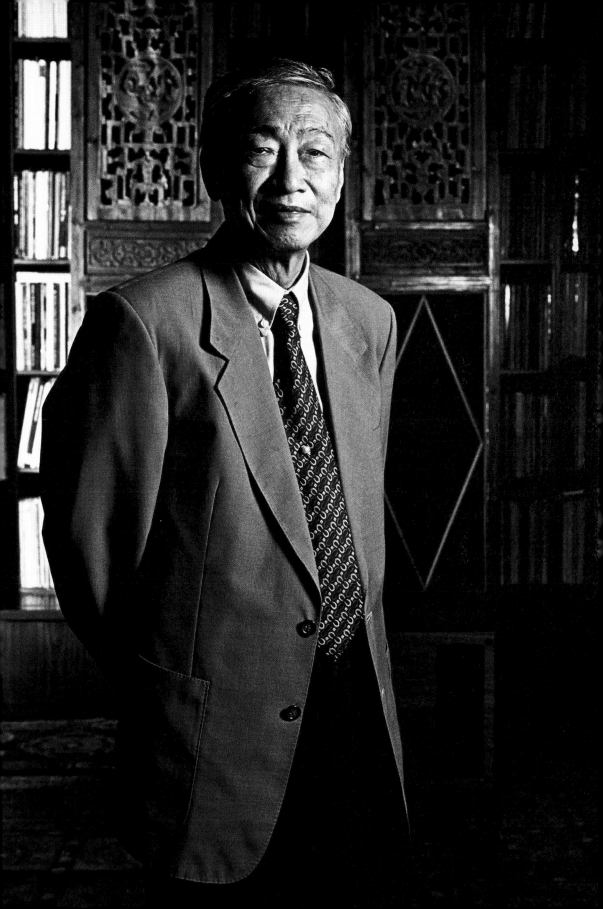

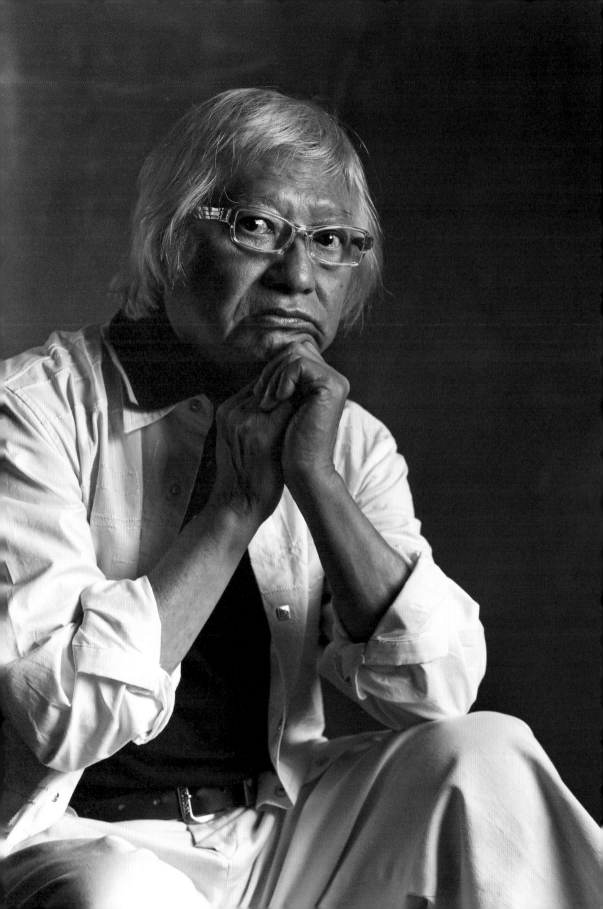

讓我們再來喝一點「屁酒」吧！

攝影家・柯錫杰 (1929—)

攝影家拍人，但通常不喜歡面對別人的鏡頭。重新審視我拍攝阮義忠老師的底片，看到阮老師一臉無奈的表情，常常令人莞爾。我在拍這些攝影前輩時，心理壓力可是比拍總統還來得大呢！

心理壓力最大的一次，莫過於拍攝柯錫杰老師，一開始還不敢要求用正式的攝影棚來拍他。柯老師的生平，我絕對可以倒背如流，比如他追求舞蹈家樊潔兮時所拍的光屁股照片，比如爵士樂大師邁爾斯・戴維士收藏他的攝影作品「孤燈」，他曾利用這張作品告訴樊潔兮說：「燈有了，舞台有了，就是獨缺一名舞者。」我還知道他流浪義大利西西里時，在唱片行碰到絕世美女的故事，更對他在美國拍攝眾多美麗模特兒之後的纏綿浪漫「神往不已」。有一次柯老師坐我的車，我問他是什麼時候喜歡上英國詩人王爾德的，他回答說是初中以後，又說我還真的對他瞭如指掌，真的！他的傳記我可以倒背如流。

面對一個這麼熟悉的攝影大師，其實，我曾經難過了好一陣子！

一看再看柯錫杰的傳記《宇宙遊子》（天下出版），對他那種開闊，無可救藥的樂觀感到非常佩服。2002年初，當我拿到國家文藝基金會的補助時，心想終於有個理由可以去找他，順便拿手邊好幾本他的書想請他簽名，其中有一、兩本書，在1997年他來台中攝影藝廊演講時，我都還不敢請他簽名。沒想到，電話連絡時竟然遭到拒絕，往後兩、三次的連絡都是同樣結果。自從那時起，我就開始懷疑

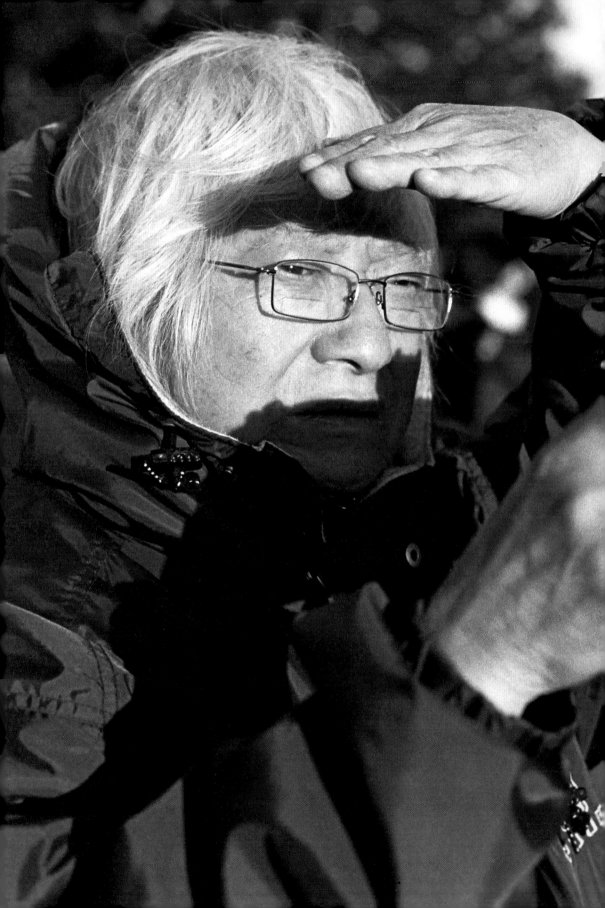

書裡寫的真實性，連我內人都知道那陣子我的心情沮喪不已。當然，我還是不放棄任何拍攝的機會，雖然一直未能實現。直到2003年6月底，我結束了國藝會審核補助的拍攝案，猜想大概沒有機會拍柯錫杰老師了。

同年6月底，國立歷史博物館館長黃光男邀請我以「台灣頭」為名，展覽這批肖像作品，10月時正式敲定隔年初的展期。那天，我離開歷史博物館後，便直奔新光三越，柯老師在此有一個大型人物攝影展，我在會場逛了一圈，認真的看了作品，並與柯老師的學生聊了一會兒。這個展覽於台北結束後，會到台南及台中繼續展出。台中那場，柯老師並邀請與謝里法老師對談，對談之前謝老師告訴我這件事，我當然很想有機會拍柯老師，但希望能正式得到他的首肯再拍。

當天，我原本計劃透過謝里法老師介紹彼此認識。只是，對談下午才開始，早上我就先帶內人及女兒前往，逛了一圈後正要離開，沒想到柯老師已經在場，我原意是下午再來，但內人說趁現在柯老師比較空閒，建議我直接去找他。懷著忐忑不安的心，主動去向柯老師自我介紹，當然不敢提去年初連絡過他的事，只是將帶來的幾本書請柯老師簽名。當柯老師知道我有一家音響工作室後，便主動提他下回來台中時，要去我的工作室看看。就在此時，我才稍微向柯老師提了自己在拍照的事，隨後又趕緊將話題帶開。那天中午我請柯老師夫妻用餐，席間，也終於得到他的首肯，正式同意我可以拍他。餐後回到展場，柯老師竟單獨為我導覽他的作品，說這一幅要怎麼看更好，那一幅工作人員處理得還不夠好……。這時，我才漸漸覺得，自傳裡所提的柯錫杰應該是真的那個純真的柯錫杰。之後，柯老師竟然還簽名送了我一本未發售的攝影集《家鄉人》。

兩星期後的週六早上，我正在暗房沖洗一批拍攝台東藝術家的底片，一通電話為我帶來了意外驚喜：「敏雄，我是柯錫杰。我坐幾點火車，幾點到台中，想到你那裡去。」那一天，我陪了柯老師一下午，當晚全家請他吃日本料理，席間，我

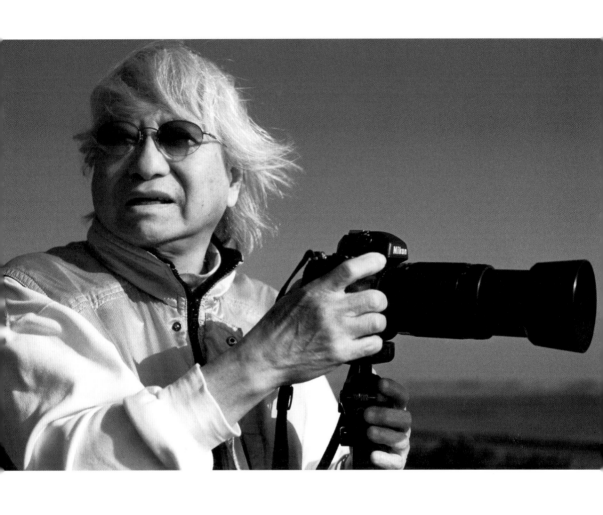

們也喝了一點「屁酒」[*]。

柯錫杰告訴我，在外拍照，語言要好一點，碰到不合理的對待，態度要堅持。聊著聊著，他突然感觸很深的告訴我，很想在有生之年去南美洲流浪一次。我開玩笑說，或許將來我與他一起去，老人家卻回答我：「要一個人才叫流浪。」我回道：「不然我們保持距離，你在我前面100公尺……。」我們聊得愈來愈沒大沒小了。

有一件事令我印象深刻，柯老師第一次光臨我的工作室時，內人特地為他煮了一杯咖啡，當熱騰騰的咖啡端放在桌上時，柯老師馬上移走，因為在那張桌子的另一個角落，放著一本我的底片簿，他說：「永遠要把底片當成最重要的東西！」

2006年剛過完農曆新年，柯老師要我帶他到嘉義山上及海邊去采風，兩天的相處下來，除了我用記錄方式拍攝了「柯錫杰的一天」外，更重要的是讓我看到了一位大師攝影時的風采，那種認真專注看待被拍攝景物的態度，實在值得年輕的我學習。

2008年初，我們一起在南投拍點東西，那晚，藉由柯老師自己帶來的攝影棚，我終於用45大相機拍了幾張他的肖像，雖然並不是最棒的作品，但對照起幾年前的我，可是連用小相機拍他都還不敢呢！

在我第一次拍攝柯錫杰的作品中，有一張老人家深鎖著眉頭往下看，彷彿愛爾蘭籍畫家培根筆下的人物。不知道當時的他心裡在想些什麼？柯老師，等你哪天流浪回來，我們再來喝一點「屁酒」。

[*]「屁酒」是柯錫杰很有名的笑話，他的發音不準，常將「啤酒」稱為「屁酒」。

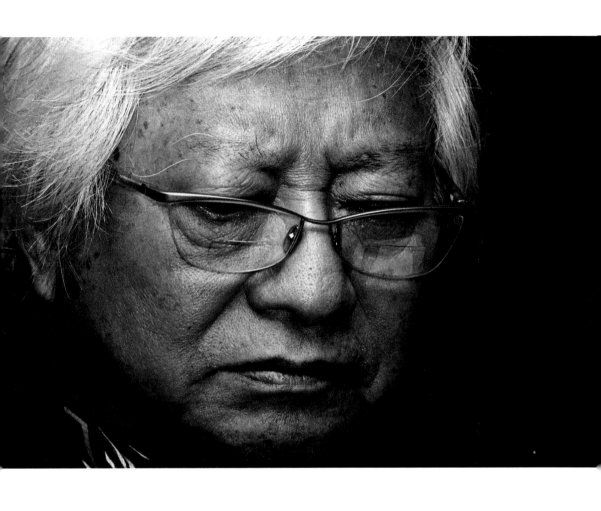

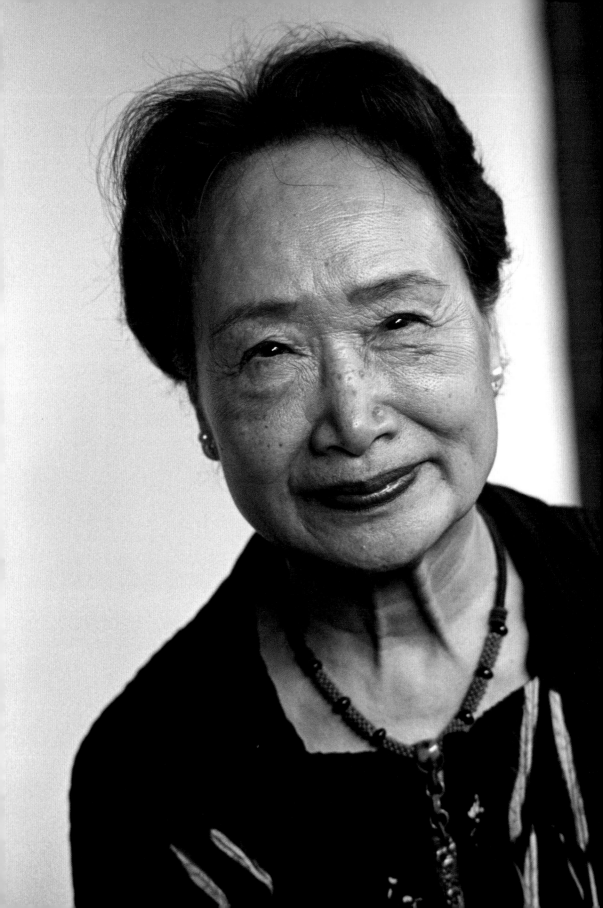

氣質出眾的文建會前主委

音樂教育家・申學庸（1929—）

拍攝超過二百位人物當中，在進入拍攝對象的住家或辦公室門前時，僅有前文建會主委申學庸老師的家傳來音樂聲。那天，她恰好播放卡拉絲的詠嘆調。正因為很少在拍攝的對象那裡聽到音樂，所以，自然在我腦海裡烙印成鮮明的記憶。

我的拍攝計畫，是要記錄各個領域內的代表性人士。只是，對於人選的決定，每個人的看法不一，如果牽涉到政治立場，更是沒完沒了。但很奇怪的是，說到拍攝申學庸老師時，卻是不分藍綠，大家一致同意，可見她在主委任內的優秀成績，以及在音樂教育上的成就是有目共睹。

申學庸年輕時巡迴於世界各地演唱，以聲樂聞名。蜚聲國際之時卻毅然決然放棄，回台投入音樂教育。聲樂家金慶雲說，雖然申學庸只大她兩歲，但見著面，她還是必須恭敬的稱呼一聲「申老師」。我已經忘了是誰跟我提過，目前在台灣一些著名的演奏家，幾乎都與申學庸有過師生關係。在早期，她是國立藝專的教授，作育無數英才。對於普契尼（Puccini）的歌劇《蝴蝶夫人》、《杜蘭朵》、《波西米亞人》有著非常深入的研究。

一見面，申老師有一種大家風範，女性典雅的氣質相當出眾，對拍照這事她並非很在意。名攝影家郭英聲正是她的兒子，當我撥電話去申老師家時，他就在旁邊，申老師聽我說明意思便轉頭問了郭英聲，且無拒絕拍照的邀請，只說她的時間很零散，要我上台北之前再敲定時間。

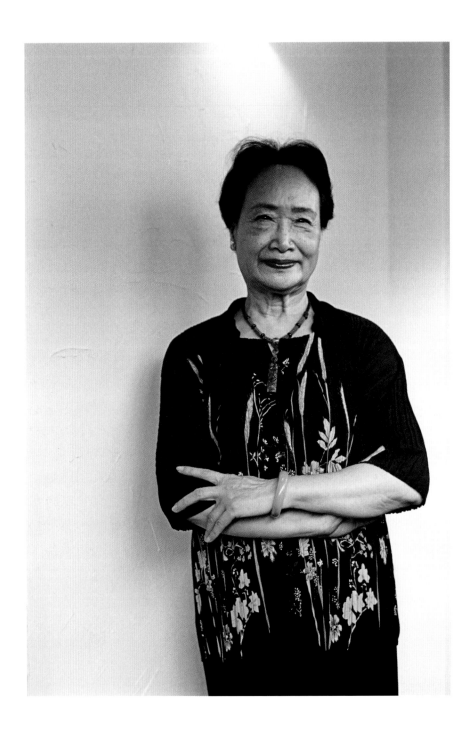

她家在華視附近，停車非常困難，我又有攝影棚等大裝備，光是在附近就繞了有三十分鐘之久等待空位。比約定時間遲到，我只能加快拍照速度，但申老師還是頻頻看錶，我以為她在趕時間，她說沒有，只是約了幾位朋友要到大安森林公園運動，這是她退休後每天必做的事。

雖然時間很趕，但是，申老師還是換了一張唱片，再幫我準備一杯清茶與點心，我們就一邊看照片，一邊閒聊起來。當她得知我是921地震的受災戶時，竟脫口而出：「你看來活蹦亂跳的，怎麼看都不像是災民。」聊到音樂時，我告訴她，非常喜歡巴哈b小調彌撒曲裡的羔羊經，這段經文有兩段音樂，她要我哼哼看，我卻一時想不起旋律，可是，一拍完照回到車上時，這段旋律卻又準確的出現在腦海裡，看來被拍的人沒怯場，反而是拍的人緊張了。

拍照前，我聽別人說過她對學生一視同仁，這令我很好奇，所以就打趣的問申老師，如果指揮家中只能挑一位來拍，她會建議我先拍北市交的陳秋盛，還是國台交的陳澄雄？只見申老師慢條斯理的說：「兩位都不錯！耶，你不是要拍曹永坤先生嗎？我想還是請他告訴你吧！」

拍照時我時常對著畫面叫好，申老師說她兒子郭英聲拍她時也是如此。拍攝完成後時間已晚，申老師已經無法出門運動了，她不以為意，並告訴我郭英聲拍起她來也是沒完沒了。後來，當我將作品集《台灣頭》寄給她時，她與郭英聲老師都非常喜歡我拍的作品。但是，這張主要作品背後還有一段故事，當時將幾張滿意的作品攤在桌上時，很難決定哪一張，於是我挑了一張反差極大的作品，臉一邊有光線照明，另一邊則處於陰影中而毫無細節。本來確定了這一張，沒想到攝影前輩張照堂老師看過後告訴我，申老師的個性並沒有這麼強，挑這張作品是不對的。就這樣，我學到更準確挑作品的方法，感謝張照堂老師。

攝影大師郎靜山所拍攝的年輕時的申學庸老師

2007年，我在曹永坤先生逝世週年的紀念音樂會中碰到申老師，聊起照片，申老師還是有點抱怨我把她的皺紋拍得太清楚了。2009年，我在郭英聲老師的家裡欣賞到郎靜山所拍攝年輕時的申學庸的原版照片，真是驚為天人。

哪天黃昏，當你經過大安森林公園時，也許，對面走來一群看似樸實無華的女性中，氣質最出眾的那位，一定是申學庸老師。

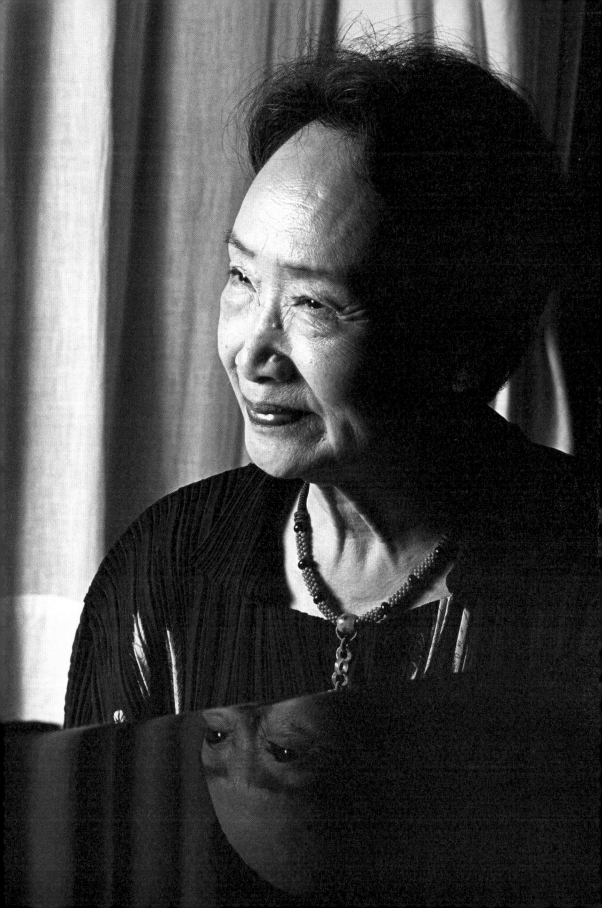

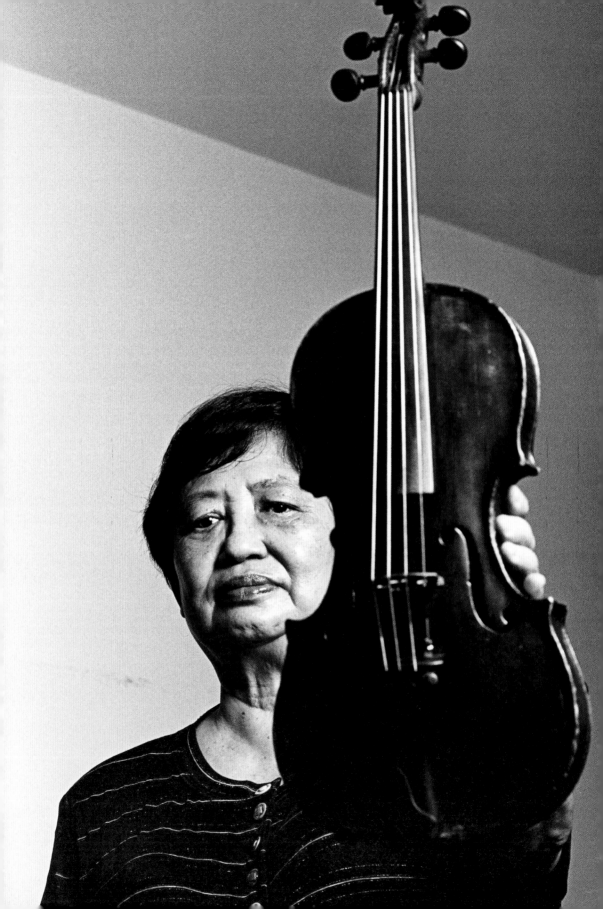

無伴奏

小提琴教師・李淑德 （1929—）

很早就知道李淑德是一位要求嚴格的小提琴老師，在望春風出版社所出版的《二十世紀影響台灣的人物》中提到，很多上李淑德課的小孩家長，在上課時都會緊張的在樓下等著，等著接李淑德罵人後從樓上丟出的課本，接完課本後，再等著接被丟出的樂器，接了樂器後，最緊張的是要準備接被丟出來、面色鐵青的小孩……。這不只是我從書上得知的事，在我工作室附近有家知名動物醫院的院長，小時候就上過李淑德的課，丟課本的事，他親自證實確有此事。至於丟小孩，胡乃元承認是他當時的一句玩笑話，沒想到後來大家都當真。

她是嚴師沒錯，但只要不在教課範圍內，她對小孩子是處處關心。「林昭亮每次回台都會來找我……」，雖然拍攝完後，李淑德必須馬上趕到建國中學授課，但拍攝時我們還是聊了起來。當她提到林昭亮時，疼惜的語氣大於驕傲。這位國際知名的演奏家，小時候還曾在國外掉入水池，要不是李淑德機警救了他，恐怕樂壇會少了一位明星。因此，對於林昭亮，她不只有教育之功，還有救命之恩。在李淑德的學生中，除了林昭亮外，拿下伊麗莎白大獎的胡乃元、以及蘇顯達、簡名彥等等，都是相當出色的小提琴演奏家。

李淑德在台北的家非常簡樸，環顧室內，映入眼簾的就是一部鋼琴及一套以美國老AR喇叭為主的音響系統。我問她平時喜歡聽哪些曲子，沒想到她回答說，為了怕受別人演奏方式的影響，所以幾乎不聽這些錄製的音樂。這答案出乎我的意料之外，但仔細想想也有道理，「盡信書不如無書」，不受傳統觀念制約的李淑

德，難怪她可以教出一流水準的學生。

李淑德是屏東人，圓圓的身材，大大的眼睛，實在很難讓人相信她的年紀已經超過七十歲。聽說她自小就不是個順從大人意思的女孩。因為她擅於畫畫，老被叫去參加圖畫比賽，「強迫我去比賽，我就故意把紅色蘋果塗成綠色的，把老師氣死。」李淑德爽朗的大笑。她年輕時曾打破擲標槍的紀錄，唸師大時先是讀美術系，後來因為上街頭抗爭，在那個白色恐怖的年代，班上同學大都無法繼續學業，李淑德轉到音樂系就讀，畢業後父母要她相親結婚，她乾脆逃婚到美國念書。她到了美國，買完一把小提琴與樂譜後，身上就一毛錢不剩，靠著打工賺錢，勉強渡過留學生涯。一畢業，立刻打道回府，回故鄉台灣作育英才，當時台南有一個「3B」樂團，靠著執事者的理念與李淑德高超的教學技巧，建立了相當好的口碑與知名度。

以李淑德的個性，應該是很好的拍照對象，可是我卻一直拍不到想要的照片。在鋼琴前拍，好像不太像小提琴教師；硬要拿著一把小提琴作演奏狀，又不太自然。最後靈機一動，請李老師拿著小提琴的手往前伸，這時我稍微往下蹲，背景只剩下純白的牆壁，人物正好被突顯出來。拍了幾張不同角度的照片後，我自信已經拍到最棒的李淑德了。

很早以前，我就有哥倫比亞出版，林昭亮所演奏的「西貝流士D小調小提琴協奏曲」的CD，這是該曲值得推薦的版本之一。另外，我也收藏上揚公司在1986年所出版，胡乃元演奏薩拉薩堤、拉威爾、聖桑等多位作曲家曲子的傳統黑膠唱片（LP），這張取名為「琴韻如詩」的專輯，一推出我就買了，那也是我剛接觸音響的頭幾年。如今，重聽這兩位李淑德學生的唱片，雖然勾起些許往事，但望著唱針在唱片溝槽裡轉啊轉，腦中浮現的卻是一個面色鐵青的小孩，拿著小提琴的手微微顫抖，一位身材圓圓的老師，正準備將書本往樓下丟；而樓下，站著望子

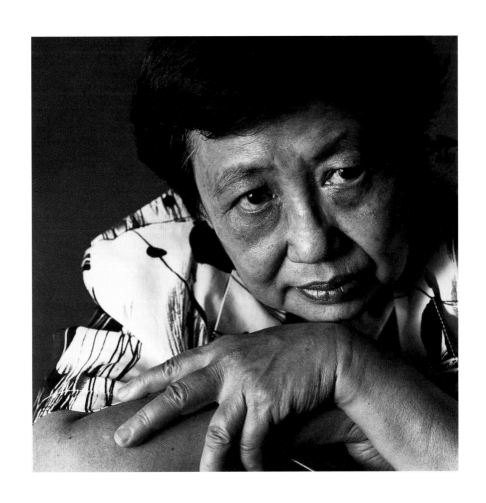

成龍、望女成鳳，表情緊張的家長……。

其實，不教琴的李淑德，是很親切的！

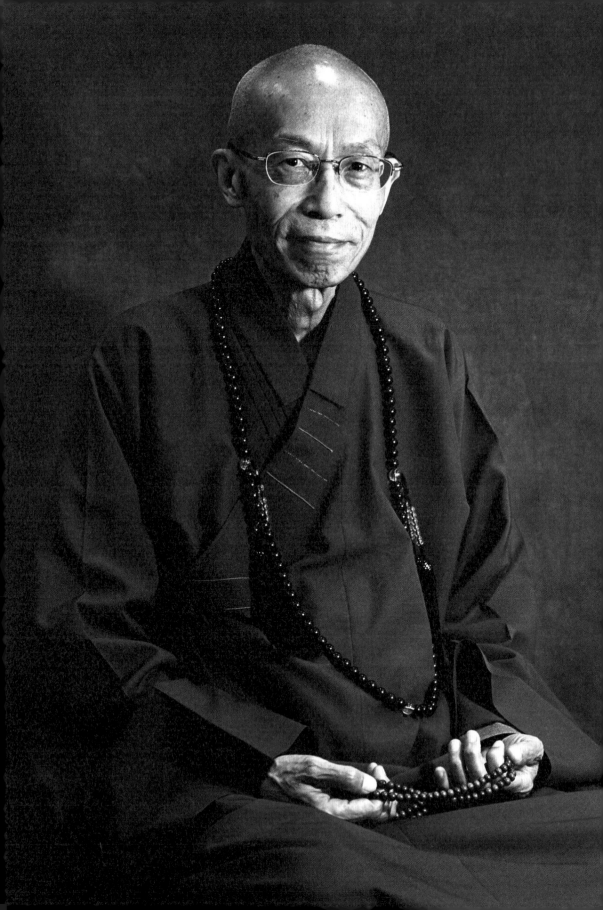

虛空有盡，我願無窮

宗教家・聖嚴法師（1930－2009）

「無事忙中老，空裡有歡笑，本來沒有我，生死皆可拋！」2009年2月，聖嚴法師圓寂，留給眾人無限追思。

我喝茶看書那個方寸空間的牆上，掛著一幅全家福相片，畫面裡除了一家四口外，還有一個人，正是慈祥智慧的法師，那張合照拍攝於2003年，雖然當時我肩負著拍攝任務，但特意帶著一家大小，親炙聖嚴法師的風采。

法師十四歲時就在狼山廣敏寺出家，號「常進」，那時僅有小學四年級的學歷，然而，在他三十九歲，毫無任何支援的情況下，隻身赴日本東京，以六年時間取得了碩士及博士學歷。於1989年，在台北縣金山鄉創立了法鼓山，以「提昇人的品質，建設人間淨土」為宗旨。

我的攝影班學生中，有兩位是聖嚴法師的弟子，雖無剃度出家，但每個月總要花上不少時間從南部前往法鼓山擔任志工，偶而閒聊時就會聽他們說說法師的智慧之語，還有身為法鼓山志工的內心滿足，看著他們臉上喜孜孜的表情非常令人佩服。

2003年，我取得了聖嚴法師的助理法師電話，連絡了幾次，由於當年四月法師準備赴美，時間緊湊，根本沒有空檔時間讓我來為他老人家拍攝肖像。幾經確認，最後這位助理法師說，有一個書法協會要拜訪聖嚴法師並參觀法鼓山，問我能不能與這個團體一起，助理法師接著又說現場會有不少人拍照，我必須跟大家一起

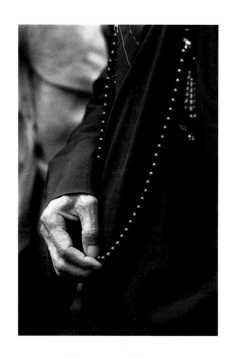

搶鏡頭……。我從沒在大庭廣眾之下搶拍過，但看來也只能這樣安排！而且這個書法團體的老師是杜忠誥，我拍過他。

拍照那天凌晨，我摸黑從台中出發北上，避過了上班塞車的時段，七點多就來到金山。這地方我來過幾次，為雕刻家朱銘老師拍攝他的作品，朱銘美術館與法鼓山是鄰居，雖說當天因為早起精神有點不濟，但來到此地並沒有陌生感。

即使必須與別人搶拍，我仍帶了攝影棚設備，並且還帶了一疊我拍攝的肖像作品，與助理法師見面讓她過目了解，沒想到看過作品後她大為驚訝，原來她以為我只是拍些新聞照，所以安排與別人一起搶拍。這讓她陷入思考，最後要我找一個角落先把攝影棚架好，看能不能有些特別安排……。跟大家一起搶拍，動作不快當然會遺

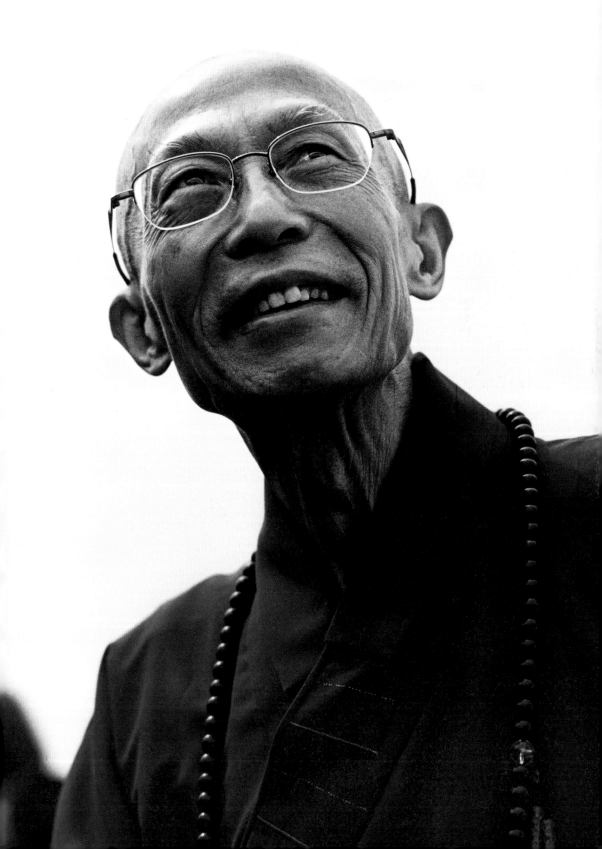

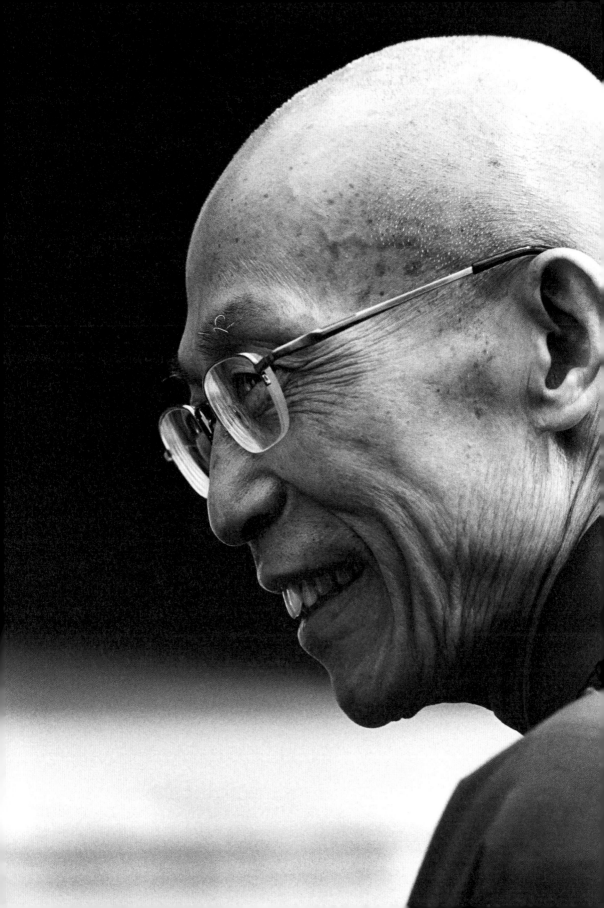

漏一些精彩鏡頭。當時我胸前掛了兩部傳統的底片相機，鏡頭都是手動對焦，在一堆人簇擁著法師的場景中找空隙，或蹲或站，稍不留意，就會被擠到邊緣去。

還在外頭拍照時，助理法師來到我的身邊，告訴我先回攝影棚的地方，將器材確認，等一下大家回程後她會安排。我非常高興的回到室內，迅速簡單佈置了一個小小的攝影棚，沒想到聖嚴法師領著大家參觀過法鼓山進來後，助理法師私下向聖嚴法師報告，並讓他過目我的肖像作品，然後告訴後面的人請她們先不要進到室內……雖然看到此景令我有些尷尬，但隨即聖嚴法師向我走來，我請法師到背景布前，用中型的哈蘇相機拍了一卷12張底片，看到外面眾人好奇的眼神，我不敢多拍，就此停住。其實，現在回想起來真覺得後悔，當時應該多取一點不同的角度才對，畢竟，能讓聖嚴法師站在攝影棚拍照的機會，真的是絕無僅有。

2008年，有感於法師的慈悲，我特地寄了三張照片到法鼓山送他老人家，沒想到還收到聖嚴法師親筆來函道謝，收到這封信，令我非常非常的意外與驚喜。

「多想兩分鐘，妳可以不必走上絕路！」2006年，法師慈悲，為「你可以不必自殺網」代言，疼惜芸芸眾生。當時從東初老人座下再度出家後，聖嚴法師一生以論述著作、興學、宣揚佛法，並以「風雪中的行腳僧」自居。

當初用傳統相機，手忙腳亂的跟著大家一起搶拍聖嚴法師的肖像作品，六年後竟成為他老人家圓寂後，在法鼓山紀念場合中最終的身影。根據與我聯繫的法師說，這幾張攝影作品，也將在播放法師一生的影片後當成最後的回憶。

「讓別人快樂是慈悲，讓自己快樂是智慧！」聖嚴法師的智慧之語，謹記在心。

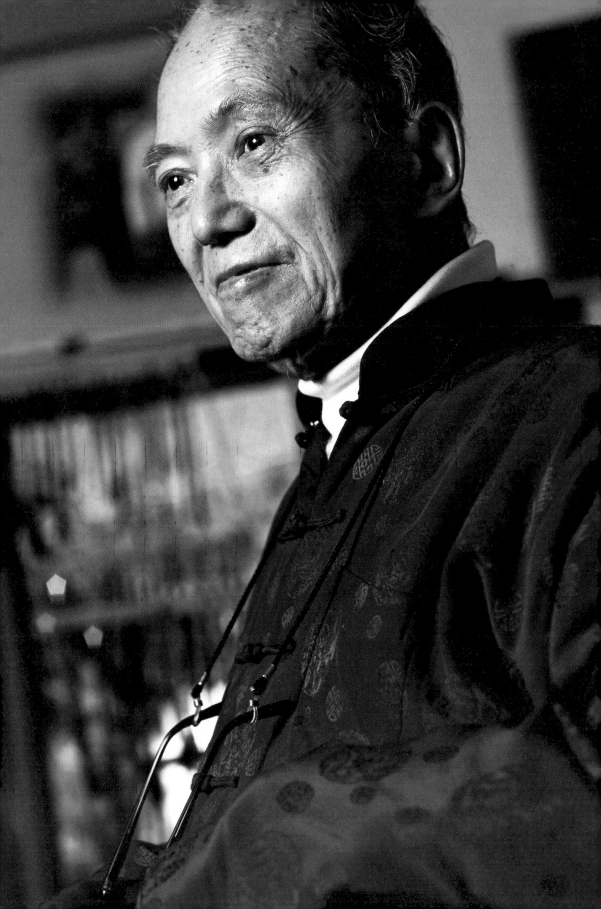

熱愛追求美麗的異性

詩人・楚戈 （1931−）

耳不能聽、口不能言，只剩下視覺的老詩人，年近八十，竟然出人意料的舉辦個人油彩畫展，身體飽受病魔摧殘，作品卻散發出明亮燦爛的色調。畫展開幕當天，楚戈在紙上寫下：「希望你們從畫中感受我的快樂！」

之前看過不少攝影家拍楚戈的照片，大都生龍活虎。但是，看過這麼多人所拍攝的作品，卻遠不及一個人描述楚戈個性的一段話，來的讓我印象深刻。話說楚戈七十大壽，眾藝文大師為他祝賀，時任台北市文化局長的龍應台說了這麼一段話：「楚戈只要跟雌性動物關在同一房間，不出五分鐘，他就會對該雌性動物展開熱烈追求……。」在大家尚未提出疑問時，龍應台接著又說：「至於我怎麼知道的，你們就別問了……。」

楚戈熱愛追求異性在台北藝壇傳得沸沸揚揚。但我關注的還是他身體狀況不佳的消息，好不容易連絡上他，即刻安排時間北上，前來應門正是楚戈本人。我看他跟印象中的楚戈差好多，他個子不高，與照片中的感覺有很大差距。在準備攝影棚的燈光道具時，看到菲傭正用針筒把流質食物打進他的身體，當時我就擔心，待會兒不知該如何拍起。看過居家環境後，我想讓他待在他平日創作的房間內，雖然房間不算小，但堆了非常多的物品，連背景布都不知道要擺哪。在這個房間內，我有點施展不開的感覺，雖然努力想找些話題聊聊，加上夫人陶女士在旁哄他，依舊無法拍出那個印象中具有某種力量的楚戈。想到屋子外有塊空地，聽說是隔壁鄰居的庭院，便邀他們夫妻倆到外面來，這裡有楚戈一個非常大型的瓷瓶，只可惜鄰居不

小心弄破了，瓶上還可以看見楚戈的字。他到外面來的第一件事，便是向我介紹這瓷瓶，並且朗誦起瓶上他題的字，愈唸精神愈好。逐漸的，昔日楚戈的神韻似乎又活靈活現了。我說看過他以前照片的某些姿勢，他便像兒童玩耍般的依樣畫葫蘆的擺了一次。沒錯！這就是楚戈！當時雖然時近中午，正是攝影家最感頭痛的光線角度，但我還是拍的很高興，楚戈大概也好久沒玩得這麼開心。

幾年後重新觀看楚戈的這批肖像作品，我心想，還好當時帶了楚戈到外面去，才能拍到如此真實的照片。看著楚戈這張手杵著拐杖從背後所拍攝側面的照片，正中午的光線角度非常差，反差極大，但這種極度強烈的環境，竟能牽動出他內心某種慾望，進而忘了自己身上的病痛，也往往在這個時候，攝影家才能拍出一幀好作品。楚戈喜歡追求美女是公開的事實。不過，我不得不提楚戈的夫人陶幼春女士。雖然兩人的年紀相差懸殊，但就我在拍照過程中的觀察，陶女士卻是隨侍在側細心照顧，時而在楚戈的耳邊細語、時而引導楚戈放鬆臉部的表情、時而攙扶……，兩人的感情好到讓人打心底祝福，當然，我也捕捉到了一些溫馨的畫面。

詩人楚戈寫得一手好字，陶藝方面也絕不含糊，更是中國文化研究的權威之一。年近八十棄水墨而改油畫，當念頭一來時，只在紙上寫下「我們去買油畫材料吧！」向陶幼春女士示意。他的朋友極多，大家都關心他的身體。雕刻大師朱銘在他的美術館快四週年時，曾邀請幾位好朋友到訪，有評論家高信疆夫妻、建築師漢寶德夫妻、楚戈夫妻……。當我與朱銘大師在他清境農場的工作室一起觀看當時現場的錄影畫面時，不知不覺地聊到楚戈的身體，從影片看來，他的身體狀況比幾個月前我拍他時還差。可是，2003年11月，在攝影家柯錫杰的攝影展上，柯老師與謝里法老師兩人又聊到楚戈的身體狀況，據柯錫杰老師說好像有好轉的跡象，可見大家有多關心他！

蘇珊·宋塔在她的《論攝影》裡提到，照相有一個最重要的功能，就是記錄當下

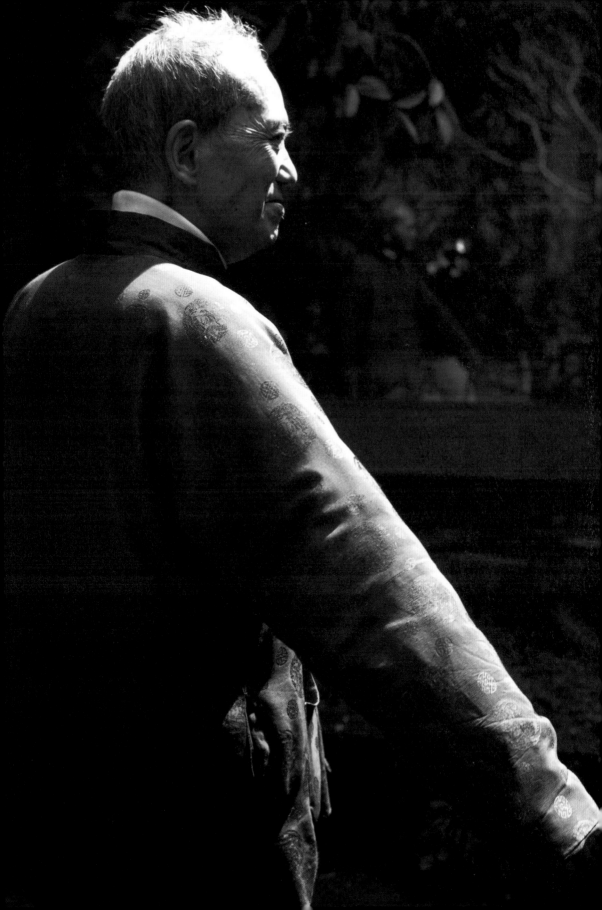

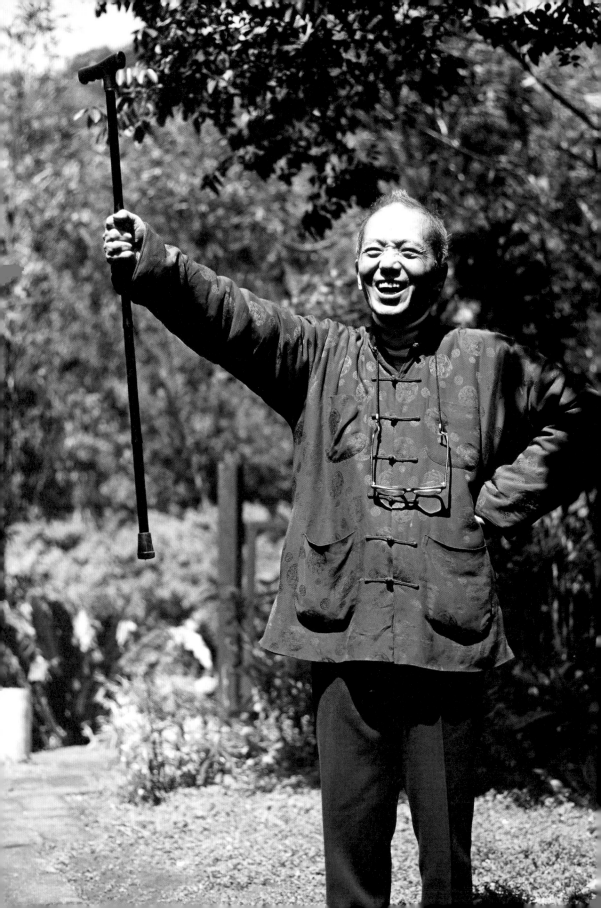

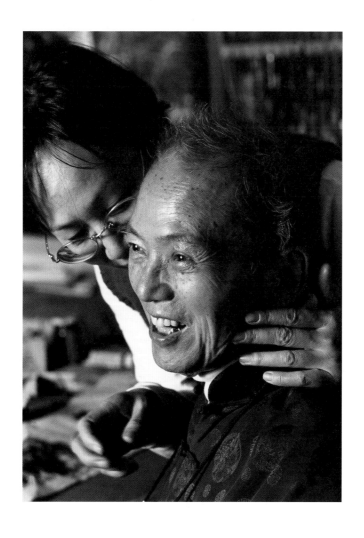

「在那裡」的特性。國家地理頻道所出版的攝影工具書中，某專輯裡的結論提到攝影就是「看」，如何看進心坎裡是最要緊。結合了這兩種論述才能拍出好作品。但是，當攝影家只在意作品好壞時，是很可惜的，要能藉由拍攝的機會學習到對方的人生智慧，攝影才能賦予另一種更深刻的意義。就像受了幾十年身體病痛煎熬的楚戈，在他八十歲的畫展開幕時能寫下：「希望你們從畫中感受我的快樂！」這樣的人生觀與豁達的智慧，何嘗不令人為之動容與感動。

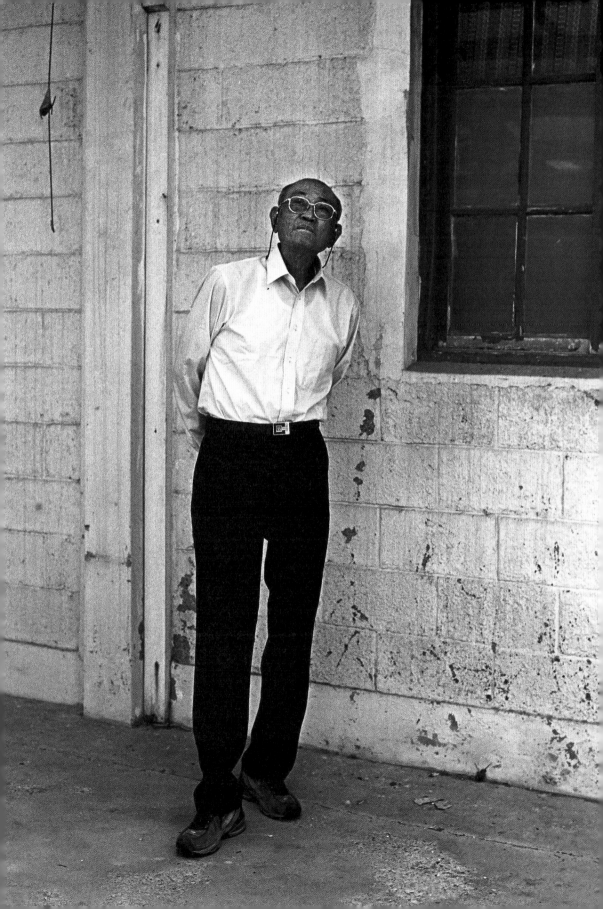

我終於苦盡甘來

亞洲鐵人·楊傳廣 (1933－2007)

這兩年，由於美國職棒的轉播，加上傑出的投手王建民，使得台灣優秀的運動家逐漸明星化，大家的關注力逐年提高。以前在電視上經常見到一些國外的運動員，如短跑的強生、籃球的喬丹、高爾夫球的老虎伍茲等等，就是不見世界級的台灣運動員，如飛躍的羚羊紀政、亞洲鐵人楊傳廣。螢光幕上的運動明星，多是一副開朗樂觀、非常奔放的感覺，但楊傳廣不一樣，和他見面時，他的保守態度令我驚訝不已！

夏日的南台灣，高雄左營的陽光耀眼的讓人睜不開眼睛，懷著興奮的心情，邊開車邊找左營的體育訓練中心，要與小時候課本上提及的人物見面，心情非常激動。問了幾次路人，終於把車開進了目的地，當我從光線明亮的室外進入楊傳廣的辦公室時，卻被裡面幽暗的氣氛嚇一跳，心目中的偶像，正在觀看英文發音的國外體育頻道。

60年代小學的課本上，把在菲律賓獲得亞運十項運動冠軍的楊傳廣捧上了天，怎麼會不興奮呢？在那個標舉著反共抗俄的年代，卻在國際生存空間愈來愈狹窄的台灣，難得出了一位世界級的運動員，正好是極佳的宣傳。「當時您看著國旗緩緩升上旗竿，想必心情是無比震撼的」！拍完照與楊傳廣聊天時，我問了他這個問題，沒想到得到的答案竟是：「很多人一定認為國家出頭了，當時我卻認為自己終於苦盡甘來。」後來，我把同樣的問題問了飛躍的羚羊紀政，得到的答案是：「我終於對國家的栽培，能有所交代。」

剛見到楊傳廣時，跟我從陽光普照的戶外進入晦暗的辦公室一樣，感覺處處防備。拿之前我所拍攝的肖像作品請他過目，看過後只冷冷的回答：「你拍這個做什麼？」他是十項全能的運動員，開始拍攝前，問他有沒有體育服裝？他還是冷冷的一句「沒有！」我很少拿錄音機去拍攝現場，那天特地帶去想錄下對話，事先徵求楊傳廣的同意，沒想到也是短短的一句：「錄什麼音？」一開始的氣氛實在有點僵，但也只能硬著頭皮準備拍照的事。拍照時，我至少都帶三部相機，一部是120中型相機系統，一卷底片只有十二張，另兩部是135系統的相機，一卷可拍三十六張，在這種情況下，心想如果能拍完那卷十二張底片，大概就偷笑了吧！

盡量不受他的態度影響，一一把攝影棚的道具架設好，最後再請楊傳廣就坐，只拍了兩張，他就頻頻看手錶或者東張西望，我也只能慢慢的與他對話，雖然都是短短幾句，不過，在把十二張底片拍完後，看他還沒有喊停的意思，於是靜靜的又拿起第二部相機繼續拍攝。當拿起第三部相機時，雖然中午時間外面陽光太大而且角度不好，我還是請他到外面取景，拍到剩最後幾張底片，我要求與他合照，然後再請他與內人合照，終於，此時看楊傳廣臉上露出難得一見的笑容，我便故意說：「楊老師您偏心哦！」只見他笑得更開心了！

楊傳廣對人的防備心其來有自，聽說他曾參選台東縣長落選，被別人拱出來選舉的經驗，至今仍令他耿耿於懷。他曾當過令人難以想像的乩童，也在鬼門關前走過一回，直到有人（好像是他兒子）捐肝救了他，這些獨特的經驗，讓他對一般陌生人保持相當大的戒心。只不過，原住民的血液裡還是流著熱情的本質，當他信任你之後，態度就會一百八十度轉彎！

拍完照後，他請我們進屋去聊天，聊著聊著，我拿出錄音機，放在他的面前，雖然嘴裡還是唸著「錄音做什麼呢」！不過，他終於不反對，並且侃侃而談起來。

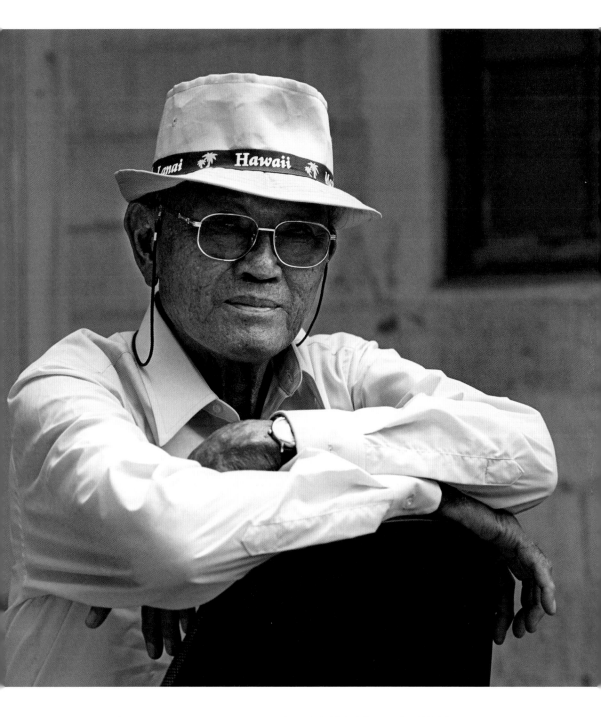

｜ 容顏寫真——曾敏雄人物攝影筆記 ｜ 我終於苦盡甘來：亞洲鐵人楊傳廣 ｜

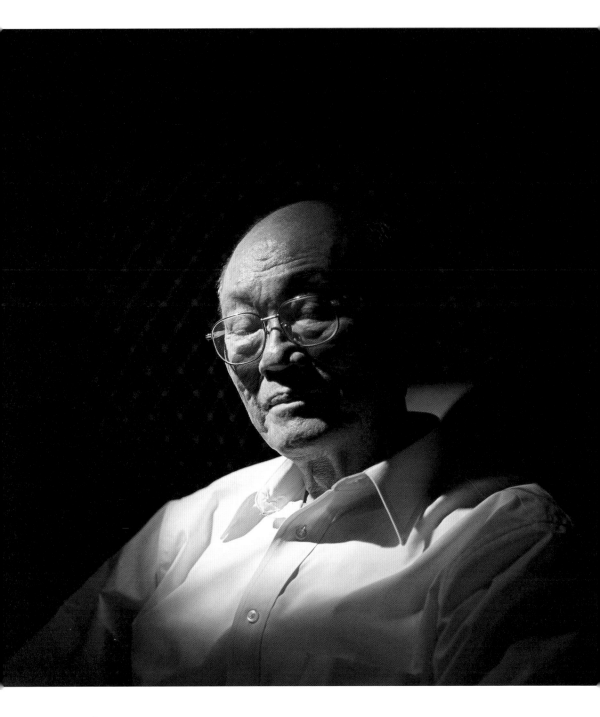

問了楊傳廣一些運動場上的陳年往事，談到風光處，難掩他臉上眉飛色舞的神采，尤其說到當他從田徑改練十項運動，僅僅兩個月時間，便於1954年馬尼拉亞運上打敗日本名將奪得冠軍，被封為「亞洲鐵人」的這段，語氣更加興奮不已。但是，若把楊傳廣當成一位藝術家來看待，最重要的一個問題可能就是「當你在成績上碰到無法突破的瓶頸，除了做更多的練習外，在心理上，你如何面對？」他說：「積極性的思考！」回答後，接著他又舉例說明：「假如你在擲標槍，不能往左擲，很多人在心裡就只會一直想，不能往左不能往左，擲出來的，往往卻還是偏左，其實，你不能想不能往左，你應該想，我要往右，我要往右。」我想，這種堅定的態度，就是他所謂的積極思考，也是他之所以能夠成功的主因。因為相談甚歡，我還錄了一些很棒的東西，這些大概就是我以後與人天南地北的素材了！

經過和他互動的過程，我相信，在楊傳廣的內心，絕對與夏日南台灣的陽光一樣熱情。

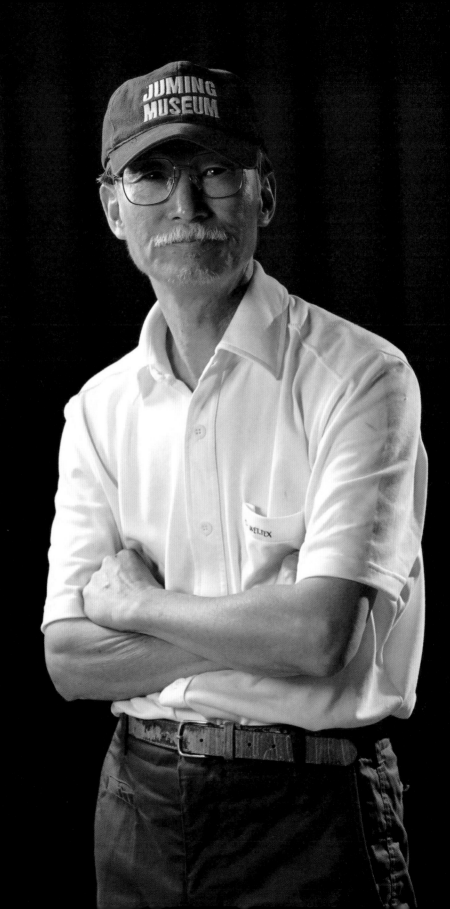

掰開太極話人間

雕刻家‧朱銘 （1938—）

透過微弱的月光，我看了看手錶，凌晨兩點多，口有點渴，順手抓了床沿邊的一瓶礦泉水喝下一大口，霎時，我跳了起來，趕緊走到門外扭開電燈一看，標籤寫的竟然是米酒，我帶來的礦泉水還好好的放在旁邊，腦子頓時清醒後這才想起，我人是在台北金山的朱銘美術館。當我將第一次在美術館發生的趣事告訴朱銘老師時，他竟然還一本正經的問我：「啊，你那瓶酒有喝完嗎？」這就是朱銘老師平易近人的個性，而那瓶應該是廚房料理用，卻讓我誤喝了一口的米酒，在我幾次的造訪美術館時，依舊是放在床邊的老位置上。

2001年4月，謝里法老師知道我正在拍攝一系列的台灣人物，有一晚打電話來問我要不要拍朱銘。能有這種機會，我當然一口說好。謝老師見我興趣高昂，接著說：「朱銘明天會到埔里的牛耳石雕公園，牛耳的黃先生也請我去，要不這樣，你開車載我去好了……。」我二話不說立刻答應下來。

從謝老師的口中得知，那天聚會的目的是要為牛耳石雕公園的經營做說明，然後，經由電視台的播放，看能不能為牛耳石雕公園找到贊助者。據說是朱銘老師特意要幫牛耳的，由他找熟悉的電視台主播，然後黃先生找謝里法老師及一些人來討論。當天我與謝老師先到，和牛耳石雕公園的黃老闆聊了一會兒後，朱銘老師進來，他與謝老師握過手後，便轉而與我握手，也沒問這陌生年輕人是誰，而他握手的方式是大把且帶勁的。那時，我就知道，朱銘老師與人握手，並不是像一般人敷衍了事的。

他們開聊時，我只待在一旁。後來，一起坐車去午餐，朱老師還說我車子的冷氣不夠冷。吃完飯，沒想到正事還沒辦，謝里法老師就說要離開了，在離開前，我遞了名片給朱老師，並告訴他想為他拍照的事，沒想到他竟然對我說：「你要不要來拍我的作品？」「可是，朱老師，我只拍人像，沒拍過雕像……。」朱銘老師又問：「雕像會比人像難拍嗎？」「人像是比雕像難拍！」他一聽，接著就說：「我給你美術館的電話，你跟他們連絡，事情他們會安排……。」就這樣，我來到了位於台北金山的朱銘美術館，但是直到今天，我仍舊不明白，為何第一次見面，也沒看過我拍的作品到底好不好，朱銘老師就找我拍他的太極拱門系列呢？

到台北金山拍了兩、三次後，趁著朱老師受邀到台中演講的機會，我想接他到我的工作室來看看幻燈片。那天下午演講完，在晶華酒店的咖啡廳閒聊，不少人都想接他到哪兒去吃出名的料理，而朱銘老師卻一一回絕。後來我跟他提議，乾脆到我的工作室，由我內人煮個水餃與竹筍湯，外加一、兩樣菜。朱老師一聽，點頭說好，平凡的作風表露無遺。當他來到我的音響工作室，聽到了美妙的音樂，一年後，竟然向我訂購了兩套音響。

彼此熟悉後，我才知道，朱銘老師並不喜歡被人拍照。2001年8月，當我的相機第一次面對他時，即很直接的問他：「如果朱老師您將外界加諸在朱銘身上的名利與作品拿掉後，你認為朱銘還剩下什麼？」「觀念！就是藝術即修行的觀念！」朱銘想了一下，緩慢但有力的說出了答案。後來他說我問的問題，彷彿是用一把最鋒利的沙西米刀，向魚肉最菁華的部位切去。還記得那晚，朱老師的學生阿忠把我帶到他的宿舍聊天，他說實在很後悔當時沒帶錄音機，並說：「從來沒有人這樣訪問朱老師，同樣的，也從來沒聽過朱老師這麼直接的回答。」

幫朱老師拍攝的太極拱門系列，已經由法國出版社印刷完成。2005年，朱銘再邀我為其拍攝五本作品集。因為彼此的信任，從第一次拍他到現在，我多次前往拜

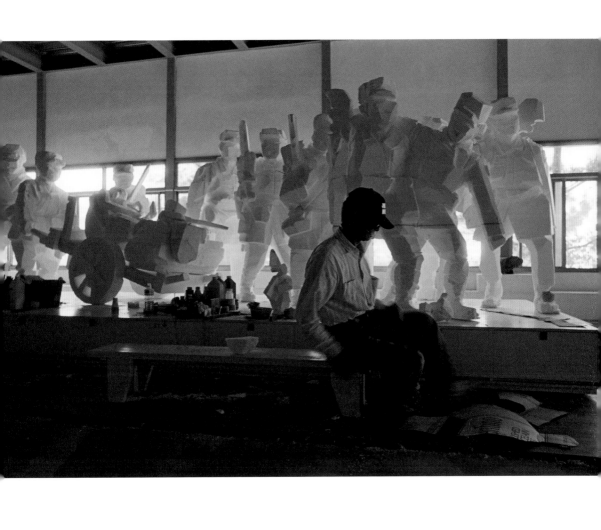

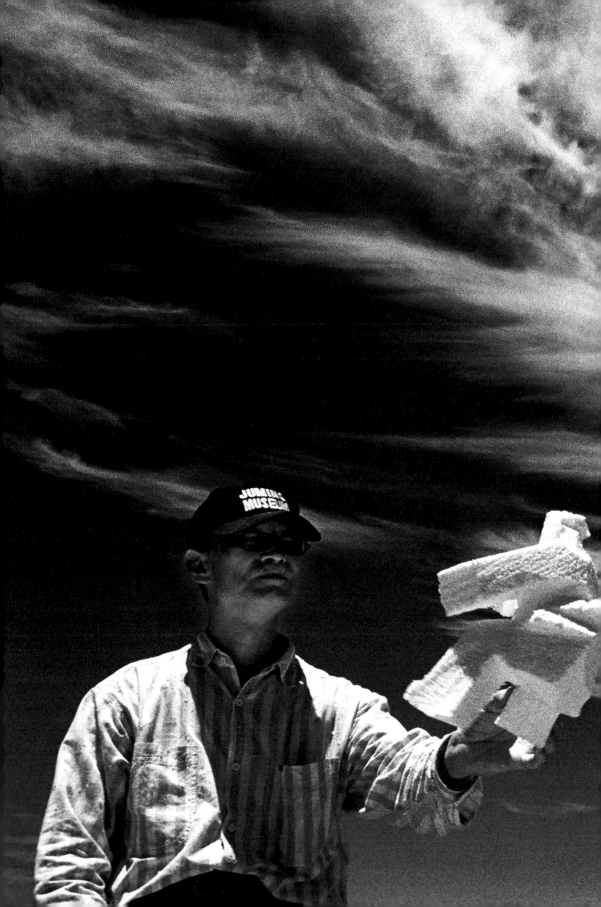

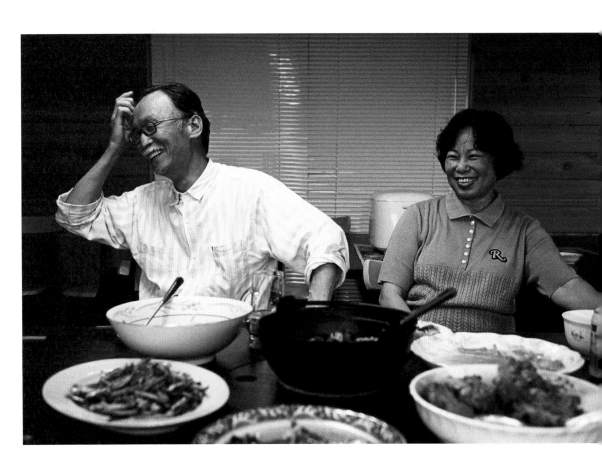

訪，有時到外雙溪朱老師的家，有時到清境他的工作室，每次造訪，我都隨時將相機對準朱老師，不必多說什麼，想拍就拍。後來在國立歷史博物館收藏的十幅我的人像作品中，就包含了一幅朱銘翹著腳的照片，那是在清境閒聊時拍的。

彼此認識這麼多年來，朱銘老師一直擔心我長期拍照沒有收入。2008年元月，我送了一本新的攝影作品集《風景 安靜》給他。朱老師看過後告訴我，他認為我在美學上的修養已經沒問題，但在台灣要靠攝影過生活非常困難。他提議我來當他的學生，並且非常認真的告訴我，否則十年後我都不一定可以靠攝影過活。同年4月，朱銘老師邀柯錫杰老師到他山上的工作室作客，並邀我作陪。那晚，朱老師還拉著我到旁邊去，非常擔心的問我生活上到底有沒有問題，我點點頭，沒想到他當場就開了一張支票要我收下。

他真的是一位令人感到非常溫暖的長者！

在我研究一些國外藝術大師的生命歷程中，發現一個人一輩子在藝術創作上能有一次巔峰，已經是非常難能可貴，能有兩次，那就是老天特別眷顧，最好的藝術家是不會一直沉醉在昔日的光環而不提出新觀念、新創作。從鄉土系列到太極，由太極進入人間，再從具象進入抽象的拱門系列，2005年，朱銘老師又發表三軍，甚至後來有非常令人感到佩服的「裙的故事」，2009年還有新作品待發表，朱老師的內心永遠想著下一次的創作。太極系列是朱銘的第一個巔峰，不管觀者認為朱老師的第二次巔峰是哪一個系列的作品，我最佩服朱老師的地方是：「朱銘永遠在丟棄朱銘！」

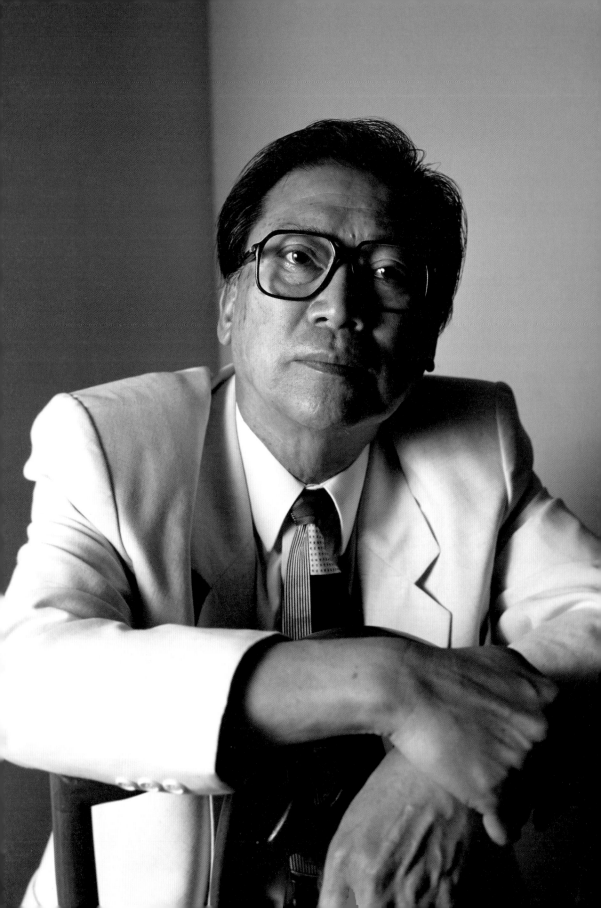

請體會他離鄉背井的心情

作曲家・蕭泰然 (1938-)

十幾年前，德國朋馳汽車推出新車種時，在電視上有段廣告情節：一個指揮家指揮著樂團彈奏一段音樂，未幾，不符合指揮家的期待，演奏被迫停了下來，這時只見指揮說了這麼一段話：「請體會他離鄉背井的心情……。」接下來再彈奏的音樂就達到完美，說時遲那時快，只見指揮離開演奏廳，開了朋馳汽車揚長而去。

台灣也有一位離鄉背井的作曲家，他就是蕭泰然。國民黨政府時期流亡在外的黑名單當中，搞美術的是謝里法、搞文學的是張良澤、搞音樂的就是蕭泰然。朋馳汽車廣告所用的音樂，是素有西方浪漫派大師之稱的拉赫曼尼諾夫的「練聲曲」（vocalize），望春風出版社的林衡哲形容說蕭泰然是「東方的拉赫曼尼諾夫」。

2000年，開始透過朋友連絡蕭泰然老師。他長年居住在國外，身體微恙，據說是心臟問題，後來回台準備開刀醫治，沒想到開刀後竟然發現是惡性腫瘤。訊息正確與否不得而知，但當蕭泰然開了幾次刀後又回美國，我的心裡不禁又升起大概拍不到的悲觀念頭。

2001年4月，我在總統府內拍資政彭明敏教授，期間他簽署一份文件，連同幾個單位邀請蕭泰然回國發表作品，大概僅此一次的機會，讓作曲家蕭泰然再踏上故土。

雖然抱持可能拍不到他的想法，但這期間，我一直與幫蕭泰然老師在台灣處理事務的莊傳賢保持連絡，隨時準備好相機，想等蕭泰然一回國，抓緊這可能是僅有

的時機馬上開拍。

望春風出版社的林衡哲第一次到我的工作室來，送了我一些東西，其中包括了蕭泰然1994年在加拿大首演「C小調鋼琴協奏曲」的卡帶。身為一個台灣人，我不知道有多少人可以聽出音樂中想表達的涵義。林衡哲來訪的那陣子，剛好很多人迷上電影「鋼琴師」，而去聽主題曲——拉赫曼尼諾夫的「第三號鋼琴協奏曲」。即便是台灣音樂界，聽過蕭泰然這位「東方的拉赫曼尼諾夫」之「C小調鋼琴協奏曲」的人，恐怕也是少數，而能真正從頭到尾好好聽過一遍的人，應該更是寥寥可數！

那時一直在猶豫，要不要專程飛往美國洛杉磯去找蕭泰然，順便連同另一位台灣的老作曲家呂泉生一起拍攝。但當時我的經濟狀況受地震影響，實在很差，不允許我去完成這個夢想。直到2007年，我才有機會飛往美國拍攝呂泉生，但令人扼腕的是，當時身體狀況良好的呂老師，卻在我拍攝完他之後十個月辭世。

2002年5月，蕭泰然應高雄市政府之邀，將以愛河為主題創作一首交響曲，終於有機會再次盼到他回國了。

沒等到他回國，助理莊傳賢也不知道蕭泰然的行程到底如何安排，我擔心又會錯失這次機會，於是一直密切連絡，三天兩頭就撥電話。6月初，蕭老師回國，終於與他親自通過電話，確認了在高雄霖園飯店內拍照的日期。

事前，我又約了前高雄市衛生局長陳永興一起。我的安排是早上十點拍照，大約一個小時結束，約陳永興先生十一點左右到，這樣，既可拍照，又可聊天，一舉兩得。沒想到，陳永興提早於十點十五分就到，令人更意外的是陳永興竟然是蕭泰然的學生。這麼一來，他們熱切的聊起往事，我就無法好好的拍照了。不過，

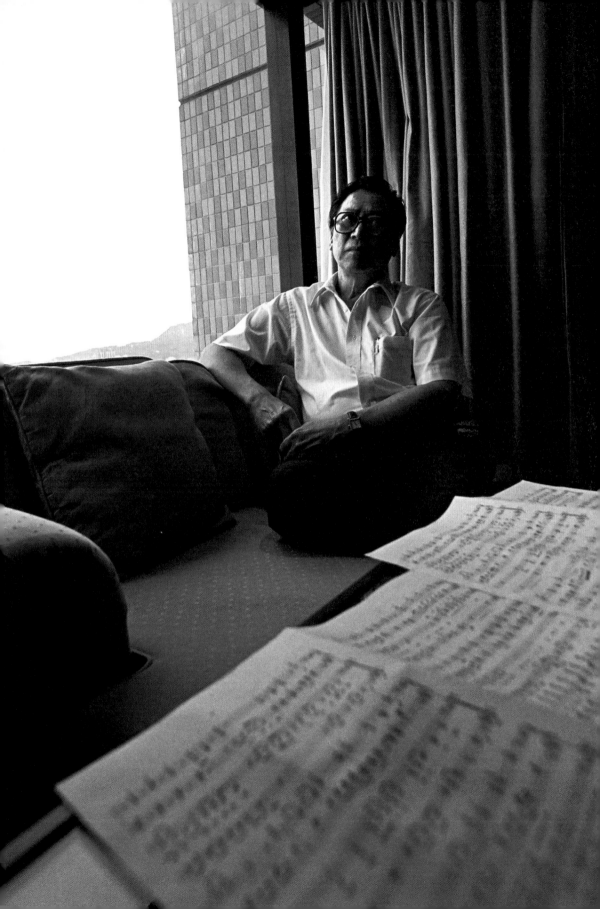

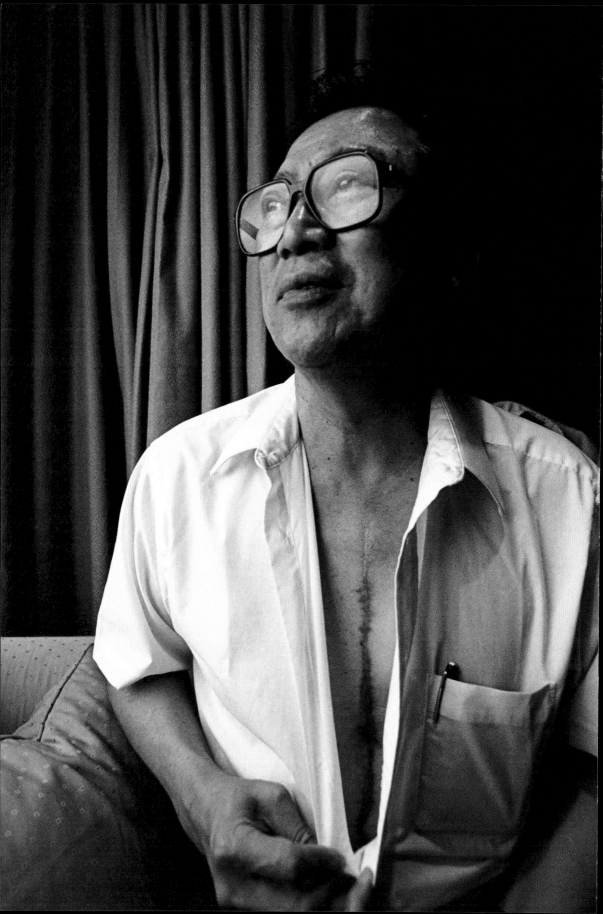

看到師徒倆一模一樣的打扮，同樣型式的帽子、白襯衫、深色長褲、同等的身材，只有一樣不同，就是一個帶手錶，一個沒有。事後，望著我拍他們兩人散步的背影，真的分辨不出哪位是蕭泰然，哪位是陳永興。

面對西裝筆挺的蕭泰然，我跟他請求，想拍拍他身上開刀的痕跡。他問我為什麼？我回答以他對台灣的愛，他身體上開刀的痕跡，就彷彿是這片土地的傷痕。他同意了，緩緩退下西裝，將襯衫的鈕扣打開。我拍了那道傷痕，從胸口到肚臍。

台東縣文化局曾出版繪本《都蘭山傳奇》，描述的正是蕭泰然與太太認識的故事。而從拍過蕭泰然之後到現在，時常傳來他身體惡化的消息，雖然著急，但我都無從證明。有一次，嘉義李登輝之友會的會長陳秀麗到我的工作室來，聽我聊起蕭泰然的身體狀況，馬上一通電話撥到美國洛杉磯，電話那頭傳來的正是作曲家的聲音，而且還正要親自下水餃來用餐，這直接證實了他的身體並不像外傳的那樣……。

德國攝影家桑德，拍了一輩子德國人民，成就了一幅日耳曼民族的人物誌。作曲家史麥塔納以「我的祖國」一曲奠定地位。多數的藝術家，終究還是必須回歸到自己的土地，綻放出來的花朵才芬芳。

蕭泰然老師的身體狀況，已漸漸地康復之中，且漸入佳境，真的衷心的祝福他！

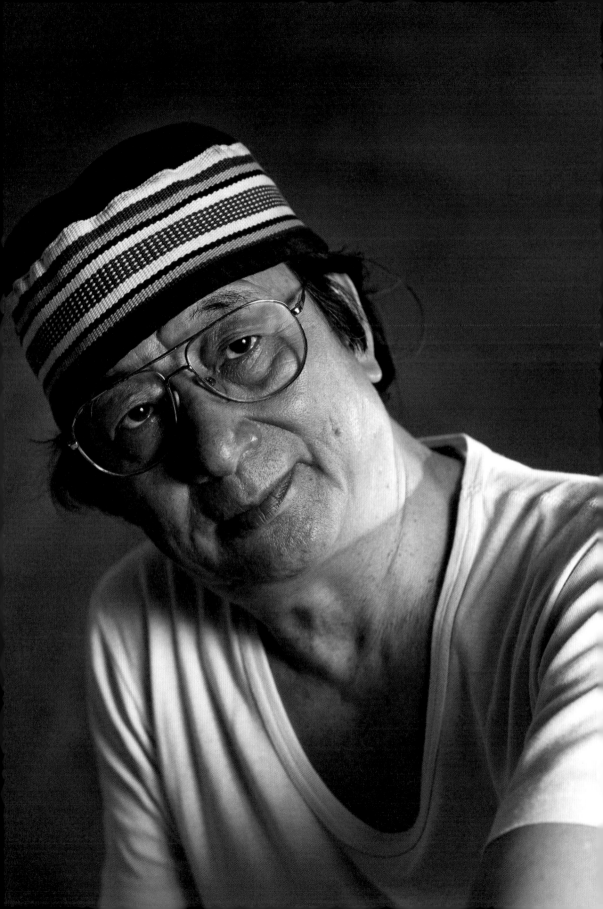

日據時代台灣美術運動史

美術評論家‧謝里法 （1938−）

我對藝術方面的興趣，並不是謝里法老師啟蒙的。但他是使我下定決心，想要深入攝影領域最重要的人。

921的大地震，我是受災戶，當時除了住家半倒外，新裝潢好的音響工作室，也被震到沒有一面牆壁是完好的，更氣人的是，代步用的車子竟然又失竊。一連串的打擊，讓心情跌落谷底。原想工作室暫時休息半年，誰想到因緣際會，此時謝里法老師的助理第一次來工作室，閒聊中讓他看到一些我拍攝的照片，十天後，他對我說，謝老師有個拍攝中部藝術家的計畫，攝影方面需要人手幫忙，此時我正好對人像攝影發生興趣，雖然這位助理強調可能是無償的拍攝工作，我仍無條件的馬上答應。

當時，我對謝里法這個人僅限於「好像有聽過」的印象，並不了解他在台灣美術界的地位。甚至，答應拍攝工作後才警覺到，自己的攝影技術是否能達成他的要求。那時我所拍攝的多半是景物照，對於人像攝影的研究，僅處於剛起步階段，根本拿不出任何成績來。

答應要幫忙拍照後隔天，我帶著一些相片到謝里法老師家，對他的第一印象是這個人的架勢很好，充滿自信。或許是第一次見面，對人有些冷漠，當他看過我拍的相片，臉上還是一副不置可否的表情。根據後來他在《藝術家》雜誌所發表的文章表示：他其實對那時候的我，並不抱任何希望。尤其是那天，當我第一次到

他家試拍他時，拍完兩卷底片在暗房作業，竟然又讓底片曝了光，兩卷底片只剩半卷；對於這個疏忽，我不知道謝里法老師當時作何感想？

半卷的底片中，還是有幾張引起他的注意。有一張是拍他半邊臉的相片，我很喜歡，因為在這張相片中，眼神透露出我對他的第一印象——自信中又帶點冷漠。完整的拍正面臉部表情，都不一定可以把神情表現出來，更何況是一半的臉。這張作品很多人都喜歡，並且公認是張很棒的肖像，只可惜，謝里法老師本人應該不是很喜歡。

真正使我對謝里法老師印象大幅改變的，是完成中部藝術家的拍攝工作時。當時我的想法，僅是將一百二十幅作品給他後就算交差，沒想到他竟將我推薦給景薰樓，並且在第一次與景薰樓的陳碧貞小姐討論時，就將展覽時間敲定，隨後謝老師就到法國渡假。正當我為展覽作品而暗無天日的在暗房中度日時，突然接到景薰樓的來電，說是接到謝里法老師從法國來信，信中並附上一篇四千多字的文章，介紹我這次的展覽。正是這篇文章，鼓舞了我，讓我重新思考攝影對我的意義，一反拍照只是個人興趣的想法，觸發我真正想往攝影這條路走下去的力量。

有人習慣把話講得很大，但從這幾年和謝里法老師的相處下來，發現他並不多話，但是說過的話，就真的會記在他的心裡頭。對於他如此提攜後生晚輩，我自是銘感五內。有一件事特別值得提，剛開始拍攝中部藝術家，我都是將每位藝術家的底片做成印樣，然後給謝老師過目篩選，到了後期，則是自己直接挑了作品給他，他也沒怪我自作主張。這種信任你並讓你放手一搏的長者風範，更是讓我佩服。2005年12月，距離我拍攝這批中部藝術家已有六年時間，這本影像集終於由台中市政府出版。這六年來，謝里法老師念茲在茲的，無非是能印出一本很棒的作品集。

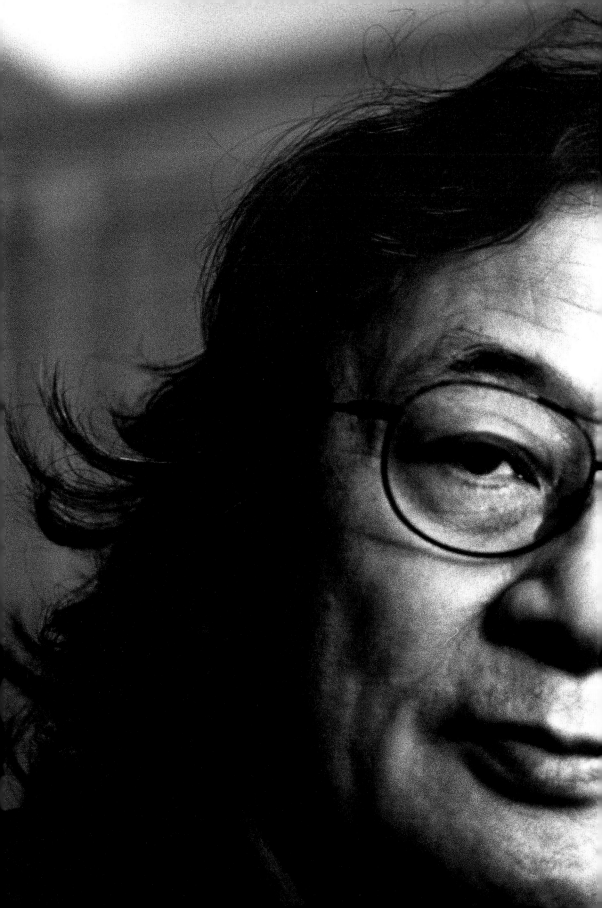

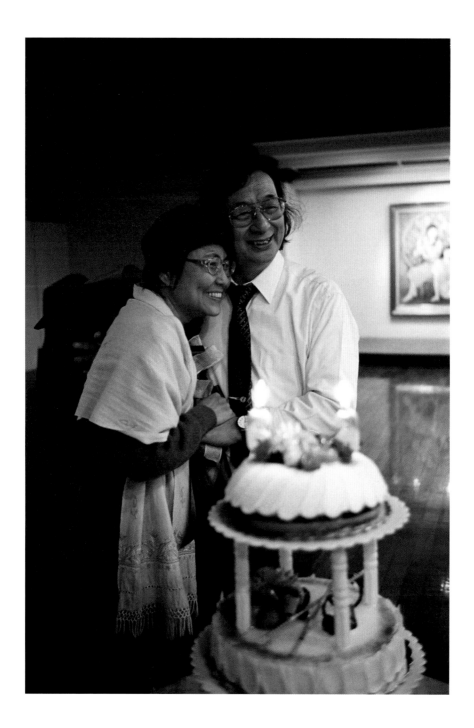

在完成拍攝中部藝術家的工作後，我才買《日據時代台灣美術運動史》這本書回來看，隨後被書中詳盡的資料感動，而這種藉由與藝術家交往互動而寫史的方式，也在後來的台灣美術界逐漸熱門起來。當年寫這本書時，謝里法老師人在美國紐約，他是國民黨政府的海外黑名單，在無法回台而通訊又不發達的那個時代，一切只能用書信往返，才逐漸累積出一篇篇精彩的台灣美術運動史。這期間的艱難，並不是在現今網路、通訊設備發達的時代所能想像的。因此，更加顯示出這本書的珍貴。

除了為台灣美術家做定位之外，在海外，謝老師也積極投入台灣民主運動的發展。在我後來所拍攝的眾多人物中，有不少人（特別是從事人權運動的人）就提及曾在紐約特別拜訪過謝老師，並接受他的招待。

謝里法老師原來的身分是一名畫家，特別鍾情於畫牛。曾經有一次，我帶他與幾位藝術界的友人到鄉下去，好不容易在偏僻的村落中看到一隻牛，謝老師很認真的在研究，並且請其夫人拍照，並表示還希望能再回到這裡寫生。我知道他的鼻子過敏，受不了顏料所添加的溶劑味道，但是，看到所喜歡的題材時，還是會引起他對畫畫的渴望。

1999年，我第一次試拍謝里法老師時，捕捉了他那冷冷眼神的半邊臉。2005年，在大家為他舉辦六十七歲的生日宴會上，我拍到了謝老師抱著他的夫人，在生日蛋糕後面的燦爛笑容。這是兩張多麼截然不同的照片啊！2006年，我拍了他一個特殊的題材，那是跟拍一整天，從出門買車票、換褲子、畫畫、喝茶、看電視……，這個特別的作品就叫「謝里法的一天」。2008年3月，在國美館為謝老師舉辦七十回顧文獻展時，就在展場播放。

2005年，謝里法老師重新出版《我的藝術家朋友們》，裡面收錄有郭雪湖、廖

修平等等藝文大師，令我相當意外的是，竟然也將我收錄在裡面，我實在有說不出的驚訝！這幾年來，謝老師一直很關心我的攝影，無時無刻不大力幫忙，可以說，如果不是因為他，我絕對沒有如此的成績。2004年，國立歷史博物館館長黃光男邀請我在該館以「台灣頭」為名舉辦展覽，在開幕茶會上，謝里法老師說了這麼一段話，他說：「我對於黃光男館長敢邀請一位初出茅廬的攝影家，在國家級的藝廊舉辦展覽感到驚訝！但時間會證明，黃光男館長的眼光獨到！」

我想，眼光獨到的豈止是黃光男館長而已！

謝老師，衷心感謝！

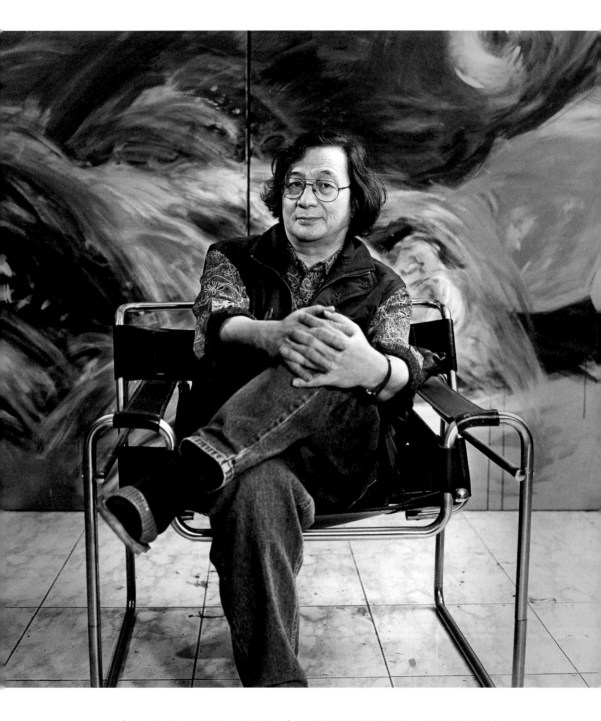

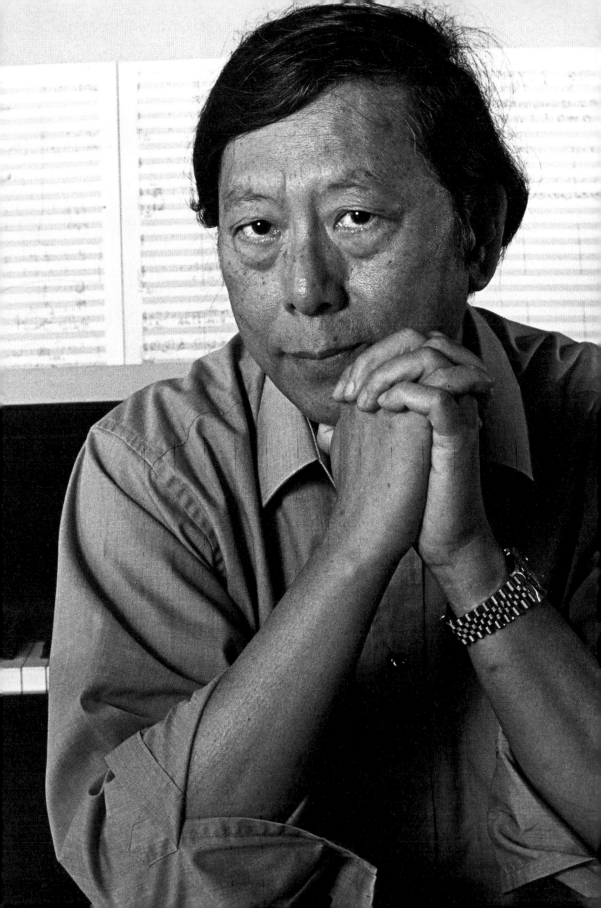

雨港素描

作曲家・馬水龍 (1939—)

我剛開始接觸音樂時，經由朋友介紹，喜歡上印象派時期大師拉威爾的作品。不過，並不是他相當有名的「波麗露」，而是鋼琴曲「加斯帕之夜」裡的「水之精靈」，尤其是女鋼琴家阿格麗希所演奏的版本。幾年後，喜歡的曲子大幅度改變，除了了解更早期的作曲家外，還喜歡上如俄國作曲家蕭斯塔高維契與史特拉芬斯基的現代樂派。這種情形恰巧如我接觸馬水龍的音樂一樣，先是被他的「雨港素描」吸引，後來卻更喜歡曲風迥異，帶有東方神秘與禪味的簫和四把大提琴合奏的「意與象」。

2004年，台中的主婦聯盟請我演講，內容是談音樂欣賞。一開始，我就從馬水龍的「雨港素描」與拉威爾的「水之精靈」比較開始，然後再拿「意與象」與史特拉芬斯基的「春之祭」來對比，談四首曲子的具象與抽象。讓台灣人欣賞到，本土作曲家與西方作曲家在作品精神上的不同。

馬水龍老師的家在藝術學院旁，光線非常好，視野開闊，只是他的皮膚不太能曬太陽。在他小小的和室坐定，我試圖想要打開他的話匣子，但他的話很少，回答也都很簡短。觀看室內擺設，除了一些樂器外，沒有特殊的擺置。難怪他的學生王士文形容他是「再樸實不過的漁港之子」。朋友告訴我，馬水龍愛好的飲食變化不大，有時請學生們吃飯，或受邀在五星級飯店用餐，他特愛簡單的牛肉麵，因為不必麻煩的使用刀叉，就可以簡簡單單填飽肚子。

藝術家如何看待本身的生活與創作之間的關係，是我最常提起的話題。馬水龍老師家有一套音響設備，我想先從他喜歡的音樂曲目聊起，沒想到他說現在大都不聽了，即使有，往往會流於分析曲子的結構，無法專心欣賞。這與我拍攝小提琴教師李淑德一樣，她家也有音響設備，但不太聽音樂，理由是不想被對方演奏的方式影響。

拍照之前，如果時間許可，我會先找找拍攝對象的資料。時報出版的馬水龍傳記《音樂獨行俠馬水龍》中提到，他早期唸書時，對音樂與美術同樣喜愛，為了找出何者是最愛，他做了一個實驗，一個月內不碰畫畫，隔一個月不碰音樂，看看是沒有音樂的那個月或是沒有美術的那個月難過，後來他選了音樂。我一直想引導馬水龍老師比較深入的去談這段過程，但是他只輕描淡寫的帶過，好像選了音樂是理所當然的，幹嘛那麼大驚小怪！我本身從事音響設計，非常喜歡欣賞音樂，但是現在又花了時間在攝影上，我想，有沒有一種可能，哪天我也來測試一下，一個月不聽音樂、不碰音響，另一個月不摸相機，不進暗房，看看哪個月比較難受？

音樂欣賞，有人過耳不忘，有人必須要多聽好幾次才能稍稍記得音樂的旋律，我曾就這個問題，請教過幾位音樂界的前輩。同是作曲家的李泰祥說：「這很容易啊！」但到底是何容易法，卻無法具體說明。樂評家曹永坤先生則說，這是有關個人天份。聲樂家金慶雲則說，她這方面的能力也不強。馬水龍的答案則是多聽，並且要有想像力。可是，從我實際的接觸馬水龍的過程中，或是從拍攝這些照片的回憶裡，可以明顯感覺他的個性是溫和中帶有個人的堅持，對於他說的要富有想像力，卻無法與他這個人的外在聯想在一起。可是，若沒有深刻的想像力，我相信無論如何是絕對做不出「意與象」這麼抽象的音樂。

審視我私人最喜愛的幾首曲子，幾乎都是作曲家在生命遭遇極大的挫折，或是本

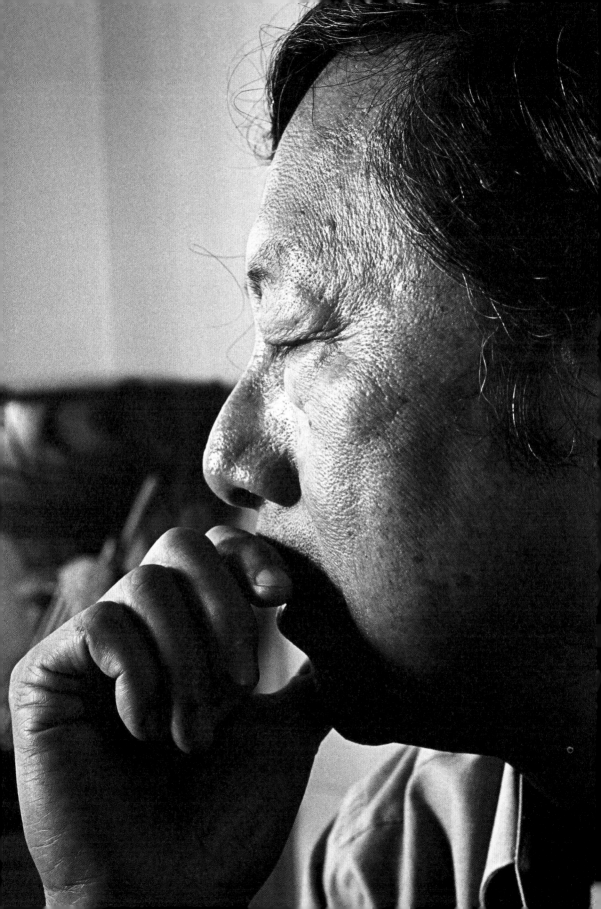

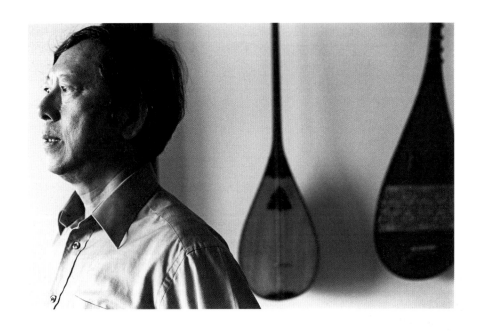

身生活就是波折不斷的情況下所作。如：貝多芬的「英雄第二樂章」、舒伯特的「冬之旅」……。不過，年歲漸長，有時想想，為何要作曲家經過磨難後才能作出對生命深入刻劃的作品？孟德爾頌的環境優渥，不也作出了幸福洋溢的小提琴協奏曲。畫壇前輩林之助就特別喜歡這首曲子！不管創作的成果如何，作曲家在一生創作曲目的生命歷程，就是一段最精采的旋律，一首經典的曲子。至於精不精采，在每段旋律流洩的當下，就已經娓娓道出……。

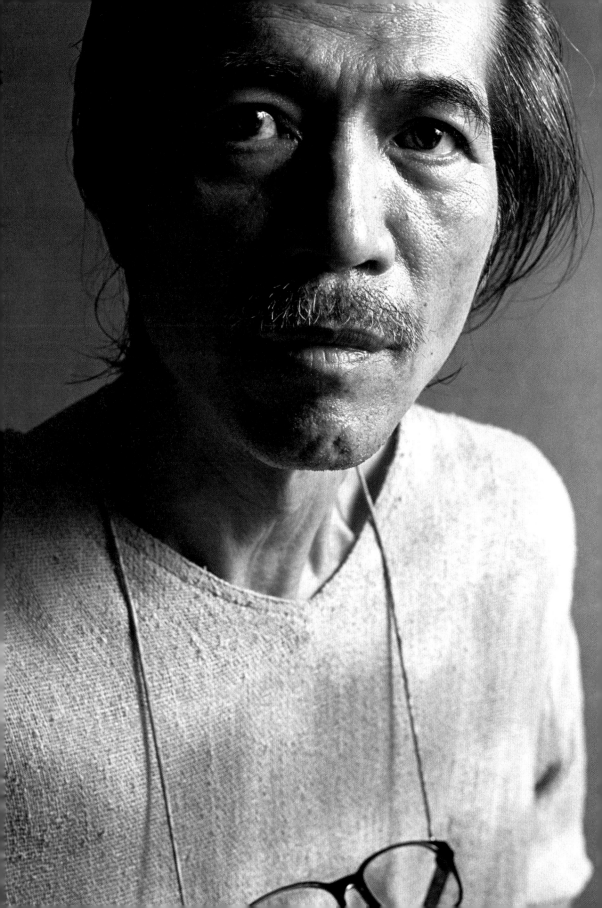

勇敢面對生命的勇士

作曲家・李泰祥 （1941—）

「你的人像作品，把人在黑暗、受挫時，隱藏在內在的堅毅力量表達出來了
……。」拍照前，李泰祥翻閱我的攝影作品，給了這樣的評論。這句話，從患有
帕金森症的他口中講出來，著實令我吃驚！在這之前，雖有不少人稱讚過我的人
像攝影，但這樣一針見血的說出最接近我內心對拍攝的想法，作曲家李泰祥卻是
第一人。後來，我拍出了幾張令我最滿意的人物肖像，其中一張就是他。藝評家
蔣勳及攝影前輩張照堂老師初看到時，還以為是幾年前李泰祥尚未發病時所拍攝
的照片。

二十年前，我還是一位音響迷時，就有了李泰祥的專輯《那些天、地、人》，是傳
統唱片（LP），一張帶有民族色彩的音樂。只是那時還年輕，對這套唱片的興趣
反而不如李泰祥以鄭愁予的詩所譜寫的音樂來得大。漸漸的，聽音樂的重心都落在
古典樂時，對國內作曲家的作品距離也就愈來愈遠。現在想想，視野實在太小。

我與李泰祥的話題，是從一張他客廳那套百萬音響器材上的唱片開始。這是一張
顧爾德在1956年所彈奏的巴哈「郭德堡變奏曲」，由於顧爾德有兩次的演奏版
本，差異非常大，很令人訝異的是，1956年的這張是顧爾德人生第一次錄音，而
1981年的版本則是顧爾德生命最後一次的錄音。我問李泰祥比較喜歡哪個版本，
他笑笑的說：「你內行！」

由音樂聊到音響器材，李泰祥的興致愈來愈大，但可能他剛吃的藥藥效逐漸消

失，精神愈來愈差。其實，這種帕金森的藥本來最好不要多吃，可能是因為那天聊得很高興，李泰祥又吃了一次，不到半小時，精神又來了。

我有點後悔沒帶錄音機，因為除了聊天，李泰祥還到琴房用顫抖的手彈了幾段音樂，也唱了幾句。不過，他說病魔實在太厲害，有時彈著或唱著就忘了，現在都只能靠一天中短暫的清醒時刻創作，那種不輕易向病魔低頭的信念，真的非常令人動容。但深受病痛所苦的他，當被問到以前眾多的羅曼史時，他只是悠悠地說他的身體狀況已今非昔比。

以前的李泰祥是多麼風光，對照著現在，實在天壤之別。環視他的居家環境，稱不上理想，雖有一套百萬音響，但卻拿一部廉價的DVD唱盤來播放音樂。然而，在這麼艱困的條件下，李泰祥卻依舊保持著旺盛的創作熱情，也有勇氣對抗生理上的病痛，或許就是因為如此，才使得他看我的作品格外的與眾不同吧！

到外地拍照，我通常會在用餐時間前離開，如果耽誤了時間，有時被拍攝者會邀約一道用餐。當我拍完李泰祥時，已經中午十二點四十分，環顧他的屋內，應該沒有人為他準備，我便約他一塊午餐，並堅持我來付費，他欣然同意。望著他佝僂的身影，帶著不穩又疲憊的步伐，在路上一步一步的走著，我的內心五味雜陳。到了餐廳，看他用顫抖的手為了將湯汁拌入飯中，竟也把飯粒撒出了桌面。看著此景，不由得心裡有微顫的痛楚與不忍。用完餐，正要離去時，迎面而來一位打扮入時的小姐，認出了李泰祥：「您不是李大師嗎？我們幾年前在PUB見過面……，我現在在上海，如果您到上海來，一定要來讓我招待。」幾分鐘前，面對不由自己的落寞，幾分鐘後，面對佳人的讚美邀約卻只能漠然，兩相對比的落差，真實的在眼前上演，觸動了我心底前所未有的震撼，許久……。

2003年2月，我從媒體上得知李泰祥與他的弟子在員林演藝廳，演出他的新作品，

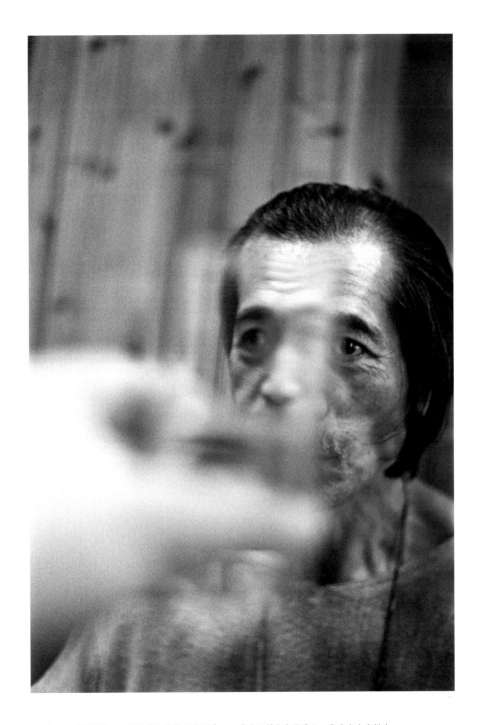

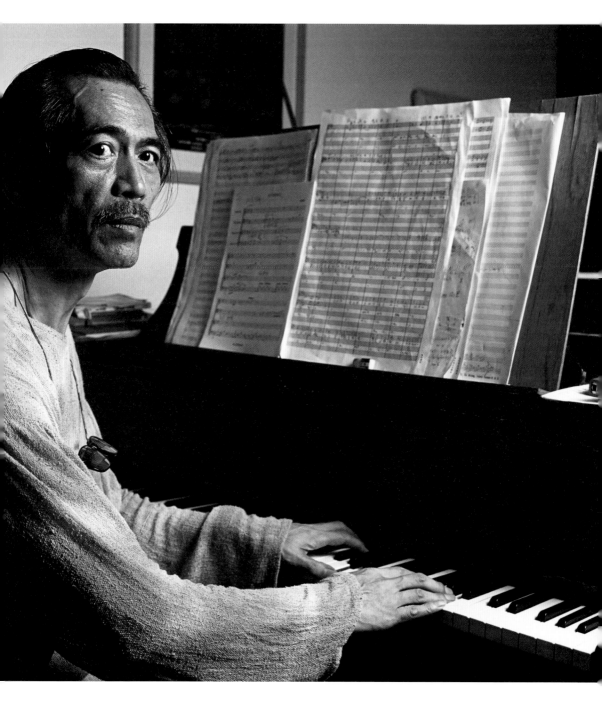

並且聽說他的病情有好轉穩定的跡象，內心實在為他高興。在這之前，他也曾到台中來，接受電台的訪問，我的內人鼓勵我去看看李泰祥，但是，不知道為什麼，我的心情依舊停留在那次見面的光景裡，那種五味雜陳的感覺卻始終揮之不去……。

那年9月，一位住在美國的台籍友人Linda，在聽我說起這段往事之後，說想送李泰祥一部好的CD唱盤，為了此事，我再度前往拜訪李泰祥。當李泰祥蹲在他的音響前，靜靜聽了五分鐘自己的曲子後，吃力的站了起來，感動的對著我說：「這聲音實在太棒了！」我並沒有對他說，這器材中有一部是我親自為他做的……。

我與李泰祥說的話不多，但也許是心有靈犀，2007、2008年我展出不同於人物系列的內心風景攝影作品時，兩次展覽的開幕茶會，身體行動極度不便的李泰祥，都親自出席。因為他說，實在是非常喜歡這些作品。

記得第一次拍李泰祥，他邀我幾天後到台東當他音樂會的貴賓，我無法前往，當時與台東縣文化局長林永發尚未認識，後來熟悉了，還從他口中得知李泰祥搬到三重，住家比以前寬敞，但環境卻比較雜亂，他的精神意識比以前好，但身體狀況卻差了。

幾年風塵僕僕的南北奔波拍照，耗費極大的時間、精神、體力與金錢，我卻樂此不疲。偶爾我會向好朋友提起，人像攝影對於攝影家的影響，可以用一個例子來形容，那就是畫家高更一輩子到過兩次大溪地，第一次去了兩年，當他不得不回巴黎時，在船上他說了這麼一段話：「比來時多了兩歲，卻年輕了二十年，比來時野蠻，卻多了智慧！」無疑的，這也是形容我拍攝李泰祥的心情，最貼切的例子。

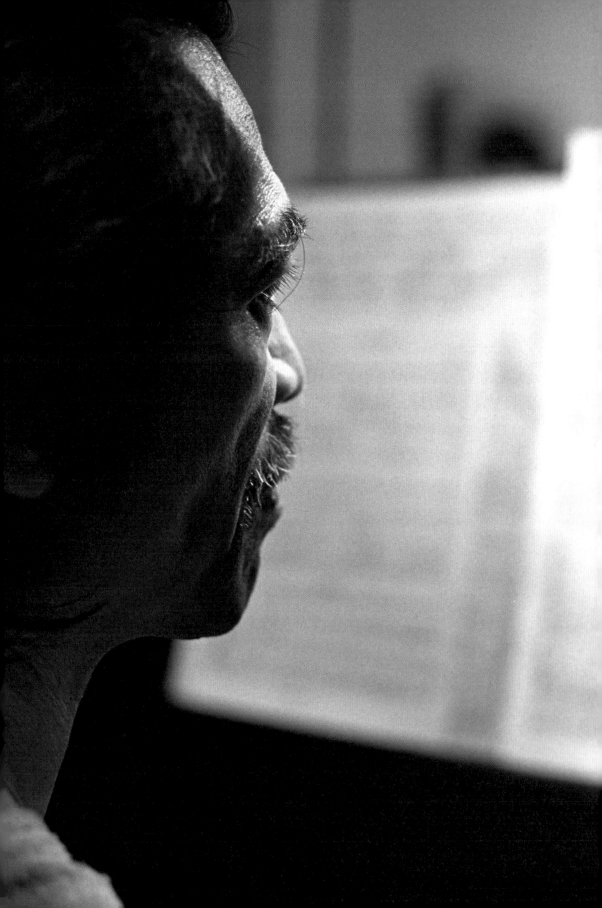

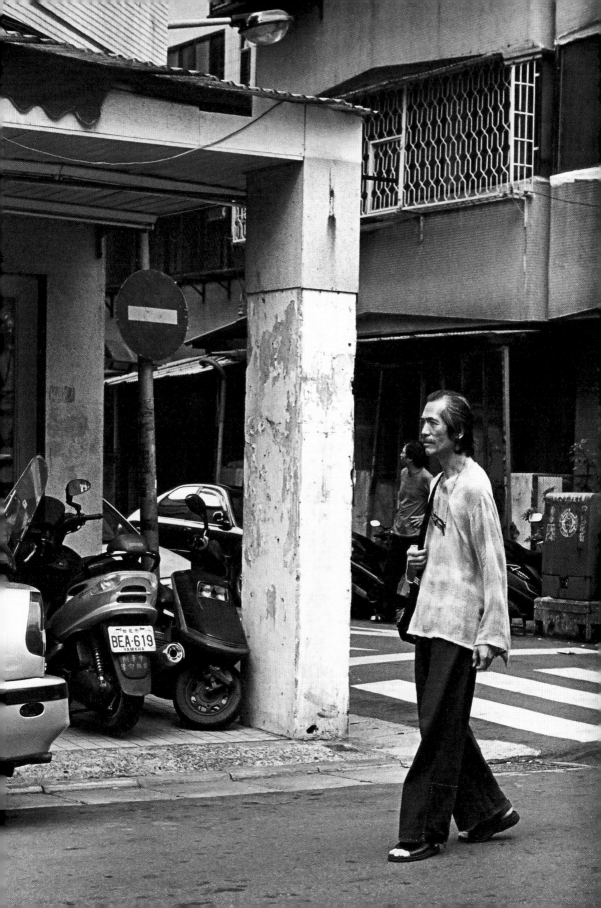

照堂三十

攝影家・張照堂 （1943－）

在電視上看到攝影家何經泰說：「在台灣，沒受到張照堂老師影響的年輕一輩的攝影家已經不多。」我心裡突然犯起了嘀咕：「我就是那個少數沒被影響到的其中之一！」現在回想起來，覺得那時自己的視野實在太小。

那段畫面來自公共電視製播的張照堂紀錄片，標題為「看，不見，張照堂」，記不得是什麼時候買的，但一定是在2002年，我到公共電視所在地內湖打算拍攝張老師被拒後，心裡有些失望，所以才會在聽到何經泰的這段談話時如此想。

2002年，當我拿到國家文化藝術基金會的補助，進行拍攝「台灣頭」計畫時，攝影圈裡想拍的人包括柯錫杰、阮義忠、郭英聲，還有張照堂等等，很奇怪的是都被拒絕了，柯老師是一年多後才拍到，阮義忠則是軟性拒絕了三次最後同意，張照堂老師直到2007年底才拍到，距離當初約他拍照，已經相距有五年多。郭英聲老師呢？2008年12月才拍了幾張，他還說我怎麼那麼堅持。

2002年，雖然當時張老師拒絕拍照，但他倒是看了我的作品，並給予挑選作品時應注意的建議。比如說：我拍申學庸老師，當他看到我挑了一張表情嚴肅、反差很大的作品時說，以他對申學庸的認識，她的為人應該沒那麼尖銳、強硬，建議我重新挑選。我一直記得這事，並且從那時起，重新思考挑選肖像攝影作品的重點。就這點來說，那時的我的確已經受到張照堂的影響。

2008年，在「風景 安靜」攝影展開幕座談會上，我回憶到拍照被拒的事，張老師還有點賴皮的說：「我當時並不知道你是要來拍照的啊！」

台灣的藝文生態很奇怪，竟然把攝影歸類在美術類。所以，每次藝文界最高榮譽的國家文藝獎，攝影人士要拿到都是難上加難。張照堂老師是第一位以攝影家身分拿到國家文藝獎的人，往後幾年，柯錫杰老師也曾拿到。

在剛拿相機拍照自娛時，我就看過張照堂的豬背、裸背、無頭的人等等作品，當時雖說不上特別喜歡，但的確留下很深的印象。而印象更深的是在那支紀錄片中，雲門的林懷民說：「張照堂的作品從來不想討好別人，這是一種美德！」後來幾年，我才逐漸體會到「不想討好別人」在藝術創作領域上，是多麼困難與重要！

2002年被張老師拒絕拍照後，我就沒再與他連絡。但有事沒事，還是會看看他的那支紀錄片。後來網路的部落格（Blog）興起，不知怎麼的，有天我竟然逛到一個名為「哆拉老師的又一天」部落格，細看下好像是張照堂的，但又不敢肯定，一段時間後才確認，沒想到台灣一流的藝文大師也玩起部落格，而且玩得很認真，那時我只敢做個潛水員，不敢在上面發言，直到……。

黃華成！張照堂介紹了黃華成所設計的書籍封面，但缺了三本，其中一本是黃華成所設計的日本武俠小說《佐佐木小次郎》。拜老天爺所賜，我的書架上就有這麼一本書，自此，我又與張老師連絡上。2007年，文建會舉辦黃海岱老先生的「百年榮耀攝影展」，由張照堂與劉振祥出面邀請幾位攝影家提供作品聯展，我也展出幾幅。即便這樣，2007年4月，我仍舊不敢對他重提要為他拍照這件舊事。2007年9月，我從美國流浪回來，並且整理出一些作品，那時還怯生生的邀張老師到劉振祥的工作室聊天。當時我帶了那些作品，但一直不敢拿出來，眼見時間一分一秒過去，最後終於鼓起勇氣，拿出作品請他過目。就這樣，當場他馬上為我

撥了電話給台灣國際視覺藝術中心（TIVAC）的全會華先生，後來就這麼敲定了展覽的事。2008年「風景 安靜」展覽開幕後，全會華先生向我透露說，他與張照堂認識那麼久，這是他第一次跟他推薦攝影家。聽到全會華先生這麼說，我內心非常感動。

碰了兩、三次面後，我終於E-mail告訴張老師拍照的事，希望他能同意。他回信時並沒有給答案，於是我就直接和他約定為我編排作品順序的下一次見面，當作是僅有的拍照機會，帶了三部相機與他在咖啡廳碰面。這三部相機，其中有一部是數位的，裝有大範圍的變焦鏡頭，想說不管面對什麼狀況，至少有一支鏡頭就可搞定。但我最喜歡的人像是用徠卡的單眼相機R8配上100mm／f2.8 apo鏡頭的組合，可以拍出最銳利的影像品質，但又怕光線不夠造成晃動，所以又帶了機身快門最穩定的徠卡M系列相機。

那天是陰天，光線極差，我一看心都涼了一半，萬一只有那次機會怎麼辦？也許是老天爺幫忙，在極差的光線下，張老師跑到外面抽菸，我在裡面隔著一層玻璃拍他，竟然拍到了兩張相當不錯的作品，一張是數位拍的，另外一張是他抽菸的樣子，有點屌——這個畫面有兩張，都是徠卡拍的。

也許是受到拍攝畫面的吸引，我竟然興起一個標題：「照堂三十」；想要拍攝張照堂臉上豐富的表情變化三十張。當然，一次的拍攝機會已經相當難得，要拍到三十張作品，那不知道得拍幾次才成？

所以只要有碰面機會，我就將相機帶著，能拍時就毫不畏懼的拿出來拍。但拍到第三次或第四次時，他被拍煩了，也拿起了他的武器——相機，我們兩個就這樣對槓了起來。

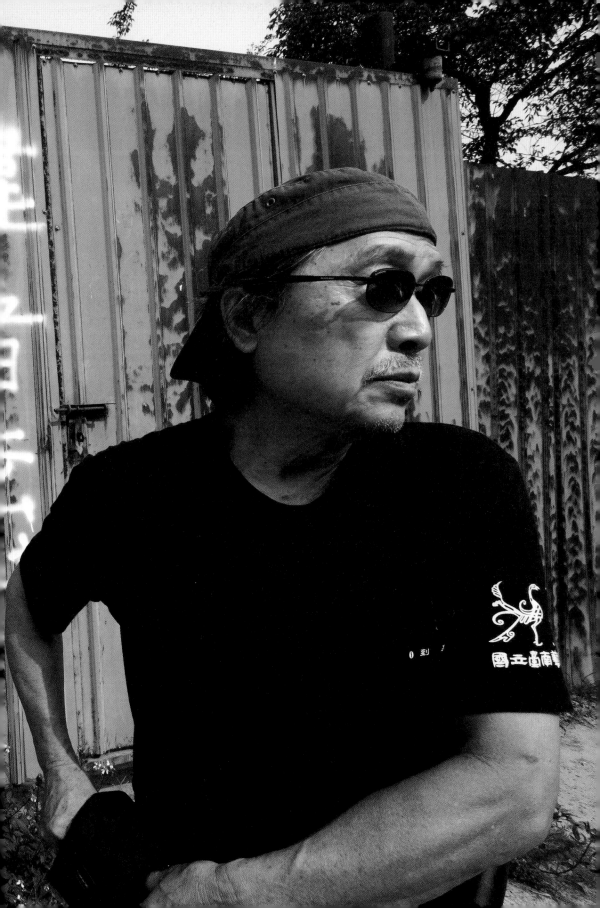

另一次，張照堂老師形容自己是自投羅網，那時他到台中辦完事後，到我的工作室來，我預先準備了攝影棚，準備了4×5大相機，還有哈蘇的中型相機，當然怕萬一，數位相機也帶著，還有徠卡，精銳盡出。沒想到好說歹說，他硬是不願意用棚燈拍攝，不過，那天從窗戶透進來的光線實在太棒了，連張老師都說老天爺都在幫我的忙，雖然不能用攝影棚拍他，我還是用大相機拍了十八張4×5的大底片，外加四捲120中型底片，當然還有數量不少的數位相機作品。不過，因為我拍得太投入了，沒有發現張老師已經被拍煩，除了鐵青著一張臉外，後來，他也拿出他的武器（相機），我們兩個就這樣互拍，頗有較勁的意味。這段過程有被拍入紀錄片，那位紀錄片的女導演說，她看到張老師氣成那樣子，連移動一下拍攝角度都不敢，只有我還傻傻的拍。等我拍得過癮極了，張老師非常正經的說：「我們可不可以同時放下手上的相機！」

這段日子以來，我深受張照堂老師的鼓勵，並且從他的身上看到一位為人師表、提攜後進的典範。至此，我更深深感受到何經泰所說的，在台灣中壯輩的攝影家中，很少有不受到張照堂影響的。

2008年5月，張照堂整理了他一輩子的作品，選在我的工作室首次發表。

雖然我拍攝過那麼多人，技術應該非常純熟才對，但，面對這麼一位前輩，其實是非常緊張的，並且也出了好幾次狀況。比如，第一次拍他的底片，在暗房時竟然出現要命的疊片現象。有一次拍他時，明明他就在我面前一公尺多，竟然將傻瓜相機上的對焦切到無限遠。拍他的十八張4×5大底片中，前十張因為眼睛老花，看不清楚快門數字，應該使用1／30秒快門的我，竟然是用1／60秒，第四捲120的底片在捲片時也發生問題……。

林林總總的問題，會讓人懷疑我真的是一位專業攝影家嗎？但是，即使是發生這

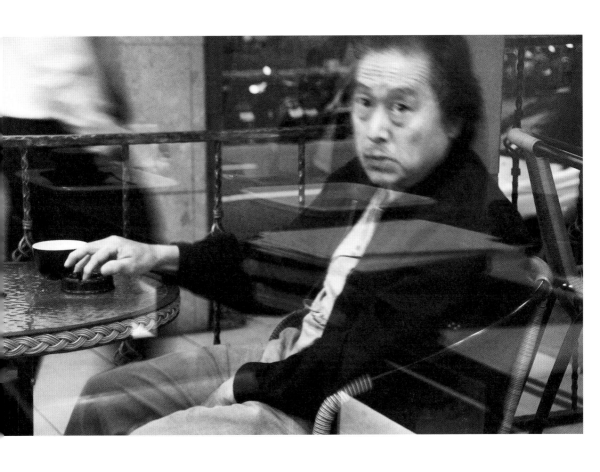

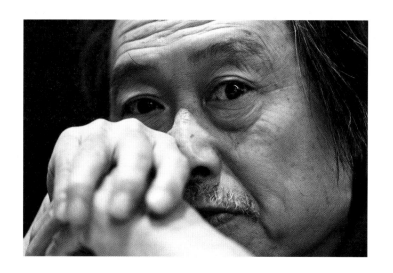

麼多不該發生的技術失誤，張照堂老師竟然是我拍攝人物肖像以來，拍出最多好
作品的一位。

攝影家拍別人，有一天被拍時，感覺一定很怪。雖然張照堂不太願意被拍照，但
當我要求他靜靜的面對鏡頭時，他也願意如此。我認為這種與鏡頭對決的勇氣，
不是每個攝影家都會有的。

第一次到TIVAC討論展覽時，我在藝廊裡面，就看著張老師帶著紅色的安全帽，
騎著一部白色的小機車來，模樣實在可愛，但當時我連從裡面往外拍的膽量都沒
有。2008年11月，有一次我們相約在一家咖啡廳聊天，結束後他騎腳踏車離開，
我衝出去拍照，沒想到張老師還俏皮地說：「拍不到！拍不到！」

「照堂三十」，本來應該是很困難的一件事。但現在，也許我要改成「照堂五十」
或「照堂一百」了……，希望老天爺幫忙！

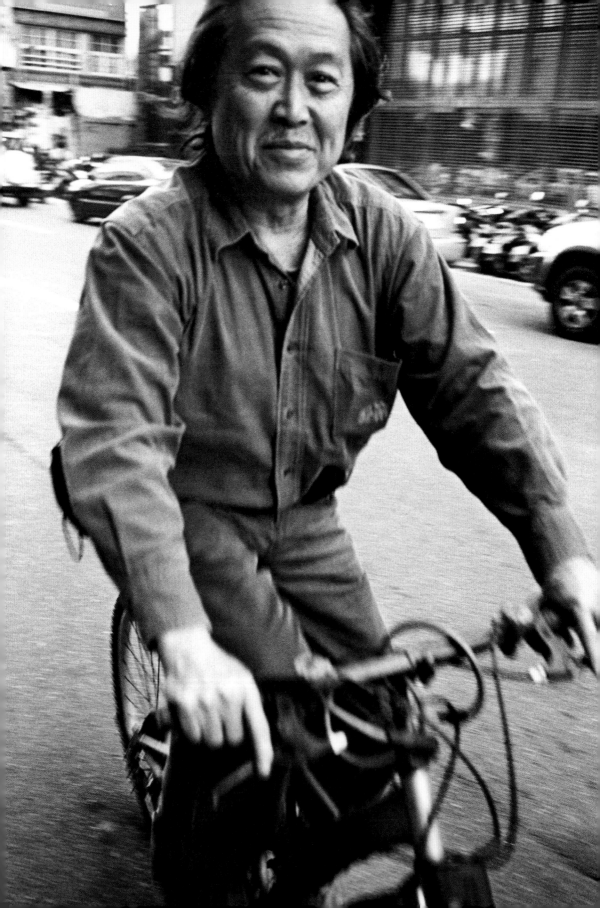

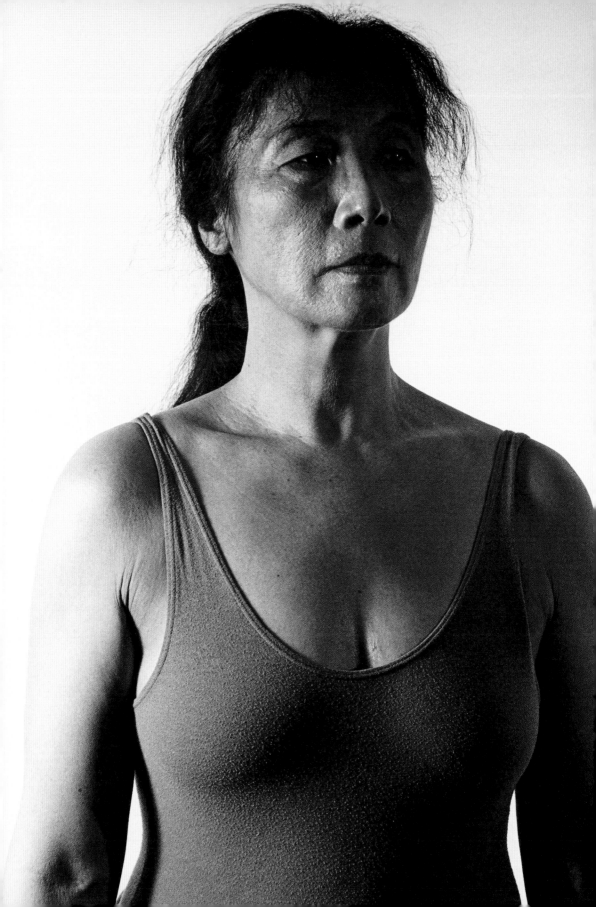

我也犯了全天下男人
都會犯的錯

模特兒・林絲緞 （1944-）

20世紀初的巴黎，人文薈萃，多數在40、50年代紅透半邊天，我們所熟悉的文人雅士，在20年代當時，才正在巴黎尋找安身立命的地方。又或者，只是那時的巴黎物價低廉，讓這些窮藝術家們生活得起的地方。不管如何，巴黎吸引了不少一次世界大戰後，從新大陸移民過來的年輕藝術家的目光，其中當以海明威為代表。若是提到海明威，就不能不提費茲傑羅，以及讓海明威寫出「失落的一代」這句名言的葛楚・史坦恩。而每次提到台灣第一個專業裸體模特兒林絲緞，我也會聯想起在巴黎藝文沙龍的大姊大葛楚・史坦恩，這真是有點奇怪的聯想？

以現在開放的社會風氣來看，林絲緞的模特兒生涯一點也不值得大驚小怪。但在四、五十年前民風保守的台灣，從多位老一輩的藝術家口中得知，當年裸體模特兒林絲緞，的確造成了不少社會話題。

第一次見到以她為模特兒的作品，是從攝影前輩柯錫杰早期為她拍攝的全裸背部開始。之後陸續有很多美術或雕塑的藝術家，如王水河，李德等等，都曾拿出以林絲緞為主題的作品給我看。幾年前，當我拍攝席慕蓉時，她告訴我一個小故事，當時林絲緞為了當一個稱職的模特兒，會在前一天特地裸體去做日光浴，將膚色曬得均勻，去除身上內衣的顏色痕跡。席慕蓉又說，當年她在師大教室看到全身古銅色，散發出健康氣息的林絲緞，內心受到很大的感動。

美術評論家謝里法曾說，我一開始都是拍攝出名的人，以後如果沒讓我拍到的，就不算出名。這當然是玩笑話！可是拿來套用在林絲緞身上，卻很適合。當年請她來當模特兒的藝術家，今天看來，在藝壇的地位成就早就有目共睹，沒畫過或雕塑過她而還能受到肯定的藝術家，還真是極為少數。面對一位這麼重要且特殊的人，我當然很早就想拍攝，但總是不得其門而入。後來想到她過世的先生李哲洋是音樂界的人，我才從這層關係入手，輾轉透過幾個人，終於連絡上一位李哲洋的姻親，但對方告訴我，不要對林絲緞有太多期待。當時我並不知道什麼意思，後來第一次在台中見面，當時她在小學演講，休息時間在走廊聊天時，林絲緞當場就抽起菸來，動作氣質稍有不雅。我想，這位姻親指的可能是這個。但是，隱隱約約，我好像看到了當年引起話題，不在乎別人眼光的林絲緞。真好！

約了拍照那天，居家的林絲緞，比第一次見面時來得輕鬆，依舊抽著菸。我們先看之前我所拍攝的作品，聊著聊著，沒想到等她更衣出來準備拍照時，已經過了兩個鐘頭。當時聊得很愉快，但不太記得談了什麼，只知道那天拍照拍得非常順手，我把兩種感光度的底片都拿出來拍完（通常我只會使用一種，方便沖洗底片時的一致性），比拍別人多了一倍底片的份量，卻只花相同的時間，可見過程是多麼得心應手。後來攝影前輩張照堂看過其中一張林絲緞拿著菸，有點跳舞姿勢的作品，讚美我拍得非常好，還問我打了幾盞燈。當時我都帶了三盞棚燈出門，但一般只會打上兩盞，不過，看到這張作品，應該三盞全用上了。由此證明，這次的拍照，我是非常投入的。

朱銘、謝里法兩位藝文大師得知我拍過林絲緞後，都問我同樣的問題：「她有裸體讓你拍攝嗎？」那天我的確有提出這個要求，但林絲緞說第一次與我見面，對我這個人不熟，不能答應。不過她又說，下次我若想拍六十歲以上女人的身體，只要開始進行，就可以來找她，言下之意，她還是有答應的可能。其實，拍不拍她的裸體並非重點，在作品中，我拍到了一張正面照，但她的頭偏向一邊，這張

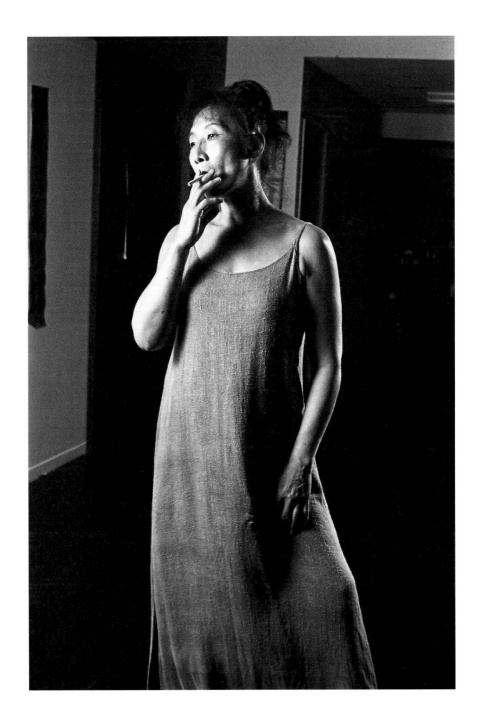

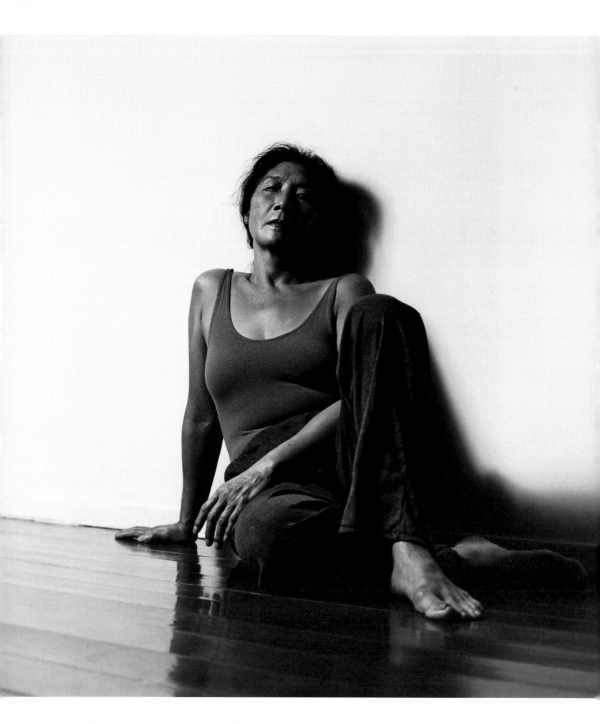

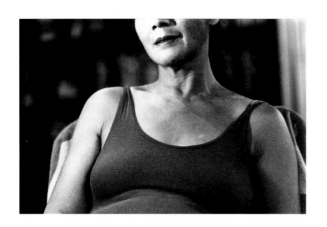

作品透露出模特兒的尊嚴，讓人不能再以有色的眼光看待她。最讓我驚喜的是，有一張林絲緞坐在地上，靠在牆邊，其神情體態悠然自若的放鬆，充分表達出模特兒與攝影家之間的信任感。

多年後，重新整理這批照片時，卻發現了一張令自己也莞爾一笑的作品，那是一張我的鏡頭只對著林絲緞胸部的照片，雖然還不到特寫的地步，但也夠近了，近到會讓人臉紅的程度，看來，我也犯了全天下男人都會犯的錯！

以她為創作的藝術家，都稱讚林絲緞身材好，六十歲的她依舊保養有道。我知道她曾收集資料出版過《我的模特兒生涯》（上）（下）兩本書，在書局早已找不到這套書。後來，我在一位藝術家前輩的家裡，發現林絲緞在民國50幾年所舉辦的裸體攝影展的作品集，我用數位相機翻拍了這些資料影像，在往後好幾場的演講裡，我都拿這些幾十年前的林絲緞與我現在拍攝的林絲緞來做比較，作為演講的結尾。當年舉辦這場令人咋舌的展覽時，我還未出生，沒想到四十幾年後，我卻恭逢其盛，並為當時的模特兒留影，這就是生命有趣的地方。

那天談話的內容，多少圍繞在台灣藝文界人士的身上，我只隱約地記起林絲緞說她家早期是台北的文化沙龍，很多藝文人士常往她家跑。或許是如此，我的印象中便老拿葛楚・史坦恩與林絲緞連在一起，一是作家；一是模特兒。但是，寫出《美國人三部曲》的葛楚，晚年剛愎自用，朋友愈來愈少。林絲緞雖早已離開模特兒生涯，自創一家啟發式兒童舞蹈工作室。但是，我所碰到的老藝術家們，對她都稱讚有加。我也有同感。一位真正專業的模特兒，在鏡頭前面，永遠是那麼敬業、自信的展露最恰如其分的姿態。我想，要不是拍攝那天沒底片了，肯定快門喀喳喀喳的聲音絕對會無可抑制的響下去……。

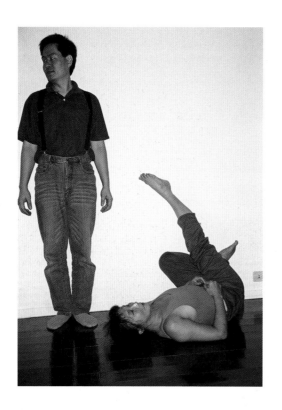

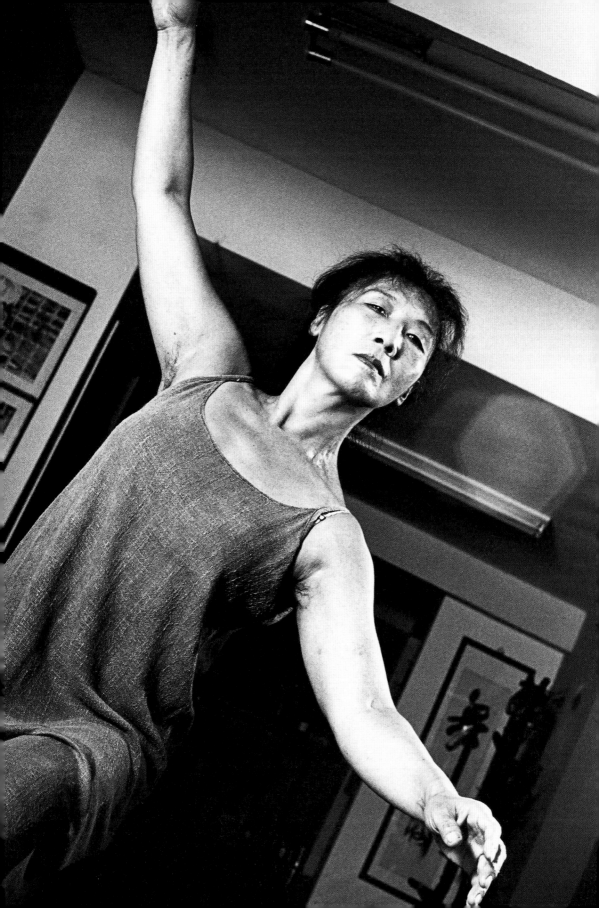

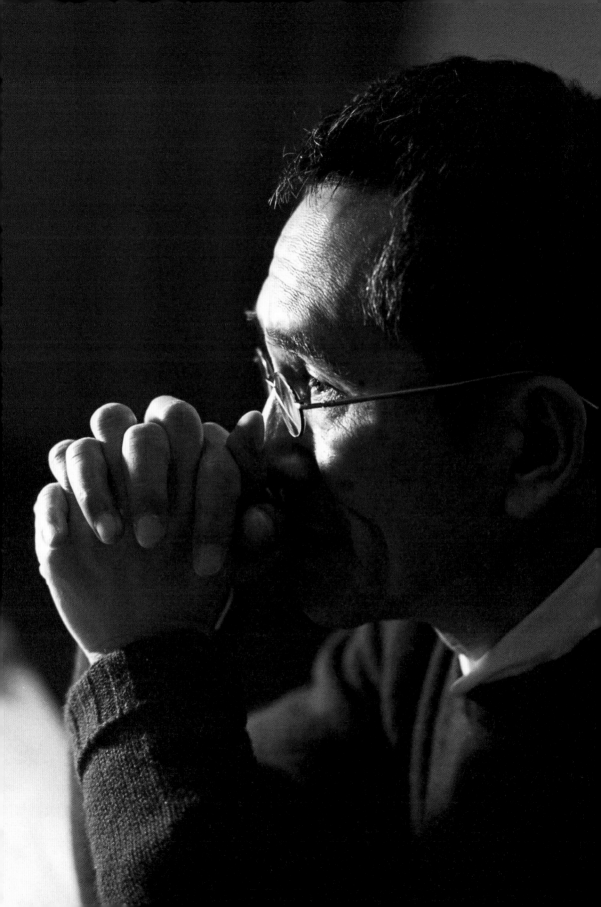

這個年紀的人
也許就適合這個光線

舞蹈家・林懷民 （1947－）

我的攝影藏書中，包含許多的人物攝影專輯，其中，在美國女攝影家伊摩根・康寧漢（Imogen Cunningham）的作品集中，她拍攝一位在美國現代舞界非常重要的人物——瑪莎・葛萊姆，當下就吸引我的注意。其實不只伊摩根拍過她，加拿大人像攝影大師卡許（Karsh）也拍過，只不過他拍的是老年的瑪莎・葛萊姆，難得的是伊摩根拍的是年輕時裸身的瑪莎・葛萊姆，那是在1931年。

林懷民曾在美國的瑪莎・葛萊姆舞蹈學校上過課，那時的瑪莎・葛萊姆已經無法親自授課。林懷民回台幾年後，瑪莎・葛萊姆曾在台北參觀過雲門舞集，並對其舞藝大加讚賞。在拍攝林懷民之前，我特地看熟了他的傳記以及他的作品「流浪者之歌」的影片，從中準備了幾個藝術上的觀念問題想請教他。當我在雲門的練習場準備拍他時，他在忙碌中抽了個空檔，就如同舞蹈身段般乾淨俐落，轉過頭來對著我說：「你看要我怎麼配合你儘管說，但是，我實在抽不出時間與你講話！」2008年12月，我受邀到南部某科技大學演講，這學校中有一位攝影老師也跟我提到，他接了一個文建會的案子去拍林懷民，拍攝現場是在國家戲劇院，趁著排練的空檔，林懷民只給他不到五分鐘的時間，按了兩下快門後就回後台忙了。

拍照的前兩天，我才剛北上參加朱銘老師的新書發表會，會中，《天下》雜誌的高希均教授就曾說過：「台灣除了是電腦主機板輸出國之外，也必須做到文化輸

出。而在台灣，有能力做文化輸出的人士只有兩位，就是雕刻大師朱銘與舞蹈家林懷民。」這位高希均教授口中有能力做文化輸出的舞者，拍他的那一天，出乎我意料之外的竟抽起菸、翹起二郎腿，衣服有點邋遢，工作時表情有點嚴肅，全身上下只有眼睛發出令人折服的光芒。而從我開始連絡雲門的行政人員到拍攝當天，經過了半年多的時間，中間吃了不少次的軟釘子；不容易被答應的原因，是因為林懷民說他有點被拍怕了。

正因為被拍怕了，對於我的拍照，林懷民的反應並不積極。我先是與他並坐在一起，觀看雲門舞者練舞，幾十分鐘下來，我們並未交談，當練習快告一個段落時，林懷民突然轉過頭來問我：「要拍些什麼樣的照片呢？」我翻了隨身帶的黑白攝影作品集，他看過兩、三張，又轉頭去看雲門舞者，再次燃起一根菸吞雲吐霧，專注在他的工作上。那時，我拍照還不夠大膽積極，心裡七上八下，只想著待會兒要如何開始，忽略了精彩的畫面已經在旁邊上演著。

若你以為林懷民是如他外表一樣冷漠的話，那就錯了。朱銘老師新書發表會當時，林懷民還託人送了盆小花過去，朱銘的夫人請我向林懷民致意，當我轉達時，只見他瀟灑的說：「謝什麼！我過年還要去他家喝酒呢！」

拍攝林懷民的過程中，我倒是意外獲得了一個寶貴的想法。當我一進入位在八里雲門的練習場時，恰好有一道午後的光線從窗外穿透進來，灑在地上，配合背後黑色的布幕，感覺很棒，我曾向林懷民提過這個場景，希望能在這條件下拍攝幾張作品，然而，就在等待之間，這道很棒的光線逐漸由亮變暗。我心裡有點急，卻又不好表明，等到林懷民站到這個理想的地點時，光線已經弱了下來，我有點喪氣，沒想到他說：「也許，我這個年紀的人就是適合這種光線。」當下，我了解了攝影家在選擇拍攝條件時，也許被拍攝者同樣也有自己的想法。但當你就是攝影家時，是要以自己的想法或被拍者的意思為重呢？這始終是個值得思考的問題。

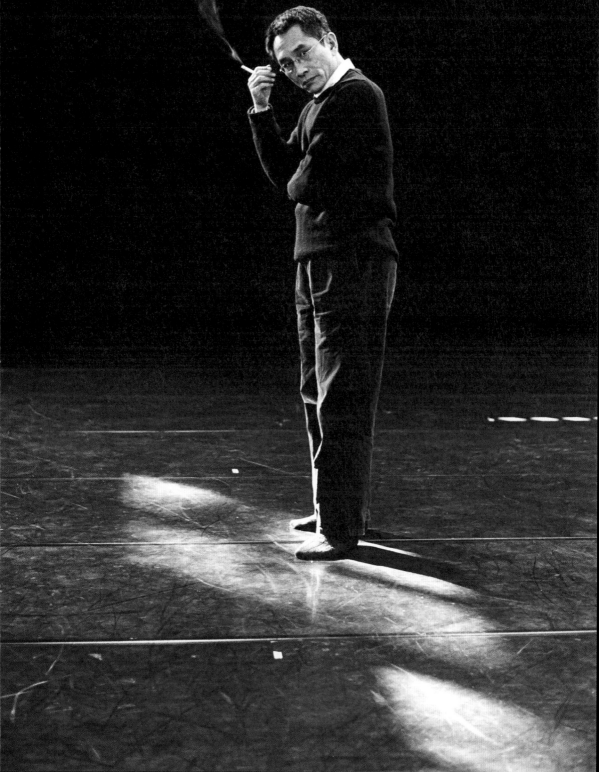

林懷民是懂攝影的，在一連串的拍攝過程中，即使一直處在邊工作邊讓我拍照的情況下，他仍有意無意的做出幾個很棒的鏡頭表情給我。當下我就明白他的用意，但我更希望從中去抓到我想要，而不是他給的表情。結束拍攝後，我很興奮的告訴林懷民：「我拍到了！我拍到了！」他接口說：「我知道你拍到了！我知道你拍到了我從來沒被拍過的。」

那張我拍到的照片，就是林懷民一隻手撐著下巴，一隻手遮著一個眼睛，在僅露出的那個眼神中燃燒著某種東西。其實，這張照片真正的拍攝過程是，當時林懷民看著舞者練舞，我不好意思用攝影棚燈，怕閃光會干擾他們，於是我便用了一盞500W的燈泡照他。一段時間後，他被照得有點受不了，於是在本來就撐著下巴的姿勢中，再提起另一隻手來遮眼睛，當時我在他前面45度左右拍了兩張，覺得力量不夠，於是站到正前方，擋住林懷民觀看舞者的視線，迅速按下兩張快門後離開。

在伊摩根‧康寧漢（Imogen Conningham）這本攝影集當中，有攝影家的自拍像，有攝影家拍別的攝影家，也有其他各領域的藝術家及一些景物的照片。這麼多的作品當中，我最喜歡的是攝影家所拍攝的墨西哥女畫家卡蘿的人像，在這張照片中，卡蘿只是靜靜的望著鏡頭，光線安排極為簡單，像極了荷蘭畫家林布蘭慣用的打光方式；就在一切條件都極為單純的情況下，攝影家捕捉到了直指女畫家內心世界的影像，成為這本攝影集裡最有力量的作品；我想拍攝的作品就是如此。在這次拍攝的過程中，雖然林懷民有意無意間給了我很棒的鏡頭，但我最想拍的，就是林懷民眼睛裡的東西，一張看著他的眼睛，內心就發熱的照片。

作家李昂說，我拍到了少年林懷民憂國憂民的內心……。

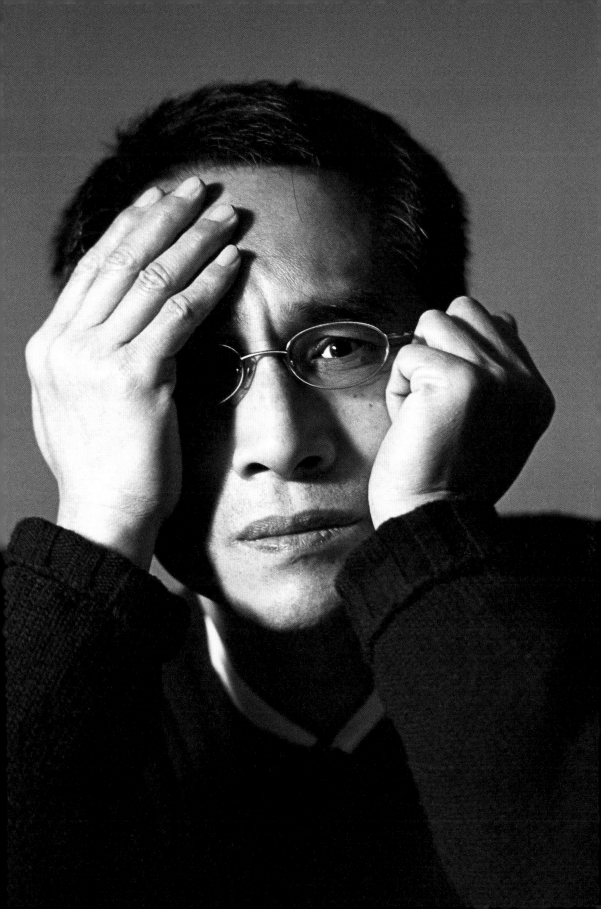

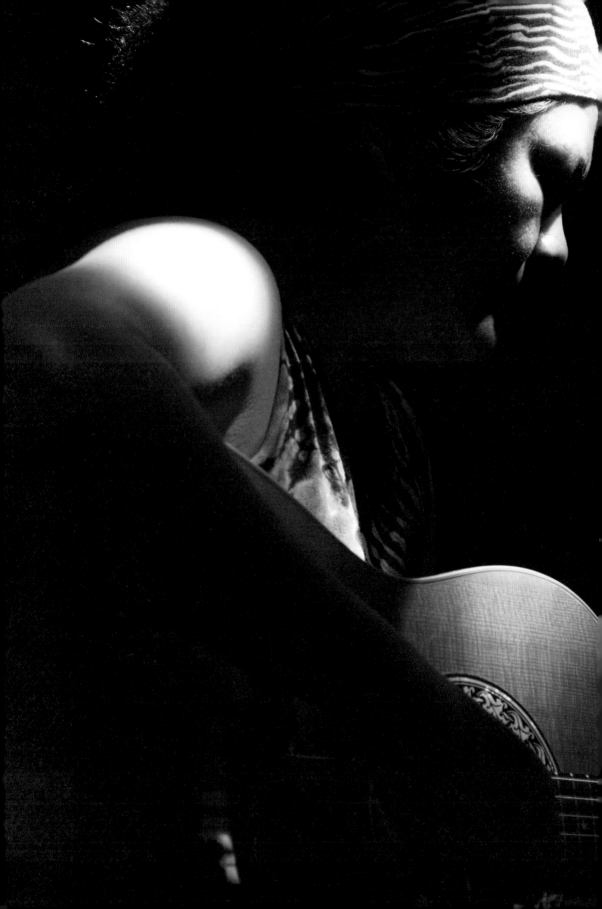

我的爸爸媽媽
叫我去流浪

原住民歌手・巴奈 （1969—）

2001年剛進入夏天，我接到友人從加拿大撥來的電話，談及他新近的詩作，從海灘English bar寫到爵士女伶Billy Holiday的歌聲，再寫到目前他孤獨的心境。這位朋友在電話中唸了詩作，當時，我只覺得他的想像力無限寬廣……。

2000年夏天，我曾開車帶著這位友人到台灣東部旅遊，其中一站停留在紅葉棒球隊所在附近的「布農部落」，那是我第一次真正聆聽原住民的歌聲，當時吸引我的除了主唱之外，還有她旁邊一位有十足原住民味道的男人。2003年11月，我與謝里法老師同遊台東時，謝老師告訴我這個男人名叫那布。因為喜歡，後來自己又去了好幾次「布農部落」，卻沒再見到那布的身影。

Billy Holiday的歌聲毋庸置疑，她的〈Lady sing the blue〉直接用歌聲唱進生命的靈魂深處，沙啞的嗓音訴說著滄桑的人生際遇！

2005年，我造訪台東都蘭，到糖廠想找點音樂，經人介紹買了一張「泥娃娃」，唱歌的歌手名叫巴奈，回家後播放，第一個閃過的念頭就是Billy Holiday……。

有人說：「巴奈的音樂太悲傷，不能常聽，頂多一週聽一次……。」很奇怪的，聆聽巴奈，我反倒有種從滄桑到平靜的感覺，於是，那陣子天天聽巴奈！

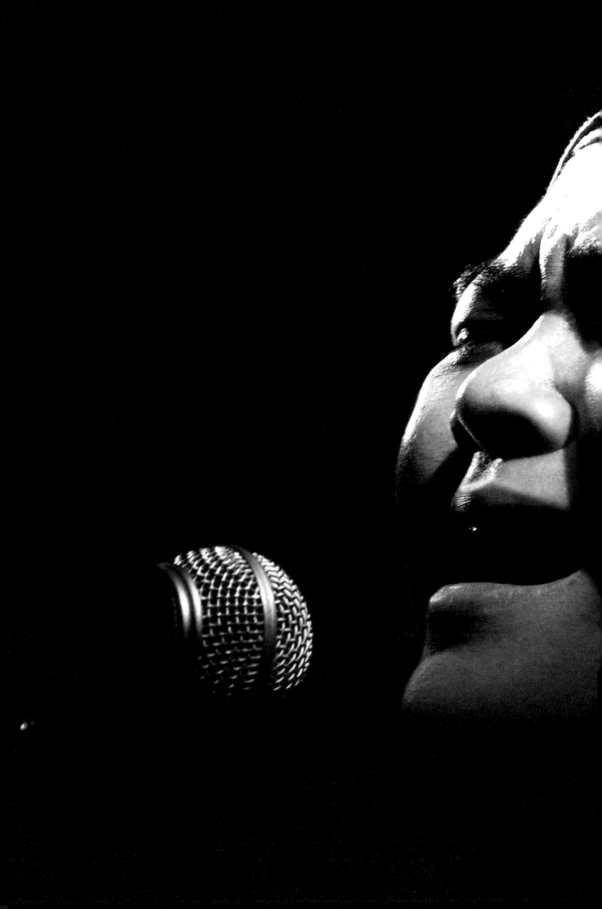

有機會當然也想去聽聽巴奈的現場演出。但在這之前，只能聽CD唱片，聽著聽著，居然連我那讀國小的小女兒也愛上了巴奈。她尤其鍾愛專輯第三首〈巴奈流浪記〉，對於旋律歌詞「我的爸爸媽媽叫我去流浪……」琅琅上口，還寫了一篇聽後感。

2008年11月，到台北參加活動，朋友告知當晚在某間PUB有巴奈的演出，我決心參加，也就顧不了白天的勞累。音樂會是晚上九點半開始，八點不到，當我抵達現場時，竟然已有一條人龍在排隊，加入行列後，只見人數愈來愈多，問前問後，幾乎都是衝著巴奈來的……。排了一個多小時終於得以進場，沒想到還是沒位置坐。巴奈是下半場，十點多，終於找到坐在第一排位置。近距離的聆賞觀看，果然與唱片的味道不同。演唱時的巴奈，臉上表情變化異常豐富，讓我忍不住動起拍照的念頭。

當下，還有一件令我更訝異的事，早年那個在布農部落消失的聲音，那位純正原住民血統的男人那布也在場，他居然是巴奈的先生。當年謝里法老師告訴我，那布是非常值得拍攝的，讓我風塵僕僕到台東布農部落想要找他時卻已經離開的人，竟然就在眼前，太叫人意外了！

演唱會後，來了一位原住民陶藝家阿亮，此人我熟識，他跟那布是好朋友，透過他的介紹，那布與我互相致意，後來我也就跟他們去「續攤」。「續攤」的場所燈光更暗，只有桌子上方一盞大約十瓦的昏黃燈泡。但我還是想拍照，於是將底片的ISO值調高，並特別標明要增感顯影，即便如此，光圈全開時，快門速度大約只有1／4秒，我想畫面一定會晃動，但不管了……。後來與張照堂老師聊起這段過程，張老師問那粒子一定很粗吧？我說對，沒想到張老師接著又說：「哇！那一定很棒！」

那晚不知為何特別想拍照，即使拍攝條件極差……。但拍得太入迷了，還是引起那布的質疑，到底拍那麼多要做什麼？並且告訴我，要把他拍好是非常不容易的，除非要跟他到山上的家去，但他接著又說，光走路上山就要五天。天啊！

在那種場合實在很難解釋為什麼我要拍得那麼認真，因此，當照片沖洗整理後，我決定各送那布與巴奈一張作品，並送了他們一本我的作品集《台灣頭》。那布收到後沒幾天，打電話給我，他說非常驚訝，並且很喜歡我拍攝他們的作品，還直說那本《台灣頭》拍得很酷。很酷！這是我第一次聽到這麼形容我的肖像作品。

那晚聽過巴奈的演唱後，隔晚我又去聽了一次，依舊非常感動。巴奈的聲音沒有了以前的滄桑……。這是巴奈迷最近討論的話題。而那晚近距離的觀察，我發現巴奈的五官表情有點像周潤發，沒想到，幾年前網路討論的資料中，竟也有人持同樣的看法。

在續攤場合的拍照中，其實有一個很難得的鏡頭，那是那布與巴奈當眾親吻的畫面。當時我正為現場光線極度不足所苦惱，於是職業病的判斷，開了一下閃光燈，但就在開啟那唯一一次閃光燈後，卻意外讓當下的氣氛消失殆盡，讓我好懊悔。

2009年7月，我受邀至台東擔任美展的評審工作，特地到都蘭拜訪，不巧他們前往台北參與自由圖博的音樂會。雖然有些失望，但我正在考慮，什麼時候花費五天的路程，去拍那布與巴奈，拍他們的山，他們的家，拍他們的故事和歌裡的感動……。

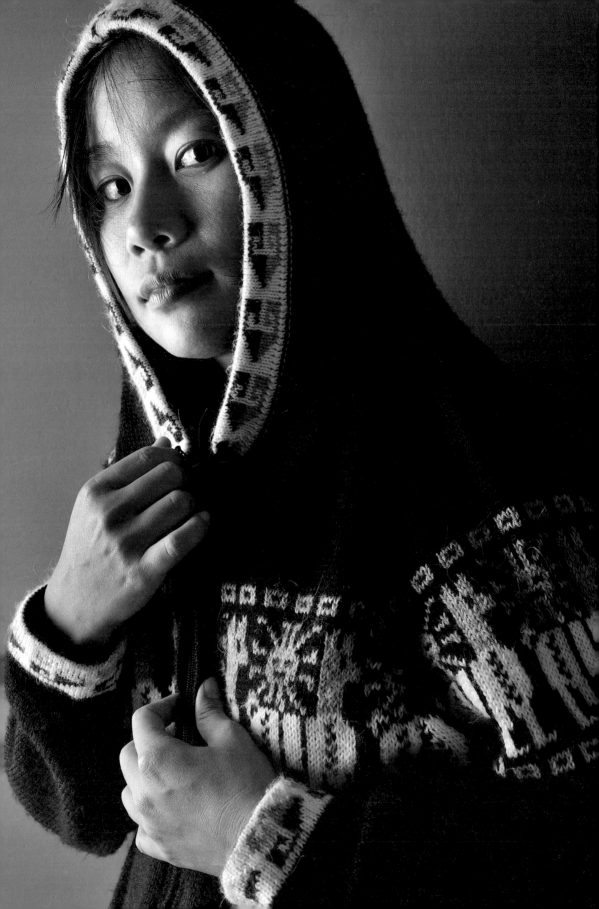

可以時尚也可以理直氣壯

作家‧吳音寧 (1972－)

2008年12月18日，電視畫面傳來吳音寧的鏡頭，哽咽的控訴國民黨挾著立法院多數的優勢，準備偷偷通過的一個「滅農法案」。站在作家旁邊還有同是彰化子弟的楊儒門，那個曾為農民請命而被關了一陣子的年輕人，另有樂團名為「農村武裝青年」的歌手，彈著吉他，用著三字經發洩心中的怒火！

怎麼能不生氣呢？那場記者會的前一天，恰好安排了音寧到我的工作室來拍照，才拍沒幾張，她就接到立法院朋友傳來的消息，說這個「滅農法案」非常緊急，國民黨即將強渡關山，瞬間，吳音寧拍照的情緒受到很大的影響，她的表情簡直僵住了。然後她緩緩的說：「我的朋友都在前線打戰，我卻在這裡拍照。」言語間難掩無奈與焦急……。

其實，幾個月前，我還不知道吳音寧這個人。

很久以前，在我的「台灣頭」拍攝計畫的名單中，一直有詩人吳晟，但幾次嘗試連絡都連絡不上，幾年下來，終於打聽到他搬去北斗，近來輾轉拿到詩人的電話，沒想到他又搬回溪州老家。

「如果你要拍吳晟老師，我可不可以一起去？」拍攝紀錄片的韻如這樣問我。「為什麼？」我反問。「他的女兒是吳音寧，很棒的一位年輕人，主張著自由至上……。」沒想到這位想跟去溪州的韻如，最後因為拍攝日期決定的太過匆促而

無法同行。但她提的這個人，已在我的心中留下了鮮明的印記。後來我內人也告訴我，她曾看過吳音寧在中時副刊寫的文章，關於楊儒門的事件。

拍攝吳晟老師時，他女兒並未出現。當工作告一段落，吳老師約了一起吃晚飯，收拾好攝影棚的器具正準備洗手時，恰巧遇到一位穿著簡便家居服的小姐從浴室出來。我多看了她兩眼，猜想應該就是吳音寧吧！我們對望了一會，也僅僅點頭致意。

飯吃到一半，吳音寧與她的媽媽一起加入。我們的話題，從那間是豬舍改成的餐廳聊起，後來又談到一些反對運動的人，話題不知怎麼的聊到黃文雄。我說：「拍過他，還寫了一篇文章。」吳音寧說：「我跟他也熟，哪天碰到了黃文雄跟他提這事。」她接著又問：「你在寫什麼文章？」與吳音寧愈聊愈起勁，她要我將資料準備好，打算把我推薦給她熟識的朋友，看有沒有出版社願意集結文章成冊。

「下次如果要跟吳音寧碰面，請務必事先告知，我一定請假。」拍攝紀錄片的韻如再次這樣告訴我。

應該是2008年11月，一天早上恰好看到一支影片「最遙遠的距離」。影片主題在描述一位才華洋溢，卻於2003年8月，在台東都蘭灣投海自盡的藝術家陳明才。那年11月，我第一次與謝里法老師前往台東，這段期間一直聽到他們在討論阿才這個人。正因為這樣，我非常認真的觀看這支影片，看完後還上網查陳明才的事件，沒想到，竟然出現阿才的名字與吳音寧連在一起的文章；寫著阿才投海自盡時吳音寧正好在都蘭，住在阿才的租屋處，那晚還與阿才碰過面，沒想到隔天就出事。後來，因為我造訪新店的溪州部落，想查些部落的資料，沒想到，居然又出現吳音寧的名字與溪州部落在一起。我乾脆直接搜尋吳音寧三個字，沒想到更令人驚訝的是，她還曾到墨西哥採訪當地的游擊隊。還有，她為了自己的一本書

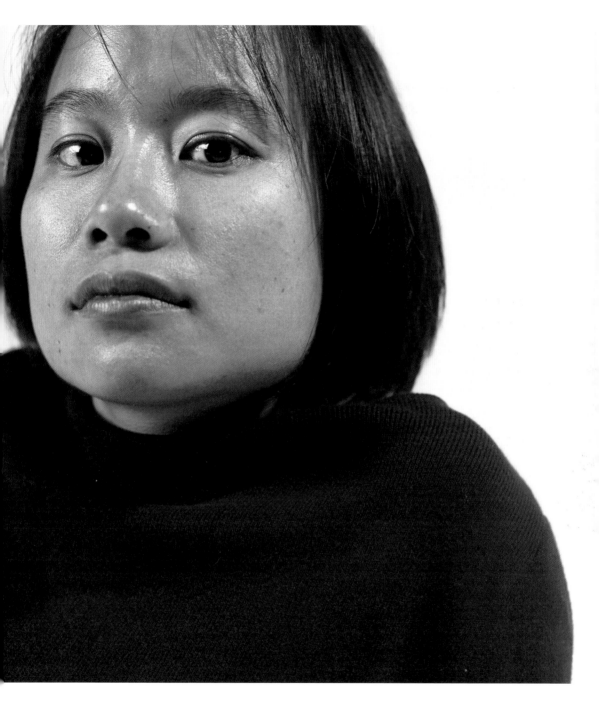

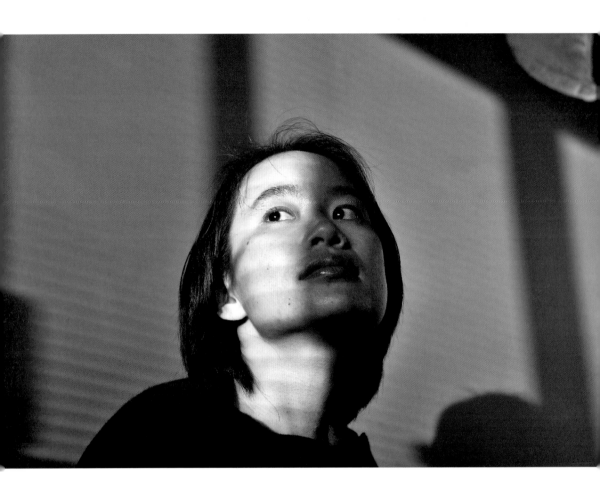

《江湖在哪裡》而跑的氣喘吁吁的畫面，也在網路上播放著……。

當音寧與我在出版社碰面時，我問了她採訪游擊隊的事，她僅淡淡帶過。後來，在我的工作室聊天時，我又問了她一次，沒想到她還是說：「那沒什麼……。」但她反而提到：「阿才投海自盡時，僅在背包裡發現一篇文章，那是他自己寫的〈天佑台灣〉……。」好像這事，比她自己的還重要。

2008年11月，台灣社會瀰漫著極度憤怒的情緒，當政府禮遇大陸來的官員，卻對自己百姓無所不用其極的壓制，終於爆發晶華飯店圍城事件。在這種表達爭取人民主權的場合，永遠都可以看到一個弱小的身影夾雜在龐大的人潮中，那是綁著一小撮頭髮的吳音寧，眼神鎮定的作著自己認為應該作的事。

拍照時，當音寧接到台北打來的電話，訴說著不當的法案即將強行通過的影響時，她有點憤怒，不知所措，並且情緒一度低迷。過程中，我見她一度把眼睛閉上，試圖調整自己的節奏，漸漸的也能放開自己讓我拍照。那天，我除了用哈蘇的中型相機拍攝，也拿出了4×5大相機，這是一種拍照極度緩慢卻又繁複的方式，然而在這過程中，剛好讓音寧有了喘息的時間。

拍照前，我要吳音寧多帶一件深色的衣服，後來套上這件外套後用數位相機拍了一張非常具有時尚感的作品。然而，用4×5大相機卻拍出了不一樣的感覺，那是非常強而有力的眼神，與之對望，時間愈久愈能感覺出吳音寧的內在力量。

望著吳音寧可以時尚，也可以理直氣壯的照片，只是每次看到她本人，我就會想到切·格拉瓦。

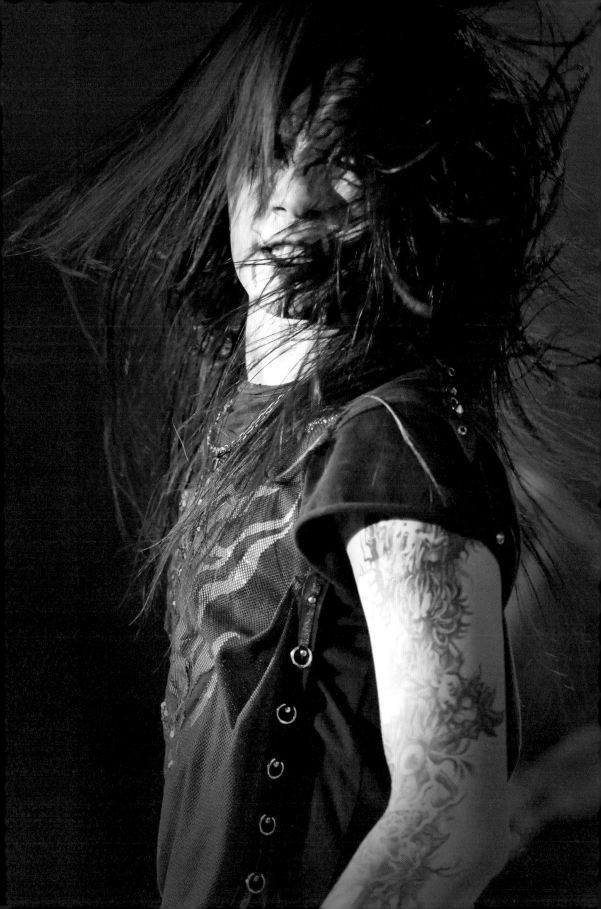

我的平克・佛洛依德不見了

閃靈重金屬樂團主唱・Freddy （1976－）

2007年，當我坐進紀錄片女導演韻如的車內，她隨手開了音響，瞬間，充斥著無比吵雜的重金屬音樂……。我們年紀僅差三歲，在音樂種類的選擇上，已經出現代溝！瞬間覺得，這三年的鴻溝彷彿三十年那樣巨大。

好吧！我承認，我最常聽比較熱的音樂是Sade，這當然不能算重金屬音樂，唱片架上還有當年玩音響很熱門的平克・佛洛依德的「月球黑暗面」這張專輯，還是黑膠唱片呢！甚至該樂團的「The wall」我也有，白色封面黑色線條的黑膠唱片，好像還沒開封。最後，熱血沸騰時也會拿Europe樂團的專輯唱片「The final countdown」來聽。就這樣，好像我的重金屬年紀還沒開始就已經結束！

當我們這本攝影筆記書的人選都已經敲定時，攝影家張照堂說：「怎麼三十位人物都是LKK，你應該拍攝一些年輕人進來，最好要有六位。」這不是強人所難嗎？不過，想想也非常有道理！問題是找哪六位年輕人呢？失眠了一晚，第二天晚上還在輾轉難眠時，很奇怪的，腦中竟然出現閃靈樂團主唱Freddy這位年輕人來。我與他沒見過面，他們的音樂我是壓根兒也沒聽過，連我自己當時都納悶，怎麼第一個想到的年輕人人選會是他？

前些時候，經由媒體的介紹，我知道閃靈樂團在歐美獲得極大的肯定與讚賞。紐約時報還曾專文評論，這對東方的重金屬樂團來說，是非常不容易的。但是，會讓我決定拍攝Freddy，除了他們在音樂上的專業表現之外，恐怕還是因為他對台

灣公共事務議題的關心。這對年輕一輩,而且是已經嶄露頭角的公眾人物來說,相當難能可貴。這種政治立場的表態,無疑會對閃靈樂團的市場發展造成某些阻礙,尤其是很多藝人最重視的那塊中國大陸市場。

決定拍Freddy,朋友們一致贊成,因為作家吳音寧的幫忙,很順利的連絡上他。「有什麼不能越雷池一步的請告訴我,其他的就讓我自由拍照。」我敲定好要拍攝2008年金屬祭音樂會閃靈樂團的現場演出,用電子郵件這樣問Freddy,他回答「好像沒有不能拍的」。

從排練時我就到達現場,再次確認過是可以自由拍照的。於是,我跟在Freddy的旁邊忽近忽遠,雖然現場光線不好,但能不用閃光燈時就不用。後台僅僅是用帳棚圍起的化妝休息室,表演前他們在化妝時,我跟進去,在非常狹小的空間中擠進了樂團的所有人,我盡量靠近Freddy,但在我與Freddy中間還夾著他們樂團漂亮的女團員Doris,那時她已經穿上火辣性感的服裝,就在我的眼前半公尺,害得我有些不能專心,幾天後才有人告訴我,那是Freddy的老婆。

從化妝到換裝,看到Freddy在鏡頭前脫下上衣打赤膊,我的快門一刻也沒停歇,也許發現有相機在,換褲子時Freddy悄悄溜到外面去。我當然知道,但沒跟出去拍,想說第一次拍照,實在不宜「震撼教育」。我拍過美術評論家謝里法與攝影家柯錫杰換褲子的鏡頭,謝老師還在他七十歲的展覽上播放過這個畫面。

很可惜!Freddy打赤膊的畫面沒有拍好,不然肯定迷倒一堆女粉絲。

我拍過很多台灣音樂界的人物,也拍過幾位國外知名的演奏家,但都是古典音樂界,拍攝重金屬樂團的演出,對我來說是第一次,非常新鮮。現場強大的音樂聲震得非常過癮,尤其第一次不小心站到喇叭前拍照,被強大的音壓震得嚇一大

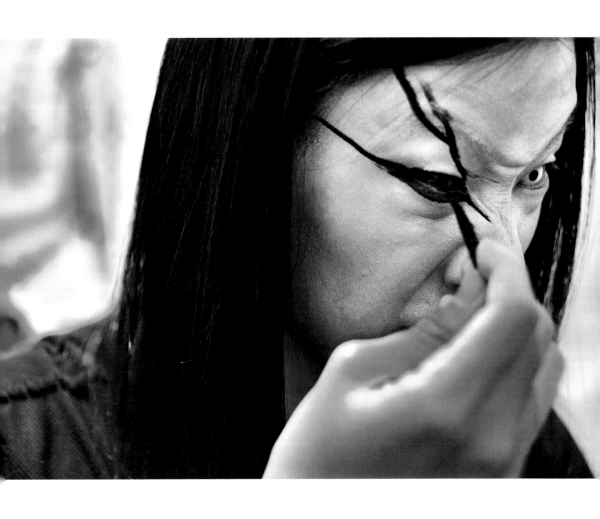

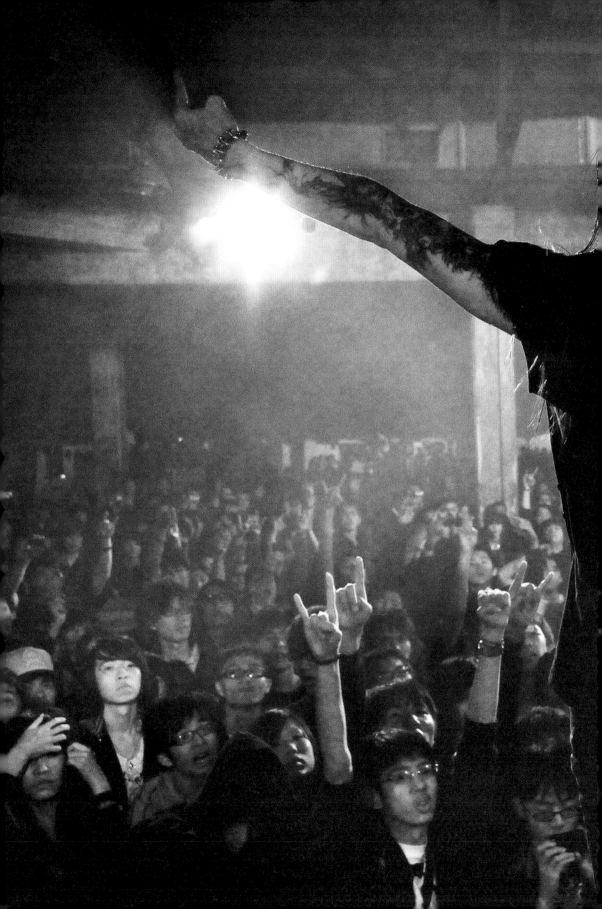

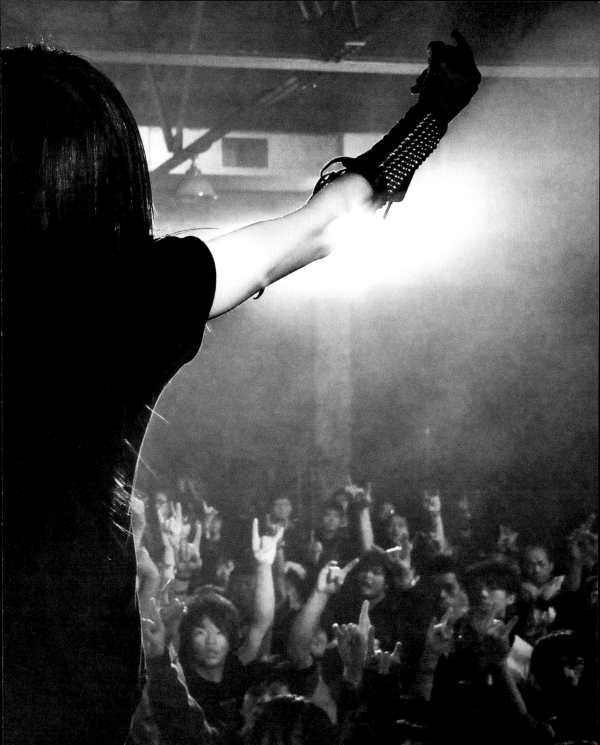

跳，還好相機沒掉下舞台去。我不知道可不可以在演出時站到舞台上拍照，但既然可以自由的拍，那我就不客氣！幾次站到鼓手旁拍攝，甚至在音樂會最後高潮時，我跑到Freddy的正後面拍了幾張，其中一張Freddy高舉著雙手的背影，加上台下眾多觀眾的表情，拍到了非常棒、非常有演唱會臨場效果的一張作品。當我mail這張作品給幾個人看時，第一個收到張照堂老師的回信，雖然只有短短四個字「很有力量」，但我高興極了。

另一張很棒的作品，是用一支手動的鏡頭拍攝，現場演出動來動去，非常不容易對到焦，但捕捉到這個畫面，我的朋友都說實在適合印成大海報。

其實，不只現場演出，在後台我還嘗試著以肖像方式拍攝，在白色的帳棚前，請團員們一一來拍照，每個人一來就擺出一副張牙舞爪的模樣，我拍了幾張，但最後總要求他們靜靜的看著鏡頭即可。沒想到如此一來，他們反而靦腆起來，就跟一般年輕人害羞的樣子一樣，但算了算，樂團演出時有六位，我怎麼只邀請了五個，到底漏了哪位團員，到現在我還霧煞煞！

現場演出，Freddy畫了面孔猙獰的妝，但素顏的他一副斯文模樣，我決定再約他拍一次，他很爽快的答應，一點也不覺得麻煩。女作家吳音寧告訴我，濁水溪公社曾演出「金屬炒飯」，意在虧（台語）重金屬音樂，但私底下，Freddy與濁水溪公社的演出者依舊維持友好關係，一點也不介意。而在整場演出的拍攝過程當中，閃靈樂團的成員們相當客氣，一點也沒有揚名歐美大牌樂團的架子，這些年輕人就是可愛啊！

經過現場重金屬音樂的洗禮，我想，我不會再說平克‧佛洛依德是最熱的音樂了。當年在女紀錄片導演車內所聽的音樂，經過求證，是閃靈曾經邀請來台演出的英國MUSE樂團。

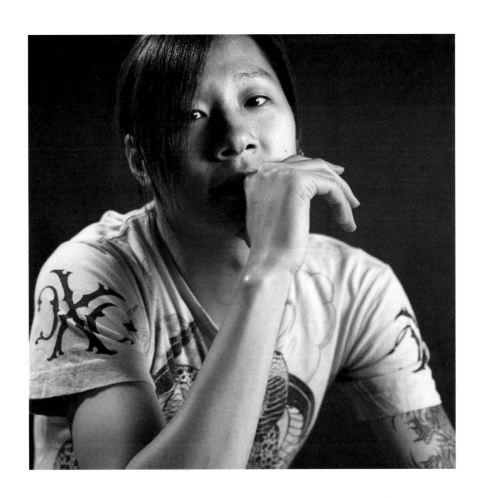

拍攝Freddy應該不是什麼大不了的事。但這代表著我拍攝生涯的另一個轉折點——從拍攝老人家轉為拍攝年輕人的分水嶺。而這位年輕人,在2009年為自由圖博的人權運動盡心盡力,2008年的台灣總統大選時,他高舉著「逆轉勝」的口號,標示著不願對現實狀況低頭的決心。

Freddy,我們擊掌吧!

曾敏雄

嘉義縣人。學生時代即著迷於音響設計,成立「音響種子」工作室。
電台古典音樂主持人。

1996	歲末開始拍照自娛
1999	921地震將其經濟歸零,卻意外接觸美術評論家謝里法,開啟拍攝人像生涯
2001	受雕刻大師朱銘邀請,為其拍攝太極拱門作品
2001	有了拍攝〈百年英雄〉人物攝影的計畫,由於很難取得被拍攝者資料,一度想放棄
2002	元月,〈百年英雄〉通過國家文化藝術基金會的審核,獲得獎項補助,再度積極拍攝
2003	完成〈百年英雄〉人物拍攝計畫;獲國立歷史博物館黃光男館長邀請,以〈台灣頭〉為名舉辦展覽,並獲EPSON公司贊助影像輸出
2004	與國立台灣交響樂團合作,拍攝音樂界人物群像。同年第一次踏上蘭嶼,受到該島嶼特殊的人文風景之吸引,隔年再度前往
2005	因為蘭嶼的影響,引爆體內另一半屬於海島人的血液,在睽違25年之後,再度踏上母親生長的島嶼——澎湖,並開始以〈母親的島嶼〉為名,拍攝這塊島嶼上的人物與攝影家內心對母親的懷念
2005	再度受雕刻大師朱銘邀請,為其拍攝〈人間〉系列等五本作品集
2006	二月,受攝影大師柯錫杰邀請,開車帶老攝影家至嘉義山區及海邊小村落采風;同月底至越南及柬普寨旅行,坐長途巴士越過邊境時,為柬普寨當地人民困苦的生活感到不捨;並獨自前往吳哥窟體驗千年古蹟的歷史
2007	五月,尋著美國女畫家歐姬芙的腳步,來到新墨西哥州流浪,深受墨西哥古老文化及當地沙漠地質的吸引,除了拍攝出極具個人代表性的作品外,並親身體驗世界一流攝影家的真跡作品
2007	七月,有感於流浪時受到美國藝文界友人的肯定,決定整理十一年來所拍攝的兩個系列作品〈平凡人物〉與〈風景 安靜〉。十月初,這兩個系列的作品受到前輩攝影家張照堂老師的肯定,為其挑選作品舉辦展覽及出版個人攝影集
2007	十二月,為求更專注在攝影上,決定結束經營長達十八年的音響工作室

2008	著手整理數量龐大的人物肖像作品，並應台中市文化中心邀請，於2009年開春，舉辦〈台灣頭——曾敏雄人物攝影展〉
2008	開始將鏡頭轉向，拍攝年輕一輩的創作者，首位拍攝對象為重金屬樂團閃靈主唱Freddy
2009	完成〈安魂曲〉系列作品的拍攝工作
2009	11月底〈台灣頭——曾敏雄人物攝影展〉於台北市立美術館展出；同時間出版個人攝影筆記書《容顏寫真——曾敏雄人物攝影筆記》

◎ 出版

2004.01	《台灣頭——曾敏雄人物攝影集》（國立歷史博物館發行）
2004.01	《冬之旅》攝影集（曾敏雄工作室發行）
2005.08	《中部百年美術史》（台中市政府）
2005.10	《六十‧六十——曾敏雄人像攝影集》（國立台灣交響樂團發行）
2005.12	《台灣頭——文化筆記書》（東森媒體集團）
2007.11	《風景 安靜》（曾敏雄工作室）
2009.01	《台灣頭——曾敏雄人物攝影選集》（台中市文化局）
2009.11	《容顏寫真——曾敏雄人物攝影筆記》（田園城市文化事業）

◎ 展覽（個展）

2000.09	〈12分39秒——中部藝術家人像攝影展〉，景薰樓藝廊
2004.01	〈台灣頭——曾敏雄人物攝影展〉，國立歷史博物館
2006.01	〈台灣頭〉，台灣愛普生公司藝廊
2007.12	〈散步安靜〉，台北爵士攝影藝廊
2008.03	〈風景 安靜〉，台灣國際視覺藝術中心（TIVAC）
2008.07	〈風景 安靜〉，台灣愛普生公司藝廊
2009.01	〈台灣頭—曾敏雄人物攝影展〉，台中市文化中心
2009.11	〈台灣頭—曾敏雄人物攝影展〉，台北市立美術館

◎ 展覽（聯展）

2002	〈陳庭詩遺作暨人像紀念展〉，國立台灣美術館
2004	〈台東縣美展〉
2007	〈黃海岱百年榮耀攝影展〉
2009	〈台灣第一屆攝影節〉

◎ 典藏

〈陳庭詩〉人像作品一幅，國立台灣美術館

〈台灣頭〉人像作品十幅，國立歷史博物館

容顏寫真

曾敏雄
人物攝影筆記

作者	曾敏雄
編輯	高小雯
藝術設計	黃子恆
發行人	陳炳槮
發行所	田園城市文化事業有限公司
登記證	新聞局局版台業字第6314號
地址	104 台北市中山北路二段72巷6號
電話	886-2-2531-9081
傳真	886-2-2531-9085
網址	www.gardencity.com.tw
部落格	gardenct.pixnet.net/blog
電子信箱	gardenct@ms14.hinet.net
郵政劃撥	19091744 田園城市文化事業有限公司
初版一刷	2009年11月
ISBN	978-986-7009-73-9（平裝）
定價	新台幣320元

感謝 █ 財團法人|國家文化藝術|基金會 贊助

國家圖書館出版品預行編目資料
容顏寫真——曾敏雄人物攝影筆記／文字、攝影：曾敏雄
--初版--臺北市：田園城市文化，2009.11，224面；17×24公分；ISBN 978-986-7009-73-9（平裝）
1. 人像攝影　2. 攝影集
957.5　98018313